ILLUST MAKER

NEOACADEMY ILLUST TUTORIAL BOOK SERIES

포토샵 일러스트 메이커 Ⅰ

제이네임 · 소야 · 설 · 히에라 · 고도주 저

네오아카데미

포토샵 일러스트 메이커 I

초판 2쇄 발행 2022년 1월 15일

지은이 제이네임 · 소야 · 설 · 히에라 · 고도주
펴낸이 노진
펴낸곳 네오아카데미

출판신고 2019년 3월 14일 제2019 - 000006호
주소 대구광역시 서구 국채보상로 184 3층(중리동)
네오아카데미 커뮤니티 cafe.naver.com/neoaca
에이트스튜디오 홈페이지 www.eightstudio.co.kr
네오아카데미 유튜브 〈유튜브 검색창에 '네오아카데미' 검색〉
독자 · 교재문의 books@eightstudio.co.kr

편집부 네오 아카데미 편집부
표지 · 내지디자인 디자인 숲 · 이기숙

ISBN 979 - 11 - 967026 - 0 -1 (13650)
값 25,000원

preface

"CG입문이 막막했을 때 올바른 지침서를 바랬습니다."
반갑습니다. 일러스트레이터 **고도주(GoDoJu)**라고 합니다.
제가 처음 그림으로 진로를 정했을 때 정말 누구보다도 자신의 세계를 잘 표현해내고 싶었습니다. 그러나 상상하는 것 만큼 구현되지않는 제 그림들을 보며 속상함에 그만두고 싶은 좌절을 맛보았습니다. 그럴 때 다시 일어날 수 있었던 이유는 제가 강해서가 아니라, 즐겁게 그림을 그리는 이들을 보며 자신도 그런 삶을 닮아가고 싶다는 마음이 피어나서 였습니다. 저는 자신의 부족함을 알고있는 것이야말로 배움의 도약을 위한 준비라고 생각합니다. 그 열망들이 쌓여 만들어낸 스킬을 남기고자 했습니다.
이 책은 제가 다시 입문자가 되었을 때 '어떤 책이 있어야 그림에 흥미를 놓지 않을까'를 생각하며 작성했습니다. 막힌 부분을 손쉽게 점검하고, 원활한 CG작업을 위해 익혀둬야 할 포토샵의 활용법, 그리고 즐거운 마음으로 그림을 그릴 수 있도록 상상을 구체화시켜 가는 과정들을 함께 담았습니다.
자신의 그림체에 대한 고찰과 부족함을 채우기 위한 배움 등, 끊임없이 걸어나가야 할 작품의 길에서 이 책이 목표까지 함께 해줄 동료가 되어주었으면 좋겠습니다. 부디 안개 같던 포토샵에 대해 빛을 밝혀줄 등대를 만나 CG테크닉이라는 위대한 항해에 도움이 되시기를 바랍니다.
당신의 창작과 세계를 응원합니다. 감사합니다.

– 고도주

"그림은 자신의 감성을 아름답게 표현해내는 마법입니다. "
안녕하세요 네오 아카데미의 메인 일러스트레이터 **설(Sul)**입니다.
그림을 그린다는 것은 '내면의 이미지를 표현 해낼 수 있는 멋진 수단'이라고 생각합니다. 상상하던 세계을 현실에 표현해낼 수 있다든 것은 정말로 가슴 뛰는 일입니다. 많은 학생들과 함께 그림을 접하면서 잘 그리기 위해서는 스킬의 규칙성도 중요하지만 무엇보다 담아내고 싶다는 열망을 놓치지 않는 게 필요하다는 것을 느껴왔습니다.
감성의 영역에는 개인의 주관이 담겨야한다고 생각합니다. 다만 자신을 점검하고, 표현함에 있어 견문을 넓히기 위해서 다른 이들의 작업에도 관심을 두는 것이 필요하다라고 생각합니다. 새로운 것을 표현하기 위해 열망하고, 부족함을 해소하기 위해 연구하고, 그리는 것을 반복하면서 성장한다고 믿지만 그 과정은 외롭기 때문입니다.
정답이 없는 표현의 영역에서 진행이 막혀 버렸을 때, 윗세대 일러스트레이터분들이 남긴 자료들을 보며 꾸준히 걸어나갈 용기를 얻어 왔습니다. 이 책 또한 독자님께 그런 발전의 계기로 남게 되었으면 좋겠습니다.
이 책은 그림을 더 잘그리고 싶은 학생들을 위해 주목해둬야 할 핵심을 튜토리얼로 녹여내보았습니다. 처음 시작하는 공백의 시점에서 어떻게 컨셉을 잡고 구체화 시켜나가는지 그 과정을 남기고자 했습니다. 중간중간 툴의 규칙과 표현의 차이를 적어두어, 학습에 도움이 될 수 있도록 구성하였습니다.
배운 것을 나눔으로써 더 나은 세상을 만들어나가고 싶습니다. 새하얗기만 했던 세상에서 자신만의 발자국을 만들어가는 마법을 독자분들과 함께 나누고 싶습니다. 감사합니다.

– 설

>>> Contents

preface

#1
포토샵 알아보기 | 8

▶ 설치부터 포토샵 기능에 대한 가이드

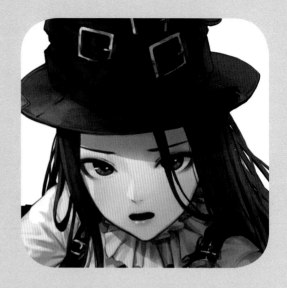

#4
설 튜토리얼 | 166
▶ 설정을 묘사로 담아내는 까마귀 소녀 튜토리얼

#5
히에라
튜토리얼 | 212
▶ 인물의 이야기를 표현한 샷건 소녀 튜토리얼

#6
제이네임 튜토리얼 | 260

▶ 감성을 구체화해 가는 빛의 여인 튜토리얼

ILLUST MAKER

NEOACADEMY ILLUST TUTORIAL BOOK SERIES

#1 포토샵 알아보기

CG작업 시 유용하게 사용되는 포토샵의 기본 기능 위주로 다뤘습니다.

#1 CG작업에 포토샵이 왜 필요할까?

어도비 포토샵은 그래픽 전문툴로 많은 분야에 활용이 가능한 소프트웨어입니다. 새로운 기능의 시도와 수정의 용이함은 컴퓨터 그래픽만의 장점이며, 그를 활용하기 위해서는 툴의 기능을 숙지할 필요가 있습니다. 새로운 컨텐츠를 생산하며, 완성도를 쌓아가는 컴퓨터 그래픽(CG) 과정에는 포토샵이 어떤 장점을 갖는지에 대해 알아보겠습니다.

◆ 레이어

레이어 기능은 캔버스에 작업되는 영역을 분리하는 기능입니다. 투명한 필름을 덧씌워 과정 하나하나를 순차적으로 정리할 수 있는 기능으로써, 용도에 맞는 작업영역 분리로 수정의 용이함을 극대화시킵니다. 포토샵은 '그룹'기능으로 레이어를 묶고 정리하기가 편리하며, 예시처럼 작업을 나눠 진행할 수 있습니다.

◆ 작업내역

되돌아가기 영역을 툴로 가시화하여 원하는 단계로 선택해 돌아갈 수 있습니다.
진행 내용에 체크박스를 표시하여 단계를 저장해 둘 수 있습니다.

◆ 보정

이미지의 RGB값을 임의로 조정하여 명도와 채도를 의도에 맞게 극대화시킬 수 있습니다.

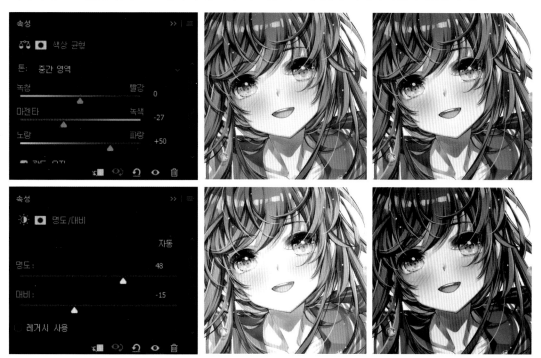

◆ 호환

이미지를 저장하는 방식에 jpg, png를 비롯한 여러 형식의 압축을 지원합니다.

외에도 작업파일인 PSD는 레이어를 그대로 보존하면서, 원본의 화질을 저장할 수 있습니다.

 # #2 포토샵을 응용한 작품 설계

포토샵이 범용적으로 다루는 분야 중 디지털 페인팅 영역에서 세부적으로 어떤 영역이 있을까 나눠 보았습니다. 기본적으로 인물의 설계가 되는 캐릭터 원화와 그를 화려하게 꾸민 일러스트, 그리고 세계관의 공간이 되는 배경 원화 등으로 분류할 수 있습니다.

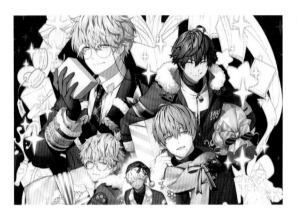

일러스트

대중들이 쉽게 접하는 홍보용 일러스트부터 개인의 창작용 일러스트까지 CG작업의 모든 이미지를 작업합니다. 그려내는 스킬 외에도 다듬어가는 과정에서 포토샵의 기능을 활용합니다.

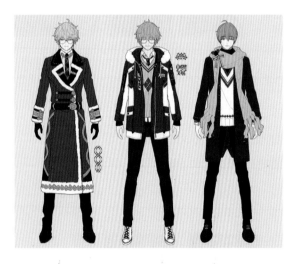

캐릭터 원화

일러스트보다 적은 묘사단계를 갖고 있지만 캐릭터의 특징과 외관에 대해서 어필하는 방식입니다. 레이어를 분리해 보다 배치를 편하게 할 수 있으며, 색 감조절 기능으로 세부 수정 또한 편리합니다.

배경 원화

작업 스케일 조절과 투시도 기능, 그리고 확대와 축소 등 거리감을 조절하며 작업할 수 있습니다. 다른 소재와의 합성과 브러시를 응용한 재질표현에도 특화되어 작업이 수월합니다.

 # #3 포토샵을 이용한 CG가공 과정

포토샵을 이용한 CG 진행 과정에 대해서 알아보겠습니다. 그래픽 작업에서 진행이 어떻게 이뤄지는가 이해하면 익혀야 할 툴의 범위를 쉽게 잡을 수 있습니다.

작업 스케치

밑그림을 제작합니다. 레이어를 나눠가며 얼굴과 몸, 머리카락 등 수정을 반복하면서 원하는 이미지를 만들어갑니다.

배색 작업

완성된 선화에 컬러를 입히면서 조화로운 색채를 만들어줍니다. 채도 조정 기능으로 수정을 쉽게 할 수 있습니다.

 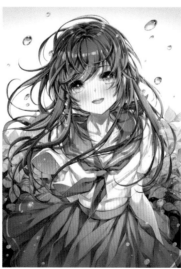

디테일 작업

밑색에 그림자와 빛을 넣어 그림의 밀도를 올립니다. 되돌리기 툴로 수정과 비교를 반복합니다.

보정 및 저장

레이어 속성 및 레벨 조정으로 마무리합니다.

M #4 포토샵 외의 툴은 어떤 특징이 있는가?

포토샵 외에도 전문 툴로써 CG직군이 애용하는 툴이 있습니다. 기본 기능은 유사하지만 장단점은 각자 상이함으로 직접 활용해보시고 자신에게 맞는 툴을 사용하는 것이 좋습니다. 단, 업무용 파일 형식은 대부분 포토샵의 기본 형식인 PSD라는 점을 생각했을 때, 처음부터 포토샵으로 작업하면 수월합니다. 포토샵은 전문 편집 툴로써 범용적인 보정 기능을 갖고 있습니다.

◆ 클립 스튜디오

만화 드로잉에 최적화된 툴입니다. 선 떨림 보정기능이 있어 보다 매끈한 라인을 그릴 수 있습니다. 작업시간을 단축시키는 자동채색, 채색올가미 툴 등, 특수 기능이 많습니다. 리소스 홈페이지가 있어 원하는 소재와 브러시, 패턴 등을 공유받고 작업을 할 수 있습니다.

3D 모델링 인형 기능이 함께 있으며, 컷을 나누는 분할 캔버스를 지원합니다. 드로잉 툴이 제공되는 PRO버전과 만화 위주의 선화 추출 기능이 업그레이드된 EX버전이 있습니다.

클립 스튜디오 다운로드 – https://www.clipstudio.net/kr

◆ 사이툴

다소 라이트한 툴입니다. 포토샵과 클립 스튜디오에 비해 프로그램이 가볍고 기본 선 드로잉에 최적화되어있습니다. 브러시 세팅이 편리하고, 구동 시 렉이 적은 편입니다. 포토샵과 클립스튜디오에 비해 없는 기능도 많지만 그만큼 CG 프로그램의 기본으로써의 기능이 부각되어 있습니다.

보정 기능이 약하지만 단계별 조절이 가능한 손 떨림 보정으로 섬세한 선화 작업 및 브러시 세팅으로 인한 작업 최적화가 장점입니다.

사이툴 다운로드 – https://www.systemax.jp/en/sai/

#5 포토샵의 기존 버전

어도비 포토샵은 꾸준한 버전 업그레이드를 통해 현재 CC버전을 제공하고 있습니다.
대중적으로 알려지기 시작한 포토샵 7.0 버전을 기준으로 중요 변경 내용을 설명하겠습니다.

포토샵 7.0 / 포토샵 CS2 / 포토샵CS3 (2002 ~ 2007)

포토샵 CS2로 넘어오면서 자유변형 Ctrl+T 를 이용한 이미지 변경기능이 생겼습니다.
CS3 버전은 안정성이 강화되었으며, 상위버전이 등장하면서 무료로 배포되었습니다.

포토샵 CS4 / 포토샵 CS5 / 포토샵 CS6 (2008 ~ 2012)

CS4세대부터는 64비트 지원을 시작했으며, 회전 보기가 가능해졌습니다.
CS5는 털붓과 혼합브러시를 지원하면서 보다 농밀한 페인팅 느낌을 살릴 수 있게 되었습니다.
CS6은 자동 저장 기능과 UI테마 색상 조절 기능이 추가되었습니다.

포토샵 CC (2013~ 2018현재)

CC버전부터는 32비트가 미지원되었습니다. 기본 브러시 강화, 손떨림 보정, 이미지 확장 시 품질 유지, 작업내역에 저장 시점표시 등, 세세한 부분에서 조금씩 편리하게 업그레이드 되었습니다.

#6 포토샵 CC 다운로드 방법

포토샵 CC는 어도비 공식사이트에서 다운로드가 가능하며, 7일 시험판 사용 후 월정액을 지불하는 형식으로 소프트웨어를 사용하실 수 있습니다. 기존 버전과 다르게 동기화(클라우드) 시스템을 지원합니다.

01 어도비 코리아 홈페이지에 접속합니다. 포탈 사이트에 어도비를 검색하여 접속할 수 있습니다.

어도비 https://www.adobe.com/kr/

02 상단 메뉴의 [지원]을 클릭하여 [다운로드 및 설치]를 선택합니다.

03 무료 체험판 목록에서 포토샵을 선택하여 다음 작업으로 진행합니다.

04 포토샵 페이지가 열리면 [무료 체험판 시작]을 클릭해줍니다.

05 어도비 계정을 생성하여 다음으로 진행합니다. 구글 계정 연동으로 진행하면 간편하게 가입할 수 있습니다.

06 포토샵CC를 다운받고 실행합니다.

Adobe는 어떤 회사인가요?

1982년 설립된 시각 디자인 관련 전문 소프트웨어 제작 회사입니다. 대표적으로 사진 보정 및 그래픽 기능이 있는 포토샵과 영상 편집이 가능한 에프터 이팩트 등이 있으며, 상위 버전을 만들어 지속적으로 기능을 강화하고 있습니다.

 # #7 화면 레이아웃

포토샵의 기본 화면 구성입니다. 각 레이아웃 안에 어떤 기능이 있는지 알아보겠습니다.

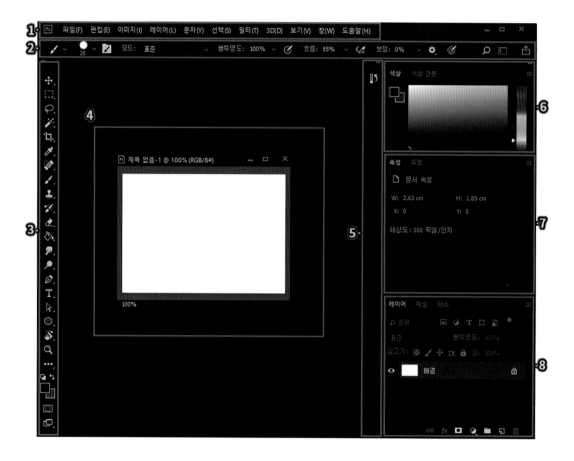

1. **메인 메뉴 바** 포토샵의 모든 기능을 분류별로 나눈 최상위 표시줄입니다. 캔버스 생성부터 저장, 그리고 레이아웃 조절과 이미지 편집 기능 등, 기본 작업부터 세부 옵션까지 담겨 있습니다.

2. **옵션 바** 선택한 툴의 세부 옵션값을 조절할 수 있습니다. 툴의 속성을 바꿀 수 있기 때문에 종류에 따라 구성이 변동됩니다. 툴의 이해를 위해 상시 확인하는 것이 좋습니다.

3. **툴 박스** 작업에 필요한 기능들이 담겨있는 기본 툴 바입니다. 브러시와 지우개, 그 외 페인트부터 손가락 도구 등, 작업에 필수적인 내용들이며 기능마다 고유 단축키를 갖고 있습니다.

4. **백그라운드** 실제 작업이 이뤄지는 영역입니다. 캔버스를 생성해 띄워 둘 수 있으며, 타이틀이 상단에 표시됩니다. F키를 눌러 패널을 감추고, 백그라운드만 전체화면으로 사용이 가능합니다.

5. **서브 패널** 툴의 세부 옵션 조절창을 아이콘으로 등록해 둘 수 있는 패널입니다. 브러시 설정 및 텍

스트 설정 등을 담아두며, [메인 메뉴 바-창]에서 구성 조절이 가능합니다.

6. **상단 패널** 우측에 위치한 패널 중에 가시성이 가장 뛰어난 상단 패널입니다. 주로 색상 피커를 두며, 기존 버전에서는 네비게이터가 표시되었습니다. 서브 패널과 마찬가지로 창 메뉴를 통해 추가 조절이 가능합니다.

7. **중간 패널** 작업 내역을 추가하면 편한 중간 패널입니다. 기본적으로 속성과 조정이 표시됩니다.

8. **하단 패널** 가장 자주 쓰이는 하단 패널입니다. 기본적으로 레이어와 채널, 패스가 있으며 CG작업에 레이어 관리가 필요하기 때문에 사용률이 높습니다.

패널 관리

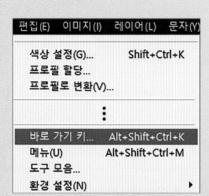

<패널 추가 >
메인 메뉴 바의 창(W) 탭에서 원하는 기능을 체크하여 활성화가 가능합니다.

<패널 삭제 >
패널 타이틀을 백그라운드로 드래그하여 창모드로 만든 뒤 X버튼을 눌러 닫아줍니다.

<패널 초기화 >
[메인 메뉴 바-작업 영역-필수 재설정]을 통해 초기화가 가능합니다.

<필자의 화면 >
하단 패스만 사용합니다. 레이어와 채널, 패스만 남겨두고 모두 소거하여 작업 중인 캔버스 내용이 부각되도록 패널을 간소화하였습니다.

#8 CG작업을 위한 포토샵 최적화 - 환경설정

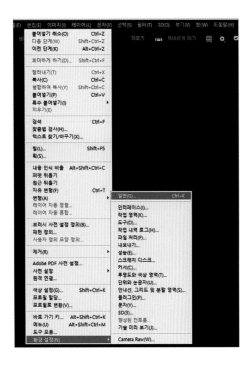

최적화의 필요성

포토샵은 다른 CG 그래픽 툴에 비해 고사양인편으로 구동 최적화를 위해 사전에 설정을 다듬어 줄 필요가 있습니다.

자동저장 텀을 최소 5분으로 줄이거나, 작업내역의 숫자를 늘리고, 렉 현상을 줄이는 등의 최적화 방법에 대해 알아봅니다.

[상단 메뉴-편집-환경 설정-일반]에 들어가 창을 열어줍니다. (단축키로는 Ctrl + K) 사용자 임의로 세부 기능을 바꿀 수 있는 기능입니다.

클립보드 내보내기

포토샵에서 복사한 파일을 외부에서도 붙여넣기할 수 있게 하는 기능입니다. 메뉴를 끄면 구동이 좀 더 빨라집니다.

색상 테마 수정

포토샵 테마 색상을 결정하는 기능입니다. 다크 그레이 테마는 흰 캔버스를 보다 주목시키는 효과가 있습니다.

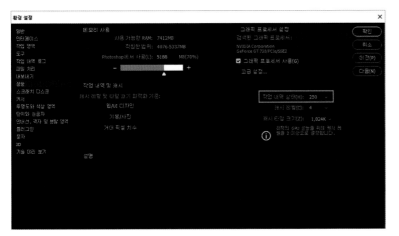

깜빡임 팬 활성화

손도구로 캔버스를 움직일 때 영향을 주는 옵션입니다.

마우스를 뗐을 때 이동이 멈추지 않고 슬라이딩이 되며 화면이 밀려나므로 꺼두는 게 좋습니다.

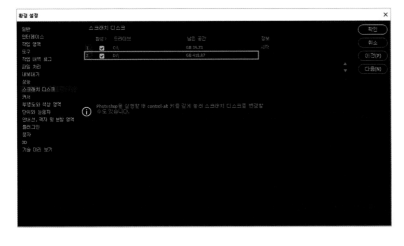

작업 내역 상태

서브 패널의 작업 내역 창에 저장되는 로그의 개수를 설정할 수 있습니다.

과정 보존을 위해 250이상으로 맞추시길 권장합니다.

스크래치 디스크

작업 수행에 RAM 용량이 부족한 경우 하드 디스크의 일부를 사용해 가상 메모리를 만듭니다.

초기설정은 C드라이브만 선택되어 있으니, D드라이브도 포함 시켜줍니다.

#9 CG작업을 위한 포토샵 최적화2 - 단축키 설정

단축키의 필요성

작업을 할 때 모든 기능을 마우스로만 조작을 하게 되면 작업 시간이 길어집니다. 이런 부분을 해소하기 위해 대부분은 한손은 마우스로 그림을 그리고, 나머지 손은 키보드 단축키를 사용합니다. 기본적으로 자주 사용하는 툴은 단축키를 등록해줍니다. 아래는 저자가 사용하는 대표적인 단축키입니다.

단축키 설정 방법

상단 패널에서 [편집-바로 가기 키]를 선택해 옵션창을 엽니다. 바로 가기 키(H)에 응용 프로그램 메뉴를 선택하면 상단 패널의 기능을 단축키로 등록할 수 있습니다.

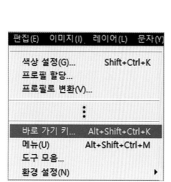
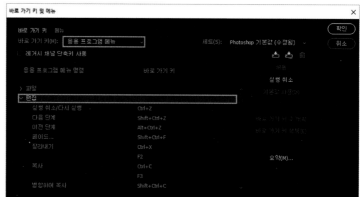

되돌리기 설정

포토샵의 기본 실행 취소 설정은 다시 실행 기능이 같이 있어, Ctrl + Z 을 연속적으로 입력해도 마지막 단계에서 머뭅니다. 계속해서 이전 단계로 돌아가길 원한다면, 바로 가기 키 옵션창의 편집탭을 열어 [이전 단계]를 클릭 후 Ctrl + Z 를 입력하고 [실행 취소/다시 실행]란을 공백으로 비워주면 다시 실행 기능이 활성화되지 않습니다.

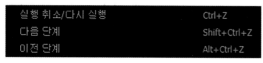
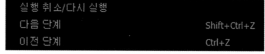

좌우반전 설정

이미지 탭을 열고 하단으로 드래그하면 [캔버스 가로로 뒤집기] 기능이 있습니다. 포토샵은 좌우반전 보기가 없으므로 좌우반전을 단축키로 등록해 작업 중 대칭을 비교하기 쉽도록 합니다.

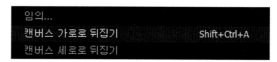

◆ 유용한 단축키 모음

작업시간 단축을 위한 효율적인 단축키를 모아봤습니다.

- **저장** `Ctrl + S`

 포토샵은 무거운 프로그램으로 종종 정지될 때가 있습니다. 작업 중에도 `Ctrl + S` 키를 자주 눌러 파일 유실을 최소화합니다.

- **다른 이름으로 저장** `Ctrl + A + S`

 포토샵의 기본파일인 PSD 외에 여러 형식으로 저장할 수 있습니다.

- **복사** `Ctrl + C` / **붙여넣기** `Ctrl + V`

 선택영역을 복사하여 사본을 만듭니다.

- **되돌리기** `Ctrl + Z`

 작업을 한 단계 뒤로 되돌립니다. 이 기능을 이용해 원하는 선을 뽑을 때까지 수정해갑니다.

- **전체 선택** `Ctrl + A`

 캔버스 전체 영역을 선택하는 기능입니다.

- **선택 반전** `Shift + Ctrl + I`

 선택 영역을 반전 시켜주는 기능입니다. 올가미 툴을 이용할 때 익혀두면 편리합니다.

- **확대/축소** `Ctrl + +` / `Ctrl + -`

 캔버스 보기 배율을 조절합니다. 돋보기 단축키 `Z` 를 입력 후 마우스로도 대체가 가능합니다.

- **직선긋기** `Shift + 드래그`

 직선을 그을 때는 `Shift` 키를 누른 채로 선을 그으면 일정한 방향으로 진행됩니다.

- **스포이드** `Alt + 좌클릭`

 색상을 추출하는 스포이드 기능입니다. `Alt` 를 누르고 좌클릭으로 보이는 색을 추출합니다.

#10 상단패널

Ps 파일(F) 편집(E) 이미지(I) 레이어(L) 문자(Y) 선택(S) 필터(T) 3D(D) 보기(V) 창(W) 도움말(H)

상단에 위치한 패널입니다. 포토샵의 모든 기본 메뉴가 모여있으며, 필터 혹은 편집 기능을 포함한 수 정과 인쇄 등 모든 작업에 들어가는 기능을 분류별로 나누어 두었습니다.

새로 만들기(N)...	Ctrl+N
열기(O)...	Ctrl+O
Bridge에서 찾아보기(B)...	Alt+Ctrl+O
지정 형식...	Alt+Shift+Ctrl+O
고급 개체로 열기...	
최근 파일 열기(T)	▶
닫기(C)	Ctrl+W
모두 닫기	Alt+Ctrl+W
닫은 후 Bridge로 이동...	Shift+Ctrl+W
저장(S)	Ctrl+S
다른 이름으로 저장(A)...	Shift+Ctrl+S
되돌리기(V)	F12
내보내기(E)	▶
생성	▶
공유...	
Behance에서 공유(D)...	
Adobe Stock 검색...	
포함 가져오기(L)...	
연결 가져오기(K)...	
패키지(G)...	
자동화(U)	▶
스크립트(R)	▶
가져오기(M)	▶
파일 정보(F)...	Alt+Shift+Ctrl+I
인쇄(P)...	Ctrl+P
한 부 인쇄(Y)	Alt+Shift+Ctrl+P
종료(X)	Ctrl+Q

파일

문서의 시작과 저장 및 출력에 대해 관여하는 탭입니다. 첫 문단에는 열기 기능을 담았으며, 두 번째 문단은 저장과 관련된 기능이 담겨 있습니다.

- **새로 만들기** 새 캔버스를 만들 수 있습니다. 규격과 해상도, 컬러모드 설정이 가능하며 자주 사용하는 크기는 양식을 저장해 불러올 수 있습니다.
- **열기** 저장된 파일을 불러 올 수 있습니다.
- **Bridge에서 찾아보기** 이미지 미리 보기가 포함된 파 일 불러오기 기능입니다. 많은 파일을 관리할 때 쉽 게 내용을 구분할 수 있어 유용한 기능입니다.
- **최근 파일 열기** 최근 열어본 파일 목록을 볼 수 있습 니다. 파일명을 클릭하면 내용을 불러 올 수 있으며, 파일의 위치를 바꾼 경우에는 에러가 뜨게 됩니다.
- **닫기** 작업 중인 캔버스를 닫습니다.
- **모두 닫기** 열어져 있는 캔버스를 모두 닫습니다.
- **저장** 작업물을 저장합니다. 주로 Ctrl+S 단축키를 이용해 수시로 저장합니다.
- **다른 이름으로 저장** 이름과 파일 형태를 변경해 저 장할 수 있습니다.
- **인쇄** 캔버스를 인쇄합니다. 클릭 시 인쇄 미리보기 창이 활성화됩니다.
- **종료** 포토샵의 모든 창을 닫고 종료합니다. 저장되 지 않은 파일은 저장의 유무를 묻는 창이 활성화됩 니다.

자세히 알아보기

(1) 새로 만들기 문서

캔버스를 새로 만들 수 있습니다. 폭, 높이, 해상도를 조절할 수 있으며 색상모드로 인쇄용 CMYK로 변환도 가능합니다. 해상도는 선의 출력 품질을 결정함으로 최소 300이상으로 설정합니다

(2) Bridge에서 찾아보기 기능

파일의 내용을 미리보기로 볼 수 있어서 파일 관리하기에 편리합니다. 많은 그림 파일을 관리하게 될 경우 파일의 가시성이 중요하기 때문에 익혀두면 좋은 기능입니다.

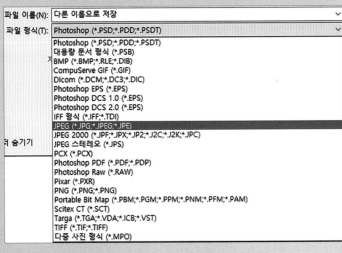

(3) 다른 이름으로 저장

저장된 PSD형식 외에도 다양한 형식의 사본을 만들 수 있습니다. 배경 투명화를 사용한다면 PNG로 압축하며, 그 외에 업로드용으로 jpg를 주로 사용합니다.

실행 취소(O)	Ctrl+Z
다음 단계(W)	Shift+Ctrl+Z
이전 단계(K)	Alt+Ctrl+Z
희미하게 하기(D)...	Shift+Ctrl+F
잘라내기(T)	Ctrl+X
복사(C)	Ctrl+C
병합하여 복사(Y)	Shift+Ctrl+C
붙여넣기(P)	Ctrl+V
특수 붙여넣기(I)	▶
지우기(E)	
검색	Ctrl+F
맞춤법 검사(H)...	
텍스트 찾기/바꾸기(X)...	
칠(L)...	Shift+F5
획(S)...	
내용 인식 비율	Alt+Shift+Ctrl+C
퍼펫 뒤틀기	
원근 뒤틀기	
자유 변형(F)	Ctrl+T
변형	▶
레이어 자동 정렬...	
레이어 자동 혼합...	
브러시 사전 설정 정의(B)...	
패턴 정의...	
사용자 정의 모양 정의...	
제거(R)	▶
Adobe PDF 사전 설정...	
사전 설정	▶
원격 연결...	
색상 설정(G)...	Shift+Ctrl+K
프로필 할당...	
프로필로 변환(V)...	
바로 가기 키...	Alt+Shift+Ctrl+K
메뉴(U)	Alt+Shift+Ctrl+M
도구 모음...	
환경 설정(N)	▶

편집

이미지 편집에 관련된 탭입니다. 첫 문단에는 작업을 되돌리거나, 반복하는 기능이 있으며, 여섯 번째 문단은 이미지를 변형시키는 기능이 있습니다.

- **실행 취소** 진행한 명령을 한 단계 취소합니다.
- **다음 단계** 다음 작업 내역으로 한 단계씩 넘어갑니다.
- **이전 단계** 이전 작업 내역으로 한 단계씩 되돌립니다.
- **잘라내기** 선택한 영역을 잘라 냅니다. 올가미 도구로 영역을 잡아 준 뒤에 버튼이 활성화됩니다.
- **복사** 선택 영역의 내용을 복사합니다. 주로 Ctrl + C 단축키를 사용합니다.
- **붙여넣기** 복사한 내용을 붙여 넣습니다. 붙여넣는 영역은 새 레이어로 분리되어 나타납니다. Ctrl + V 단축키를 이용해 사용합니다.
- **지우기** 선택 영역을 지웁니다. Delete 키를 이용해 지우는 것이 더 편리합니다.
- **자유 변형** 이미지의 원근과 축을 변형 시킬 수 있습니다. Ctrl + T 단축키를 사용합니다.
- **브러시 사전 설정 정의** 캔버스의 내용을 브러시 패턴을 생성합니다.
- **패턴 정의** 캔버스의 내용을 패턴으로 생성합니다.
- **색상 설정** 색상 프로파일을 설정합니다. 모니터 감마 출력을 비롯해 색상이 맞지 않는 환경에서 사용합니다.
- **바로 가기 키** 단축키 설정을 위한 옵션창을 엽니다.
- **메뉴** 상단 패널의 세부 메뉴와 툴 등의 표시를 켜거나 끌 수 있습니다. 기본값은 건들지 않는 것이 좋습니다.
- **환경 설정** 포토샵 구동에 영향을 미치는 설정을 조절할 수 있습니다.

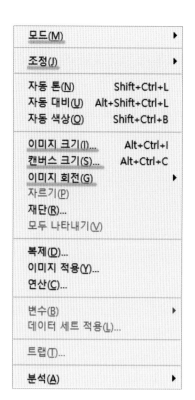

이미지

이미지의 크기와 색상 모드에 관련된 탭입니다. 첫 문단에는 색상모드를 변환하는 기능이 있으며, 네 번째 문단은 캔버스와 이미지 크기를 변형하는 기능이 있습니다.

- **모드** 이미지의 색상 모드를 설정합니다. RGB에서 출력용 CMYK로 변환할 수 있습니다.
- **조정** 이미지의 색감과 명도를 조절할 수 있습니다. 명도 대비와 레벨, 곡선 등의 기능은 마무리 보정 단계에서 중요한 역할을 합니다.
- **이미지 크기** 이미지의 크기와 해상도를 변경할 수 있습니다.
- **캔버스 크기** 캔버스의 크기를 변경할 수 있습니다. 이미지는 기존 크기로 유지됨으로 잘리거나 여백이 생기게 됩니다.
- **이미지 회전** 이미지를 회전할 수 있습니다.

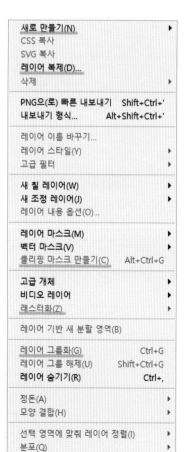

레이어

레이어를 관리 탭입니다. 첫 문단에는 레이어의 생성과 복제, 삭제가 있으며, 다섯 번째 문단은 클리핑 마스크 만들기가 있습니다. 레이어 관리는 주로 가시화된 서브패널에서 이뤄짐으로 사용 빈도가 낮은 탭입니다

- **새로 만들기** 레이어를 새로 만듭니다. 레이어의 속성을 정의할 수 있습니다.
- **레이어 복제** 레이어를 복제합니다. 복사/붙여넣기와 다르게 내용과 레이어 속성이 같이 보존됩니다. Ctrl+J 키로 대체합니다.
- **클리핑 마스크 만들기** 하단 레이어에만 영향을 주는 클리핑 레이어를 생성합니다. 레이어 창에 Alt 키를 누르고 레이어를 클릭하는 것으로 대체합니다.
- **래스터화** 문자 및 패스 레이어를 표준 레이어로 변환합니다. 작업에서 별로 쓰이지 않는 기능입니다.
- **레이어 그룹화** 레이어를 정렬할 수 있는 그룹을 생성합니다. Ctrl+G , 혹은 그룹 아이콘 좌클릭으로 대체합니다.

Typekit에서 글꼴 추가(A)...	
패널	▶
앤티 앨리어스	▶
방향	▶
OpenType	▶
3D로 돌출(D)	
작업 패스 만들기(C)	
모양으로 변환(S)	
문자 레이어 래스터화(R)	
텍스트 모양 유형 변환(T)	
텍스트 뒤틀기(W)...	
일치하는 글꼴...	
글꼴 미리 보기 크기	▶
언어 옵션	▶
모든 텍스트 레이어 업데이트(U)	
찾을 수 없는 글꼴 모두 대체	
찾을 수 없는 글꼴 대체(F)...	
Lorem Ipsum 붙여넣기(P)	
기본 유형 스타일 불러오기	
기본 유형 스타일 저장	

문자

작업 화면에 문자를 삽입하고 편집할 수 있는 탭입니다. 그림 작업에는 자주 쓰이지 않습니다.

- **앤티 앨리어스** 문자를 선명하게 혹은 굵게 표시할 수 있습니다.

모두(A)	Ctrl+A
선택 해제(D)	Ctrl+D
다시 선택(E)	Shift+Ctrl+D
반전(I)	Shift+Ctrl+I
모든 레이어(Z)	Alt+Ctrl+A
레이어 선택 해제(S)	
레이어 찾기	Alt+Shift+Ctrl+F
레이어 격리	
색상 범위(C)...	
초점 영역(U)...	
피사체	
선택 및 마스크(K)...	Alt+Ctrl+R
수정(M)	▶
선택 영역 확장(G)	
유사 영역 선택(R)	
선택 영역 변형(T)	
빠른 마스크 모드로 편집(Q)	
선택 영역 불러오기(O)...	
선택 영역 저장(V)...	
새 3D 돌출(3)	

선택

영역을 선택하고 범위를 수정할 수 있는 탭입니다. 단축키를 활용하여 사용하는 것이 유용합니다.

- **모두** 캔버스의 모든 영역을 지정 선택합니다.
- **선택 해제** 선택한 영역을 해제합니다. **Ctrl + D** 로 사용합니다.
- **다시 선택** 바로 이전에 선택된 이미지를 다시 선택합니다.
- **반전** 선택 영역을 반전시킵니다.
- **수정** 영역을 픽셀단위로 확대하거나 축소할 수 있습니다. 요술봉 툴로 영역 선택 후, 경계가 살짝 남았을 때 사용합니다.

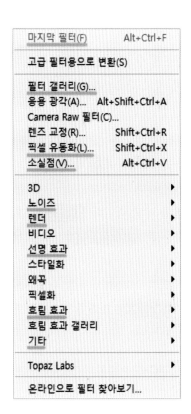

필터

이미지에 특수효과를 삽입해 보정을 할 수 있는 탭입니다. 흐림 효과를 비롯해 픽셀 유동화 등 변형을 위한 기능이 있습니다.

- **마지막 필터** 마지막으로 사용한 필터를 같은 설정 값으로 다시 적용합니다.
- **필터 갤러리** 추가 필터가 카테고리 별로 묶여 있습니다. 미리 보기가 적용되어 필터 구분이 쉽습니다.
- **픽셀 유동화** 이미지의 일부분을 늘리거나 축소시킬 수 있습니다. 원하는 부분만을 변형할 수 있습니다.
- **소실점** 투시 선을 그릴 수 있습니다.
- **노이즈** 이미지에 노이즈를 적용합니다.
- **렌더** 플레어 효과를 적용합니다. 카메라 렌즈의 빛 분산 효과와 조명 효과를 넣을 수 있습니다.
- **선명 효과** 이미지를 선명하게 만듭니다. 픽셀이 거칠어 짐으로 과한 적용은 노이즈가 생기게 됩니다.
- **흐림 효과** 이미지를 초점을 흐리게 합니다. 원근감과 뽀샤시 효과를 위해 사용합니다.
- **기타** 오프셋과 하이패스, 최소/최대값 필터가 있습니다.

3D

포토샵으로 3D기능을 사용할 수 있는 탭입니다. 그림으로 진행되는 2D작업에는 필요하지 않습니다.

저해상도 인쇄 설정(U)	▶
저해상도 인쇄 색상(L)	Ctrl+Y
색상 영역 경고(W)	Shift+Ctrl+Y
픽셀 종횡비(S)	▶
픽셀 종횡비 교정(P)	
32비트 미리 보기 옵션...	
확대(I)	Ctrl++
축소(O)	Ctrl+-
화면 크기에 맞게 조정(F)	Ctrl+0
화면 크기에 대지 맞추기(F)	
100%	Ctrl+1
200%	
인쇄 크기(Z)	
화면 모드(M)	▶
✔ 표시자(X)	Ctrl+H
표시(H)	▶
눈금자(R)	Ctrl+R
✔ 스냅(N)	Shift+Ctrl+;
스냅 옵션(T)	▶
안내선 잠그기(G)	Alt+Ctrl+;
안내선 지우기(D)	
선택한 대지 안내선 지우기	
캔버스 안내선 지우기	
새 안내선(E)...	
새 안내선 레이아웃...	
모양에서 새 안내선(A)	
분할 영역 잠그기(K)	
분할 영역 지우기(C)	

보기

이미지를 확대하거나 축소할 수 있는 탭입니다. 눈금자 등의 편의 기능이 있으며, 주로 단축키를 사용해서 해당 탭은 사용하지 않습니다.

- **확대** 이미지를 확대해서 볼 수 있습니다. F5 Ctrl++ 혹은 돋보기 단축키인 Z 를 누른 뒤 좌클릭으로 대체할 수 있습니다.

- **축소** 이미지를 축소해 볼 수 있습니다. Ctrl+- 혹은 Z 키로 도구 활성 후, Alt+좌클릭 으로 대체할 수 있습니다.

- **눈금자** 캔버스의 좌측면과 상단에 비율을 나타내는 눈금자가 표시됩니다. Ctrl+R 으로 대체가 가능합니다.

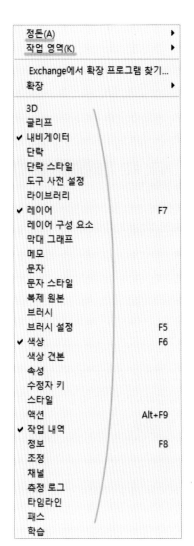

창

포토샵의 인터페이스 창을 관리하는 탭입니다. 서브 패널에 원하는 내용을 삽입하고, 제외할 수 있습니다. 주로 레이어와 색상 인터페이스를 사용합니다.

- **정돈** 열려있는 캔버스를 정렬합니다. 메뉴 하단의 작업파일 이름을 클릭하면 같은 파일을 두 화면으로 띄울 수 있습니다. 배율을 다르게 해서 여러 거리감으로 확인할 때 사용합니다.
- **작업 영역** 포토샵의 기본 작업 영역을 재설정 하거나 사용에 따라 변경할 수 있습니다.
- **3D~패스** 서브 패널 인터페이스를 조절합니다. 체크 표시가 되면 활성화되며, 개인 세팅에 따라 내용의 차이가 있습니다.

도움말

포토샵 툴에 관한 도움말이 담긴 탭입니다. 클릭시 어도비 사이트의 튜토리얼 페이지로 이동됩니다.

추가로 다운받은 필터와 기능을 플러그인 정보로 볼 수 있습니다.

#11 툴 박스

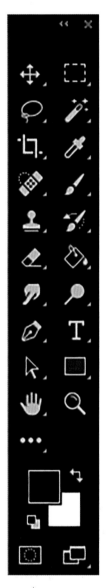

기본적으로 좌측에 놓여있는 툴 박스입니다. 포토샵에서 가장 알아둬야 할 부분이면서 CG작업에 가장 기본이 되는 도구의 모음입니다. 툴 박스는 기본적으로 고유 단축키를 갖고 있으며, **[편집─바로 가기 키 메뉴]** 혹은 Alt+Shift+Ctrl+K 를 이용해 사용자 세팅으로 변경이 가능합니다.

툴 박스의 기능을 익혀두고 적재적소에 사용할 수 있어야 작업이 수월합니다.

우측 하단에 접힘 표시가 있는 아이콘을 누르고 있으면 숨겨진 툴이 나타납니다. 각 도구별 작동의 차이가 있으니 세부적으로 살펴보시는 게 좋습니다. 필자는 CG작업에서 자주 쓰이지는 툴을 중심으로 작성했습니다.

필자는 CG작업에서 자주 쓰이지는 툴을 중심으로 작성했습니다.

또한 툴 박스 상단의 접힘 아이콘 ①을 클릭하여 한 줄 정렬로 바꿀 수 있습니다. 보기 편한 모드로 설정하여 작업을 진행합니다.

툴 박스는 기본적으로 좌측에 세팅되어있지만 이동 아이콘 ②를 누른 채로 드래그하면 사용자 임의의 위치에 배치할 수 있습니다.

- ⊹ **이동 도구** (V) 이미지와 레이어를 이동 시킬 수 있습니다.

 ◦ **자동 선택** 클릭으로 해당 내용이 담긴 레이어를 추적합니다. 메인 메뉴 바 아래 옵션에서 [자동 선택]을 체크하여 사용 유무를 결정할 수 있습니다.

- **사각형 선택 윤곽 도구** (M) 선택 영역을 사각형 범위로 잡아줍니다.

 ■ ⎕ 사각형 선택 윤곽 도구　M
 　◯ 원형 선택 윤곽 도구　M
 　⎓ 단일 행 선택 윤곽 도구
 　⫮ 단일 열 선택 윤곽 도구

 ◦ **원형 선택 윤곽 도구** 원형으로 선택 영역을 잡아줍니다. (Shift) 키를 누르면 일정한 모양으로 영역을 잡을 수 있습니다.

- ◯ **올가미 도구** (L) 선택 영역을 사용자 임의로 지정할 수 있습니다. 드래그로 연결하며 커서를 뗐을 때 자동으로 영역이 선택됩니다. 곡선과 직선 등 제한이 없기 때문에 가장 섬세하게 영역을 나눌 수 있습니다. (Alt) 키를 누르면 속성이 반전되어 선택부분 영역 제외가 됩니다.

 ◦ ◯ ∨ ■ ▣ ▢ ▣ **다중 선택** 새로 영역을 선택할 때 기존 선택 영역을 유지하며 작업을 연결시키는 옵션입니다.

 ◦ **다각형 올가미** 클릭으로 꼭지점을 생성해 다각형으로 선택 영역을 잡을 수 있습니다.
 　■ ◯ 올가미 도구　　　　L
 　　⭃ 다각형 올가미 도구　L

 ◦ ⭄ 자석 올가미 도구　L **자석 올가미** 도구 이미지 색상을 경계로 커서 방향에 맞춰 영역을 잡아줍니다.

- ✨ **자동 선택 도구** (W) 유사 색상을 추적하여 한 영역으로 자동 선택해줍니다. 유사영역을 기준하는 허용값은 옵션창에서 조절할 수 있습니다.

 ◦ ✨ ∨ … 허용치: 50 **허용치** 허용치를 범위를 결정합니다. 선화를 선택할 경우 값을 낮춰 배경과 분리할 수 있도록 합니다.

- ⌗ **자르기 도구** (C) 드래그로 영역을 지정해 캔버스의 크기를 자릅니다. 캔버스보다 넓은 영역을 선택하면 캔버스의 크기를 늘릴 수도 있습니다. 선택 영역이 있을 경우 그 범위에 맞춰 자동으로 크기가 잡히게 됩니다.

- ✎ **스포이드 도구** (I) 좌클릭으로 해당 부분의 색상을 추출할 수 있습니다. 보통 브러시로 작업중에 (Alt + 좌클릭) 을 이용해 스포이드를 사용합니다.

- 브러시 도구 B 그림 작업에 기본이 되는 도구입니다. 드로잉과 페인팅을 할 때 사용합니다. 브러시 모양은 우클릭으로 변경이 가능합니다.

- 복제 도장 도구 S+Alt 를 누르고 영역을 지정한 뒤, 키를 떼고 입력하면 내용이 복사되어 출력됩니다.

- 지우개 도구 E 원하는 부분을 지울 수 있습니다.

- 그레이디언트 도구 G 그라데이션을 넣을 수 있습니다. 마우스 드래그로 영역을 잡아 시작점과 끝점을 만들어 줍니다.

 > 그레이디언트 도구 G
 > 페인트 통 도구 G
 > 3D 재질 놓기 도구 G

 ◦ 페인트 통 도구 면으로 인식된 부분을 전경색으로 채우는 기능입니다. 선택 영역을 사용할 경우 해당 부분만 채워집니다.

- 흐림 효과 도구 픽셀을 뭉개서 흐리게 만들어 줍니다. 부드러운 표현을 위해 사용합니다.

 > 흐림 효과 도구
 > 선명 효과 도구
 > 손가락 도구

 ◦ 선명 효과 도구 흐림 효과와 반대로 그림을 선명하게 만들어줍니다. 과하게 사용하면 노이즈가 발생합니다.

 ◦ 손가락 도구 이미지를 문질러 경계를 풀어줍니다. 브러시 다음으로 사용빈도가 높은 툴입니다.

- 닷지 도구 O 이미지를 밝게 만듭니다.

- 펜 도구 P 패스를 생성합니다.

- 손 도구 H 이미지를 패닝합니다. 이미지 확대 후 단축키를 이용해 원하는 부분을 보기 위해 사용합니다.

- 돋보기 도구 Z 클릭으로 이미지 배율을 높입니다. Alt 키를 눌러 축소할 수 있습니다. 단축키를 익혀두고 작업에 필요할 때 사용합니다.

- 전경색과 배경색 전환 X 배경색과 전경색을 반전시킬 수 있습니다.

- 화면 모드 변경 창모드 및 전체모드로 변환이 가능한 버튼입니다.

문제가 생긴 것 같아요.

<단축키가 안들어요! : 한/영 입력 오류>

한글 자판이 활성화되면 메뉴 좌측 상단에 한글이 입력되면서 단축키가 작동
하지 않습니다.

 한/영 키를 눌러 영어모드를 활성한 뒤 단축키를 사
용합니다

<브러시 커서가 안보여요! : Caps 활성시 브러시 안보임>

Caps 키가 활성되어 있을 경우 브러시 커서가 원형이 아니라 조준점 형태로 변경됩니다. 키보드 우측 상단
의 두 번째 불빛이 들어왔는지 확인하신 뒤, 해제하여 작업을 진행합니다.

<창 닫기가 안돼요! : F로 전체모드 해제>

캔버스 우측 상단의 닫기 버튼이 사라지는 경우는 F 키를 눌러 전체모드로 활성했기 때문입니다. 다시 눌
러주어 창모드로 변경 후 닫아주시면 됩니다.

<필터 활성화가 안돼요! : 스크래치 디스크 D로 변경>

메모리 부족으로 스크래치 디스크의 용량이 부족하다는 메시지와 함께 작업 실행이 취소될 때가 있습니다. 이
경우 가상 메모리 영역을 늘려주어 해결이 가능합니다. p.21의 스크래치 디스크 사항을 조절해주시면 됩니다.

<예기치 않게 종료되었어요! : 복구 파일 저장, 세이브 생활화>

포토샵은 구동 메모리를 많이 차지하기 때문에 종종 정지될 때가 있습니다. 포토샵 CS6이상 부터는 비정상적
으로 종료되었을 경우, 재 실행했을 때 저장되었던 복구파일이 생성되는 자동 저장 기능을 지원합니다. 하지만
최대 5분 간격으로만 설정할 수 있기 때문에 Ctrl+S 를 눌러 저장을 생활화하는 것이 중요합니다.

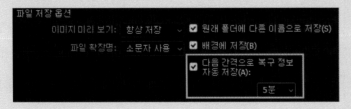

Ctrl+K 를 눌러 환경 설정을 연 뒤, [파일 처리-파일 저장 옵션-다음 간격으로 복구 정보 자동 저장]을 5분으
로 설정해줍니다.

#12 브러시

◆ 브러시 옵션

브러시의 상태를 점검하여 원하는 연출을 할 수 있습니다. 형태와 강약 등 세부 설정에 대해 숙지하여 상황에 알맞게 사용하는 것이 중요합니다.

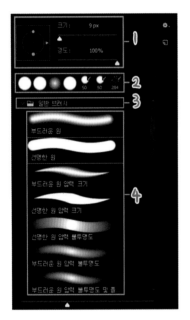

마우스 우클릭으로 브러시의 목록을 볼 수 있습니다.

1. **상태 조절창** 크기와 경도, 각도를 조절할 수 있습니다. 경도는 브러시 테두리의 선명도를 결정합니다. 값이 낮을수록 경계가 흐려집니다.

2. **브러시 바로가기** 최근 사용한 브러시의 목록을 볼 수 있습니다.

3. **브러시 그룹** 카테고리 별로 브러시가 정렬되어 있습니다. 더블 클릭을 하여 접고 펼 수 있습니다.

4. **브러시 세부 목록** 기본 브러시가 정리되어 있습니다. 타블렛의 필압을 인식하는 압력 브러시와 기본 원형 브러시 등이 담겨 있습니다.

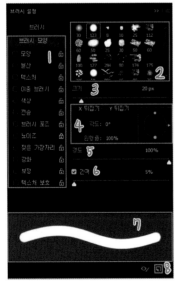

단축키 F5 를 눌러 브러시 설정 창을 활성할 수 있습니다.

1. **브러시 모양 설정 탭** 브러시를 원하는 형태로 설정할 수 있습니다. 체크박스 표시로 활성화하며, 카테고리를 클릭하여 세부 항목을 조절할 수 있습니다.

2. **브러시 리스트** 저장된 브러시의 내용을 볼 수 있습니다.

3. **크기** 브러시의 최대 크기를 설정합니다. 단축키 [과] 로 조절할 수 있습니다.

4. **브러시 트랜스폼** 브러시의 원형율 및 각도 반전을 할 수 있습니다.

5. **경도** 브러시 경계의 선명도를 조절할 수 있습니다.

6. **간격** 브러시가 출력되는 간격을 설정합니다. 수치가 낮을수록 통합되고, 높을수록 분산됩니다. 3~7%가 적당합니다.

7. **브러시 썸네일** 브러시의 상태를 미리 볼 수 있습니다.

8. **신규 브러시 생성** 목록에 설정한 브러시를 추가합니다.

◆ 브러시 세부 설정

활용 빈도가 높은 브러시 세팅 옵션을 익히고 유동적으로 수정하는 것이 중요합니다. 기본적인 브러시만으로도 취향에 맞춰 최적화를 이룰 수 있습니다.

모양

크기의 최소값과 최대값의 변동폭을 조절할 수 있습니다. **크기 지터의 조절을 펜 압력**으로 설정해야 타블렛의 필압을 인식할 수 있습니다.

최소 직경은 펜 압력에 의해 입력되는 굵기의 최소 값을 설정합니다. 0%로 설정하고 브러시의 굵기를 손의 강약으로 조절합니다.

각도 지터는 원형 브러시에서 사용하지 않습니다.

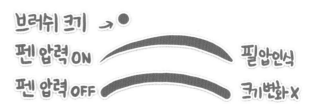

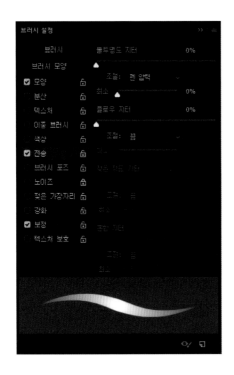

전송

색의 농도를 필압에 맞춰 조절하는 기능입니다. **불투명도 지터 부분을 펜 압력**으로 설정하여 사용합니다. 전송 기능은 개인별 취향에 맞춰 사용하며, 색채의 다양성을 늘려줄 수 있습니다.

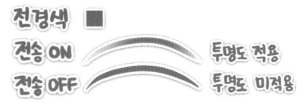

1 포토샵 알아보기

◆ 브러시를 선택하는 방법

브러시의 마무리 느낌을 어떻게 설정하느냐에 따라 그림의 양감이 달라지게 됩니다. 그 차이를 인지하고 필요할 때마다 변환해가며 사용할 수 있어야 합니다.

하드 브러시

터치가 뚜렷하고 선화를 비롯해 밑색 작업 등, 영역을 선명하게 나타내는 작업에서 주로 활용합니다. 셀식을 비롯해서 터치의 느낌을 살리고 싶을 때 주로 사용하며, 그림의 경계가 무너지지 않도록 음영도 영역을 뚜렷하게 표현해주는 편입니다. 여러 톤으로 많은 색조를 쌓는 것보다, 눈 속의 하이라이트 묘사 등, 색채 전달을 뚜렷하게 할 때 사용하게 됩니다

경계가 뚜렷해서 밑색 및 선화 작업에서 활용합니다.

형태 전달력이 높음으로 유테 작업에서 유용합니다.

구분점이 뚜렷해 디자인 작업을 비롯한 셀식에서 사용됩니다.

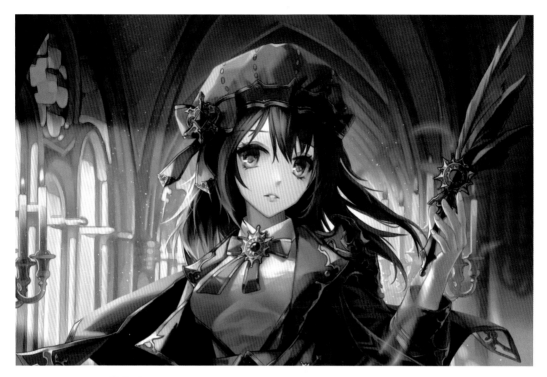

소프트 브러시

경계가 흐릿하다는 점을 이용해서 서로간의 영역을 섞을 때 사용합니다. 부드러운 화풍과 채도가 다양하게 섞이는 스타일에 적합합니다. 주로 밀도있는 빛 표현 혹은 그림의 음영 작업에서 사용됩니다. 색의 경계가 뚜렷하지 않음으로 채색에서의 거리감 표현과 색조를 잘 설계해야 자연스러운 음영이 가능하게 됩니다. 하드 브러시로 작업하고 경계를 흐리게 하여 작업하는 방식도 있어서 음영을 바로 칠하기 보다는 덧대어 수정할 때 활용하는 편입니다.

경계가 흐려 채색 및 음영 작업에서 활용합니다.

색채 조화력이 높음으로 무테 작업에서 유용합니다.

새로운 색을 섞어가며 채색하고, 주로 일러스트에 활용됩니다.

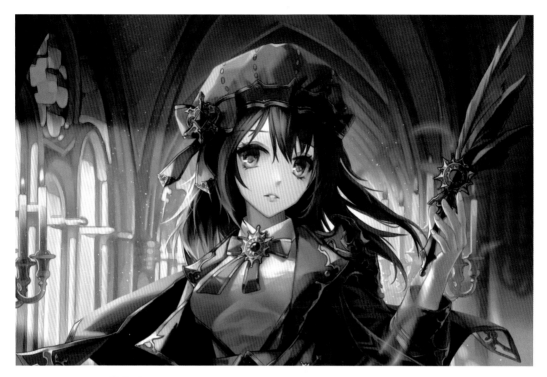 포토샵 알아보기

◆ 브러시의 강약에 따른 차이

타블렛의 필압인식을 이용해 다양한 굵기의 선화를 만들어 낼 수 있습니다.

러프는 형태와 덩어리감을 잘 알 수 있도록 굵게 표현하는 편입니다. 펜 압력 설정을 높게 하여 작은 압력에도 굵게 나오도록 합니다.

선화는 스타일에 따라 얇게 진행하기도 하며, 강약이 확실히 드러나도록 굵은 방식의 작화를 사용하기도 합니다. 선화가 얇으면 채색의 밀도를 높이기 좋고, 굵으면 채색보다 선화가 주는 형태감을 표현해내기가 좋습니다.

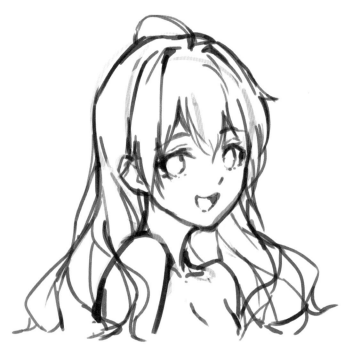

러프 브러시

얇고 디테일한 선화보다 투박하고, 발상의 내용이 느껴지도록 작업하는 러프 브러시입니다. 상세한 결의 묘사는 얇은 선화로 진행되기 때문에 아이디어 스케치를 빨리 담아내는 것을 목적으로 굵은 브러시로 작업해 덩어리감을 살려줍니다. 러프는 완성 후 불투명도를 낮춰 흐릿한 선으로 만들기 때문에 내용이 구분되도록 뚜렷한 선을 사용합니다.

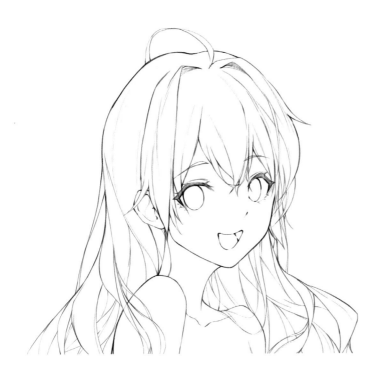

일러스트형 선화

채색으로 그림의 밀도를 높일 수 있게 선의 윤곽이 얇고 섬세하게 나뉘어진 선화입니다. 브러시의 크기를 작게 하고, 선의 오류를 쉽게 파악할 수 있게 영역을 확실히 분간지으며 작업을 합니다.

얇고 섬세한 표현이 가능하도록 전송 기능을 활성하여 선의 톤 변화를 만들어줍니다.

카툰형 선화

단순한 밑색 작업 등 채색의 밀도가 낮고 인물의 형태전달력을 높게 해준 선화입니다. 주로 만화나 디자인 작업에 쓰이며 선의 굴곡이 뚜렷해 톤의 변화를 주는 전송 기능을 끄고 작업합니다. 선으로 면을 구분해주기 때문에 턱 밑 등 뚜렷히 그림자가 생기는 부분을 선화로 채워주기도 합니다.

◆ 포토샵의 기본 브러시

포토샵 CC버전 부터는 다양한 기본 브러시가 제공됩니다. 일반 브러시 외에도 드라이 재질, 수채화 재질, 특수 효과 브러시가 있습니다. 그림 드로잉과 채색에 주로 활용되는 브러시는 기본 브러시이기 때문에 각 특징을 설명하였습니다.

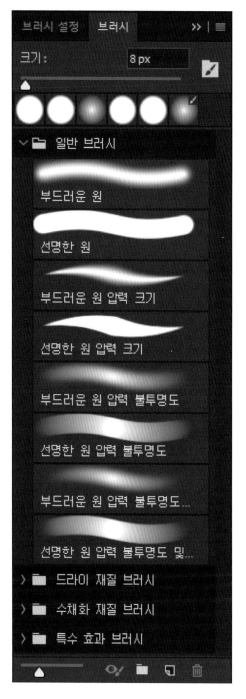

부드러운 원 압력 크기

타블렛의 힘 조절(필압)에 따라 크기 변화가 생기는 브러시입니다. F5를 눌러보면 부드러운 원 브러시 모양에서 [모양]이라는 옵션이 체크가 되어있습니다.

선명한 원 압력 크기 (밑색 및 러프)

그림을 그릴 때 사용되는 브러시입니다. 경계가 뚜렷하고 필압에 따른 변화를 표현할 수 있어 드로잉과 밑색, 셀식 음영 등, 흔적을 선명하게 남길 때 사용합니다.

부드러운 원 압력 불투명도

필압에 따라 색의 투명도 차이가 생기는 브러시입니다. 힘을 약하게 해서 그으면 주변색을 완전히 덮지 않고 색이 혼합되게 됩니다. 세부 옵션에 [전송]이 활성화되어 있습니다.

부드러운 원 압력 불투명도 및 플로우 (묘사)

필압에 따라 크기, 투명도, 그리고 색의 농도까지 변하는 브러시입니다. 주변색에 비해 튀지 않는 자연스러운 채색을 위해 사용합니다.
세부 옵션에 [전송의 플로우 지터가 압력]으로 활성화되어있습니다.

선명한 원 압력 불투명도 및 플로우

경계가 뚜렷해 브러시의 터치가 남지만 크기와 색상에서는 변화의 폭이 있는 브러시입니다.

◆ 텍스쳐 브러시

출처: http://bitly.kr/eEJGRq

출처: http://bitly.kr/OxxQMY

동물의 털처럼 섬세한 모질의 표현은 브러시로 한 올씩 묘사하기 어렵습니다. 그래서 텍스쳐 브러시를 이용하여 보슬거리는 느낌을 살려줍니다. 빠른 시간에 원하는 질감을 표현해낼 수 있는 텍스쳐 브러시는 활용에 따라 원형 브러시보다 더 무궁무진한 표현이 가능합니다.

이처럼 텍스쳐 브러시는 선의 찌그러짐과 불규칙성을 표현하는데 용이합니다.

◆ 브러시 정리하기

F5 를 눌러 브러시 탭을 활성화한 뒤 브러시에서 배열을 사용자 임의로 바꿀 수 있습니다. 주로 사용하는 브러시를 앞으로 옮기면 보다 편리합니다.

- **그룹 생성** 레이어를 정리할 그룹을 만들 수 있습니다. 그룹명을 더블 클릭해 이름을 변경할 수 있고, 폴더 아이콘 앞 접힘 표시로 창을 줄이고 펼 수 있습니다.
- **브러시 이동** 드래그로 브러시의 위치와 소속 그룹을 바꿀 수 있습니다.

 # #13 레이어

◆ 레이어란 무엇인가?

 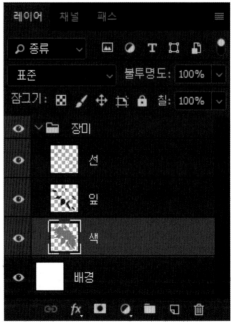

레이어는 층계라는 뜻을 갖고 있는 포토샵의 기능입니다. 이미지 위에 새로운 작업 영역을 쌓는 방식으로 파츠마다 관리가 쉽고, 좀 더 정교한 수정 작업을 할 수 있게 도와주는 기능입니다. 각 레이어의 속성에 따라 색깔의 표현법과 드러나는 영역이 제한되기도 합니다.

레이어 패널은 상단의 창-레이어를 통해 활성화할 수 있으며, 현재 작업 중인 레이어와 생성된 레이어를 파악할 수 있습니다. 삭제와 생성 등 기능에 대한 통제를 할 수 있는 패널이 활성화됩니다.

◆ 레이어 세부 옵션

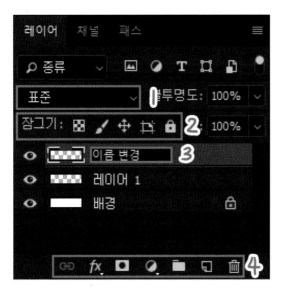

1. 레이어 속성

레이어의 내용물이 어떻게 출력되는지 결정할 수 있습니다. 표준 레이어는 기본 모드로 아래에 있는 내용을 감출 수 있습니다. 오버레이, 밝게 하기 등의 레이어 속성은 하단 레이어의 정보를 보존하면서 덧칠할 수 있는 기능입니다. 보정과 드로잉 등 용도에 따라 사용하는 속성이 달라지게 되며, 이에 대한 이해를 갖고 응용하는 것이 작업 시간 단축에 많은 도움을 줍니다.

2. 레이어 잠그기

레이어에 제한된 수정이 가능하도록 하는 기능이 있습니다. 투명 픽셀 잠그기, 모두 잠그기 기능 등이 있습니다.

3. 레이어 이름

많은 레이어를 관리하기 위해 이름을 직접 설정해 내용을 기입할 수 있습니다. 레이어의 이름을 더블 클릭하면 수정이 가능해집니다. 포토샵은 한/영 자판에서 한글이 활성화되면 단축키가 사용되지 않으니, 이름을 입력 후에는 다시 한/영 키를 눌러 영문으로 전환한 상태에서 작업을 진행합니다.

4. 레이어 패널

레이어를 관리할 수 있는 도구창입니다. 생성과 삭제를 비롯해 백터 마스크로 영역 제한 등, 레이어에 관여되는 편집을 할 수 있습니다.

- **생성** 레이어를 신규 생성하는 버튼으로 **단축키 Shift + Ctrl + N** 을 통해 사용이 가능합니다.
- **삭제** 휴지통 모양으로 레이어를 드래그해 삭제할 수 있습니다. **단축키 Delete** 로 대체가 가능합니다.

◆ 레이어 기능에 대한 활용

레이어를 응용하여 작업에 도움이 되는 요소를 생각해봅시다. 레이어는 과정별로 저장해둘 수 있어 수정을 용이하게 하고, 각종 편집 효과로 보정을 도와주는 기능이 있습니다

① 작업 영역 나누기

작업한 내용의 영역을 사용자의 임의에 맞춰 설정할 수 있습니다. 가령 머리카락과 피부, 눈동자의 파츠를 나눠서 수정시 해당 부분만 조절이 가능할 수 있도록 영역을 나눠주는 기능입니다. 레이어의 순서로 내용 표시의 우선순위를 만들어 그림의 작업 방식을 다양하게 늘릴 수 있습니다.

분리해둔 파츠별로 수정이 가능하기 때문에 작업 중에 원하는 부분을 수정하기 용이합니다. 또한 작업을 다시 진행하게 될 경우 해당 레이어를 정리 후 새로 작업할 수 있어 작업의 공백을 최소화시킬 수 있습니다.

- **배경 투명화**: 불필요한 레이어를 숨겨서 일부 영역을 감출 수 있습니다. 대표적으로 배경이 투명화 된 PNG를 만들 수 있습니다.
- **작업의 가시화**: 나열된 레이어로 작업된 파츠를 확인할 수 있습니다. 진행 중인 내용을 점검하고, 선화와 밑색 등 영역의 구분으로 각 파츠별로 진행 단계를 살펴 다음 작업 수행을 도와줍니다.
 PSD파일을 열었을 때, 선화/밑색/묘사/보정 등 그룹에 따라 나눠두면 작업의 흐름을 가시화 시킬 수 있습니다.

② 필터 효과 사용

표준 레이어 외에 다양한 옵션을 사용하여 상호 작용되는 색채를 바꿀 수 있습니다. 보정 및 묘사의 편의를 도와주는 레이어 속성에 대한 이해가 작업에 소요되는 시간을 줄여줍니다.

또한 클리핑 기능을 통해 원하는 레이어에만 보정기능을 적용할 수 있어 세부 파츠 색감 보정이 용이합니다.

◆ 레이어 기능 응용하기

레이어를 신규 생성해 작업 영역을 나누는 기점은 작업의 단락이 바뀔 때입니다.

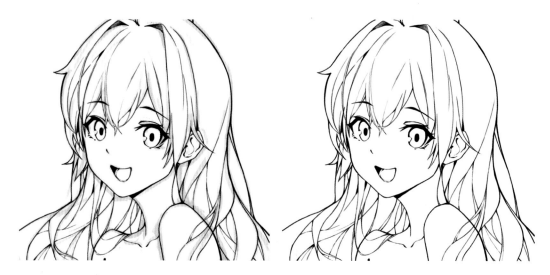

1. 선화와 러프를 분리한다.

러프를 진행하고 그 위에 선화로 깔끔하게 윤곽을 만들어줍니다. 러프와 선화를 분리해서 작업하는
것이 추후 수정과 깔끔해보이는 느낌을 살릴 수 있기 때문에 러프에서 선화로 작업이 넘어가는 과정
에서 레이어를 생성해 진행하게 됩니다.

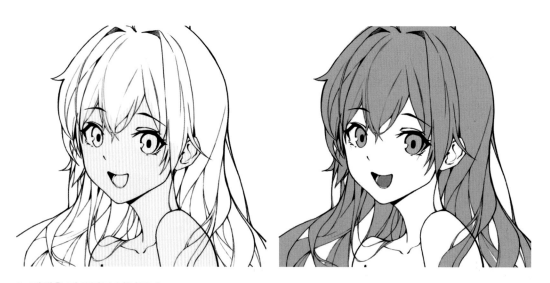

2. 채색을 파츠별로 나눠준다

밑색을 깔고 밀도를 올려주는 작업을 하기 이전에 색감 수정을 비롯해 묘사를 변경할 때, 의상 혹은
인물의 파츠별로 레이어가 나눠져있으면 수정영역이 제한되어 편집이 용이해집니다. 가령 캐릭터의
헤어스타일을 변경할 때, 머리 파츠가 분리되어있으면 해당 부분만 수정이 가능해져서 편리해집니다.

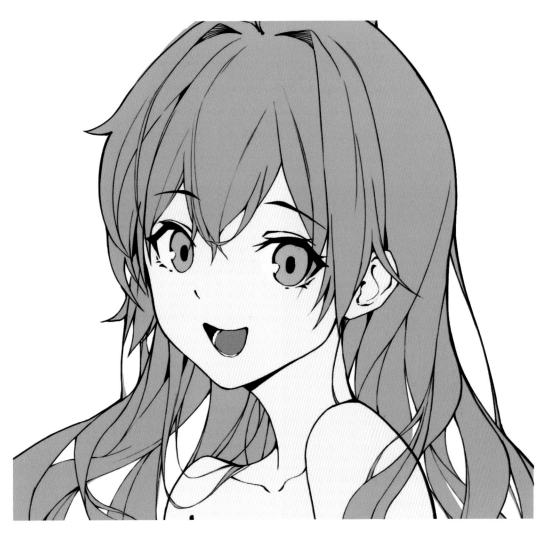

3. 진행 단계를 구분시켜준다.

작업의 단락이 변할 때마다 레이어를 나눠주면 진행의 단계를 구별할 수 있게 됩니다. 필요한 부분을 추출할 수 있게 됨으로 편집에 용이해지고, 내용의 전달력이 더 뚜렷하게 됩니다.

◆ 레이어 그룹화와 클리핑

레이어가 많아지면 정렬이 어지러울 때 그룹화를 시켜 내용을 분리시켜주는 기능입니다. 레이어를 선택 후 **Ctrl + G** 를 누르면 그룹안에 레이어가 들어가게 됩니다. 하단의 그룹 아이콘을 눌러 생성 후 수동 드래그로 넣을 수도 있습니다. 보통 러프/선화/컬러/보정 등으로 작업 그룹을 나눠주는 편입니다.

레이어 그룹화 `Ctrl + G`

그룹은 다중 생성이 가능하여 컬러 그룹 안에 머리/얼굴/손 등 세부 파츠 그룹도 설정할 수 있습니다.
눈 아이콘을 우클릭해 그룹별 색을 지정할 수 있어 분간이 용이합니다.

레이어 클리핑 `Alt + Ctrl + G`

소속된 레이어 영역만 칠하는 기능입니다. 하단 레이어에 칠이 채워지지 않아 투명화되어 있는 부분에는 표현이 되지 않음으로 작은 영역을 칠하거나 작업할 때 파츠를 나누기 위해서 사용합니다.
레이어 클리핑으로 필요한 파츠에만 밀도를 높일 수 있습니다.

◆ 옵션별 세부 예시

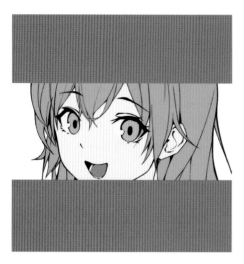

표준 레이어

기본으로 적용되는 레이어입니다. 하단의 내용을 감추고 원래의 색이 표현됩니다. 내용이 뚜렷하게 표시되는 특성이 있어 러프 및 선화, 밑색 작업에서 주로 활용됩니다.

곱하기 레이어

하단 내용이 보이는 레이어입니다. 칠하는 색채만큼 더 어두워지고, 하얀색을 칠할 경우 투명하게 나타나서 구분이 되지않습니다. 원하는 톤으로 음영 작업을 할 때 활용됩니다.

색상 번 레이어

칠이 되어있는 영역에 해당 색만큼 톤을 어둡게 올립니다. 어두운 영역을 조절하거나, 색상을 보정할 때 사용합니다.

밝게하기 레이어

광선이 투과하는 효과를 주는 레이어입니다. 선택한 색보다 어두운 색이 밝게 변하며 흰색에는 영향을 주지 않습니다. 주로 빛을 표현할 때 사용합니다.

오버레이 레이어

색채를 투명하게 덧씌우는 레이어입니다. 명도가 낮으면 색을 진하게, 높으면 밝게 표현합니다. 빛의 표현 등, 색을 보정하기 위해서 사용합니다.

소프트 라이트 레이어

명도와 채도 대비가 오버레이 보다 좀 더 약하게 출력되는 레이어입니다. 좀 더 자연스럽게 색을 스미게 할 수 있습니다. 주로 색 보정을 위해 사용합니다.

선형 라이트 레이어

아래의 내용은 비치나 색상 필름을 씌운 것처럼 채도가 높아집니다. 색상에 통일감을 주고 싶을 때 사용합니다.

색상 닷지 레이어

색을 태우듯 빛을 내는 레이어입니다. 색상의 진하기를 최대 밝기로 표현해줍니다. 강렬한 빛을 표현할 때 사용합니다.

스크린 레이어

칠한 색만큼 명도와 채도를 올려줍니다. 곱하기 레이어와 반대되는 속성을 가지고 있어 빛을 표현하는데 효과적입니다.

◆ 레이어별 적용 차이 한 눈에 보기

표준 레이어

분홍색 위에 검은 줄기가 있습
니다.

곱하기 레이어

잎사귀가 짙어집니다.

색상 번 레이어

잎의 색상이 더 선명해집니다.

선형 라이트 레이어

채도를 가장 높게 올립니다.

오버레이 레이어

하단의 분홍색을 진하게 합니다.

소프트 라이트 레이어

오버레이 보다 옅은색입니다.

색상 닷지 레이어

광선을 쏘는 것처럼 밝습니다.

스크린 레이어

채도와 명도가 밝게 변합니다.

밝게하기 레이어

하단 레이어 보다 짙은 색상을
칠하면 효과가 적용되지 않습
니다.

"용도에 따라 레이어를 다르게 해요"

ILLUST MAKER

NEOACADEMY ILLUST TUTORIAL BOOK SERIES

#2 포토샵 꿀 팁 및 그림체 만들기

CG작업 시 유용한 꿀팁과 그림체 만들기에 대해서 알아보겠습니다.

 # #1 포토샵을 이용한 꿀팁

일러스트 작업 외에도 그림 작업을 하다 보면 조금만 조절할 수 있다면 좋을 것 같은데 하고 생각 들 때가 있습니다. 조금만 조절하면 되는 미미한 정도인데 다시 그려야 하나? 라는 생각도 들고 다시 진행 할 것을 생각하면 막막하기까지 합니다.

만약 자신이 CG 작업을 하고 있다면 포토샵의 툴과 기능을 적극 활용하는 것이 좋습니다. 새로 그려 내는 일 없이 섬세한 부분의 조정도 기능만으로 해낼 수 있을 뿐만 아니라 작업 속도의 향상시킬 수 있는 방법들이 많습니다. 필자가 일러스트 작업을 해오면서 주로 사용하였던 포토샵의 기능을 담았 습니다.

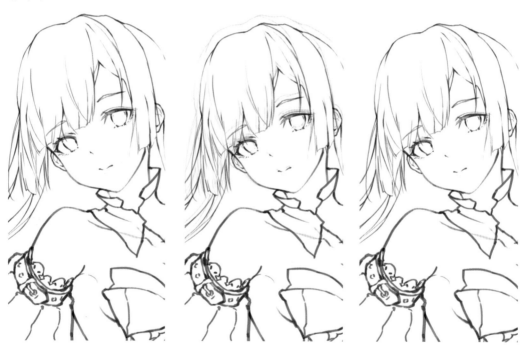

◆ 자유 변형

먼저 소개 해드릴 것은 '자유 변형' 입니다. 러프와 스케치 작업에서 주로 사용되는 기능으로 지정 영역의 형태와 크기를 변형할 수 있는 기능입니다. 단축키는 Ctrl + T 입니다.

영역 선택

사각형 선택 윤곽 도구 [M] 혹은 올가미 도구 [L]를 사용하여 선택 영역을 지정합니다.

편집 모드

자유 변형 Ctrl+T 입력 시 선택 영역에 맞추어 작은 편집 사각형이 생성됩니다. 이 작은 사각형을 이동함으로써 지정 영역의 형태와 크기를 변형할 수 있습니다.

가로, 세로 편집

자유 변형 입력 시 생성되는 사각형의 변에 위치한 작은 편집 사각형은 가로 혹은 세로로 늘리거나 줄일 수 있습니다.

대각 편집

사각형의 꼭지점에 위치한 작은 편집 사각형은 대각선, 정확히는 가로 편집과 세로 편집을 동시에 할 수 있습니다.

또한 Shift 를 누른 채 편집 시 가로와 세로의 비율이 같도록 유지하며 크기를 늘리고 줄이는 것이 가능합니다.

#
2

포토샵 꿀 팁 및 그림체 만들기

형태 편집

편집 사각형을 Ctrl 을 누른 채 편집 시 가로 세로의 늘리고 줄이는 것만이 아닌 각도의 변형이 가능합니다.

대각선의 편집 사각형은 가장 가까운 편집 사각형 두 개를 제외한 나머지 사각형은 고정 상태로 형태가 변형됩니다.

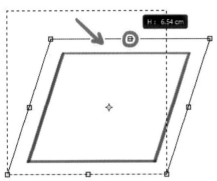

변에 위치한 편집 사각형에서도 편집이 가능합니다. 각도와 방향의 제한도 없습니다.

대각선에 위치한 편집 사각형과는 다르게 대칭하는 변을 축으로 하여 변형됩니다.

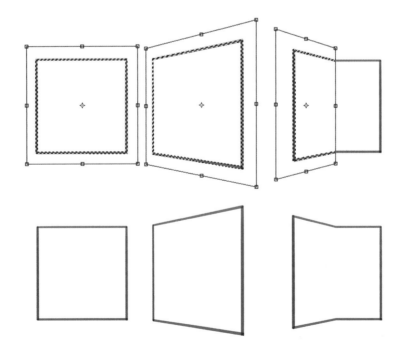

이처럼 자유 변형 기능은 다시 그려내는 작업을 거치지 않고 전체 형태를 변형 하거나, 부분 선택을 통해 일부의 형태만 원하는 모습으로 변형하는 것으로 다양한 응용이 가능합니다.

인물 그림자 만들기

자유변형을 응용해 인물의 그림자를 만들어 줄 수 있습니다.

자유변형 Ctrl+T 를 이용해 인물 뒤의 그림자 실루엣을 맞춰줍니다.

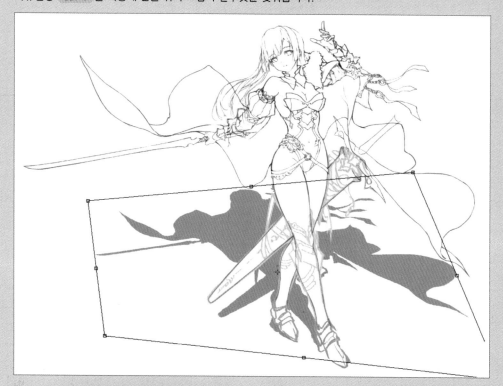

그림자는 발과 붙어있기 때문에 그 점을 유의하며 기울여주고, 인물의 실루엣과 구분되게 하기 위해서 선화 뒤에 흰 배경 레이어를 깔아 주었습니다. 바닥에 생기는 그림자를 넣어주면 보다 입체적인 느낌을 살릴 수 있습니다.

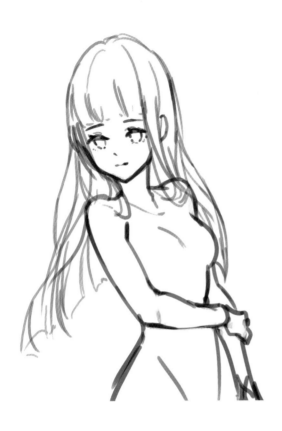

형태가 다소 어색해 보이는 캐릭터 인체 러프입
니다. 어떻게 '자유 변형' 기능만으로 자연스러
운 형태로 변형을 하는지 과정을 살펴봅시다.

먼저 가장 중요한 페이스 부분을 살펴봅니다.
전체적인 밸런스를 보았을 때 상대적으로 후
두부의 크기가 큰 느낌이 듭니다. 후두부를
시작으로 어색한 부분들을 차근차근 수정해
나가봅시다.

후두부의 비례가 자연스러운 느낌이 될 수
있도록 **자유 변형** Ctrl + T 을 사용하여 세로
로 형태를 축소해줍니다.
필자는 수정을 편하게 하기 위해 머리카락
레이어를 따로 구분해두었습니다.

얼굴, 인체 등 각각의 파츠의 레이어를 분리 해두
면 원하는 영역만 수정하기에 용이합니다

전, 후를 살펴보면 리터치 작업이 들어가지 않았지만 툴 사용만으로 자연스러운 느낌으로 수정된 것을 볼 수 있습니다.

다음으로 뒤쪽 어깨입니다. 어깨를 들고 있다고 하여도 비이상적으로 돌출된 느낌이 듭니다. 머리카락처럼 신체만 따로 하여 레이어가 나누어져 있으나 어깨 부분만 나누어져 있지는 않습니다. 그럴 때는 부분 영역 선택을 이용하여 원하는 느낌으로 수정할 수 있습니다.

2

포토샵 꿀 팁 및 그림체 만들기

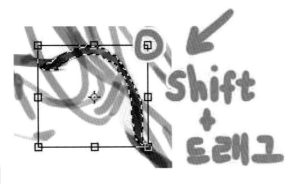

올가미 도구 [L]를 활용하여 수정하고자 하는 어깨 부분만 영역 선택을 해주고 **자유 변형** Ctrl + T 을 활성합니다.

우측 상단의 편집 사각형을 Shift 를 누른 채 좌측 하단으로 드래그하여 가로 세로 비율을 맞춰 축소해줍니다.

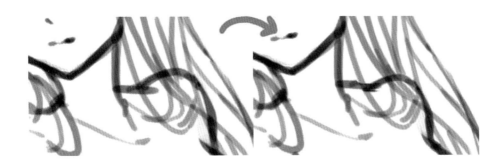

마지막으로 하체 부분입니다. 전반적인 체격이 왜소한데 비해 골반의 크기가 다소 크게 느껴집니다. 여성의 신체적 발달로 생각을 할 수도 있지만 필자는 다른 이미지를 주고 싶었기에 줄이는 것이 본래 방향성과 더 잘 맞을 것으로 보입니다.

올가미 도구 [L]를 활용하여 수정하고자 하는 골반 부분만 영역 선택 후 **자유 변형** Ctrl + T 을 활성합니다.

허리의 위치는 유지한 채 골반의 크기만을 조절하기 위해 좌측 하단과 우측 하단의 편집 사각형을 안쪽으로 이동해주었습니다

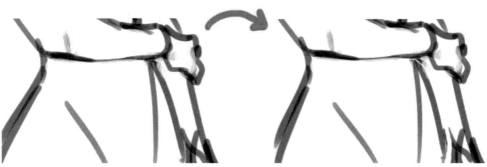

눈에 띄는 어색한 부분이 조정된 것을 볼 수 있습니다. 다음 작업을 이어나가면서 조금씩의 조정
이 더 필요하겠지만 짧은 시간 내에 원하는 느낌으로 손쉽게 바꿀 수 있는 점이 아주 유용합니다.

평소 그림에 대한 관심이 많은 사람이라면 여러 매체를 통해 자연스럽고 예쁜 캐릭터를 접할 기
회가 많습니다. 이는 직접적으로 혹은 간접적으로 머릿속에 기억이 되고 자연스럽고 예쁘다는
것의 기준으로 인식이 됩니다. 포토샵 기능은 시각적으로 확인하며 원하는 캐릭터의 형태에 가
깝게 변형할 수 있도록 도와줍니다.

◆ 자유 변형 – 뒤틀기

자유 변형 기능 내의 세부 기능입니다. 자유 변형 활성화 후 마우스 우클릭 또는 포토샵 상단 탭에서 사용 가능합니다. 자유 변형 기능이 각에 맞추어 형태를 변형 시키는 것이라고 하면 뒤틀기는 손가락으로 문지르듯 자연스럽게 그리고 섬세하게 변형을 할 수 있습니다.

영역 선택

자유 변형과 마찬가지로 **사각형 선택 윤곽 도구 [M]** 혹은 **올가미 도구 [L]**를 사용하여 선택 영역을 지정합니다.

뒤틀기 비활성 상태

그리고 **자유 변형 Ctrl+T** 을 활성화 시 상단 탭에서 뒤틀기 활성 버튼을 확인할 수 있습니다.

뒤틀기 활성 상태

뒤틀기를 활성화 하게 되면 9개로 나누어진 정사각형의 가이드 라인과 외곽에 위치한 12개 점, 4개의 작은 사각형을 볼 수 있습니다.

면 편집

가이드 라인은 얼마나 뒤틀어졌는지 확인할 수 있게 보조해주는 역할을 하고 있습니다.

점 편집

점과 작은 사각형은 섬세한 조작을 용이하게 도와줍니다. 점의 반대편에 위치한 면에는 영향을 거의 주지 않으며 변형된 것을 볼 수 있습니다.

#
2

포토샵 꿀 팁 및 그림체 만들기

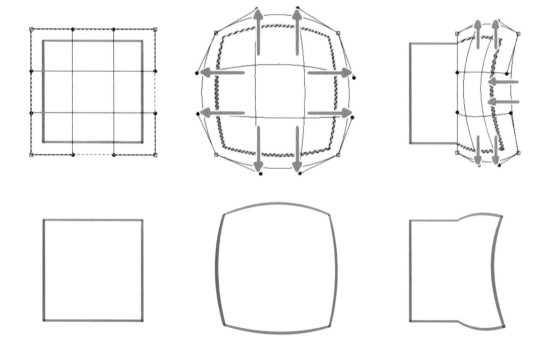

자유 변형과 마찬가지로 전체 형태의 변형이 가능하며, 일부 선택 영역만을 변형하는 것도 가능합니다. 편집 내용의 특성상 섬세한 조정이 필요할 때 용이하게 사용됩니다.

로우 앵글의 소녀 캐릭터 러프입니다. 앵글이 들어갔다고는 하나 필요 이상으로 과장된 모습이 보입니다. 뒤틀기 기능을 사용하여 리터치 없이 수정을 진행해봅시다.

먼저 허리 라인입니다. 크게 어긋난 부분이 있는 것은 아니지만 조금 더 호리호리하게 하여 곡선의 매력을 강조해주는 것이 캐릭터의 매력을 어필하는데 좋아 보입니다.

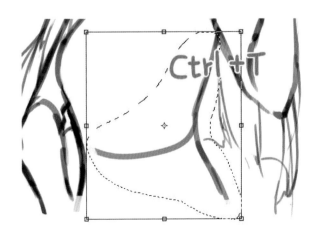

🔘 **올가미 도구** [L]를 활용하여 수정하고자 하는 허리 부분만 영역 선택 후 **자유 변형** Ctrl + T 을 활성합니다.

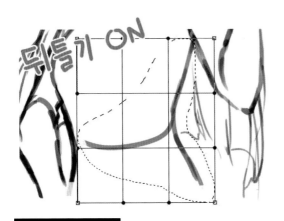

그리고 포토샵 탭 상단의 뒤틀기 활성 버튼을 눌러 뒤틀기 편집 모드로 들어갑니다. 먼저 허리 부분의 면을 짚어 좌측 상단으로 끌어주어 허리를 갸름하게 만들었습니다. 팔과 이어지는 등 부분도 자연스럽게 이어질 수 있도록 위쪽으로 당겨주었습니다.

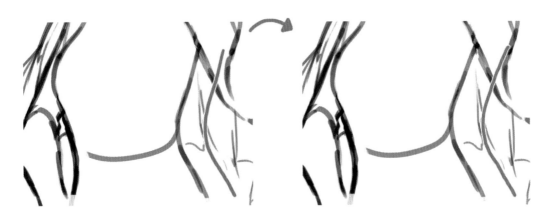

전체적인 느낌을 보았을 때는 우측에서 좌측 상단으로 당겨준 느낌이 되겠습니다.

다음으로 살펴 볼 부분은 화면 상 좌측에 위치한 허리 라인입니다. 가슴과 갈빗대, 그리고 겨드랑이 부분의 경계가 애매모호해 보입니다.

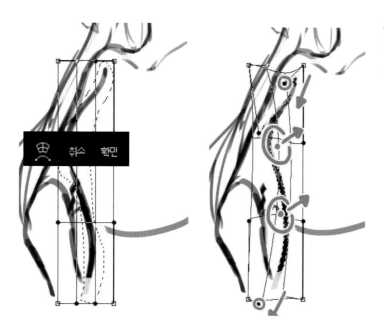

올가미 도구 [L]로 영역 선택 후 **자유 변형** Ctrl+T 그리고 뒤틀기까지 활성화합니다.

가슴 부분과 허리 부분을 우측 상단으로 당겨 가슴에서 갈빗대로 완만하게 내려오는 선에 굴곡을 더해 확실히 구분해 주었습니다. 상단의 점을 좌측 하단으로 끌어내려 팔과 이어지는 대흉근이 다소 상단에 위치한 것을 아래쪽으로 내려주었습니다. 마지막으로 하단의 점을 살짝 좌측으로 밀어 골반 라인이 바깥으로 향할 수 있도록 조정하였습니다.

형태가 수정된 것을 토대로 끊어진 부분과 형태를 다듬어 주기 위해 **지우개** [E]를 사용합니다. 완전히 지워지지 않게 **브러시 설정** F5 에서 전송 옵션을 활성화하고 지워줍니다.

흐릿하게 남은 가이드 라인에 따라 끊어진 부분과 인체 실루엣을 다듬어줍니다.

문혀있던 인체의 굴곡을 살려 자연스러운 형태가 된 것을 볼 수 있습니다. 편집을 통해 수정을 거친 후 다듬어주는 과정은 선화 혹은 컬러 작업에 앞서 정확한 작업에 도움을 줍니다.

전체적인 흐름을 살핀다.

그림을 묘사하다보면 전체적인 실루엣이 어떻게 변하고 있는지 살피기 어려울 때가 있습니다.
캔버스 새 창 보기 기능을 이용해 전체샷을 볼 수 있는 화면과 묘사를 위한 확대 배율의 캔버스를 같이 사용하면 변화를 쉽게 살필 수 있어서 좋습니다.

한 작업물을 두 창으로 보는 방법은 포토샵 상단 패널의 **[창-정돈-캔버스의 새 창]**을 클릭하여 사용하실 수 있습니다.
원경의 캔버스를 띄워 작업하면 전체적으로 부족하거나, 이상한 실루엣이 없는지 점검을 할 수 있어서 좋습니다.

다음은 얼굴 부분입니다. 캐릭터를 올려다보는 구도
라고 하나 턱이 아래쪽으로 다소 과하게 치우쳐 있습
니다.

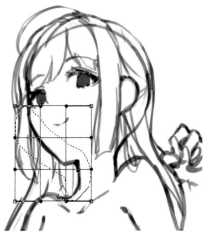

뒤틀기를 사용하였을 때 목의 형태도 자연스럽게 이어
질 수 있도록 목부터 광대뼈까지 영역 선택을 해줍니다.
마찬가지로 ⌀ **올가미 도구 [L]**로 영역 선택 후 **자유 변
형** Ctrl + T 그리고 **뒤틀기** 까지 활성화 합니다.

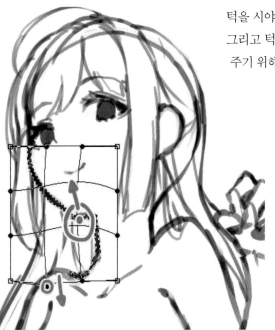

턱을 시야 각에 맞도록 상단으로 당겨줍니다.
그리고 턱을 올리면서 끊어진 승모근과 어깨의 선을 이어
주기 위해 하단의 점을 바깥으로 살짝 밀어줍니다.

Tip 자유 변형 기능 사용 시 Ctrl + T 를 누
르면 그물 모양이 보이지 않게 하여 수정이 가
능합니다.
자유 변형의 세부 기능인 뒤틀기를 사용할 때
또한 똑같이 적용됩니다. 필요에 따라 껐다 켰
다 하며 수정하시면 보다 본인이 원하는 이미
지에 가깝게 수정하는데 용이합니다.

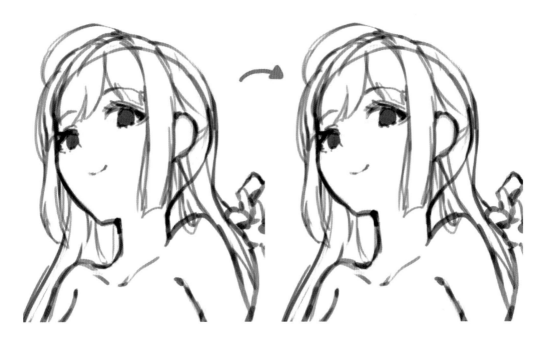

두꺼워 보이는 허리 라인과 어색했
던 상반신의 실루엣 그리고 아래쪽
으로 치우쳐진 턱을 미소녀 캐릭터
에 알맞게 조절해주었습니다.

뒤틀기는 이처럼 얼굴과 인체의 실루엣 등 곡선이나 약간의 변화에도 큰 차이가 날 수 있는 세세한
부분의 조정에 용이합니다.

더 나아가 입체적인 오브젝트의 조정에도 큰 활약을 해줍니다.
어깨 갑옷의 러프입니다. 뒤틀기를 활용하여 입체감을 더해주는 과정을 알아봅시다.

갑옷의 전체를 수정할 수 있도록 ⬚ **사각형 선택 윤곽 도구 [M]** 를 사용하여 영역 선택 후 **자유 변형** `Ctrl + T` 그리고 뒤틀기까지 활성화합니다. 🎩 취소 확인

 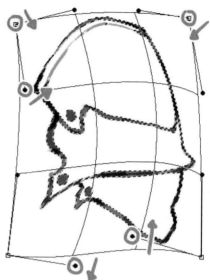

먼저 어깨에 장착하는 갑옷이니 만큼 어깨의 형태에 맞도록 내부 형태를 조정해줍니다. 중앙과 좌측 하단 부를 우측 상단으로 당겨줍니다.

그리고 외곽 실루엣이 자연스럽게 이어지도록 약간씩 조정해줍니다. 섬세한 조정이 필요하여 점과 작은 사각형을 이용하여 조정합니다.

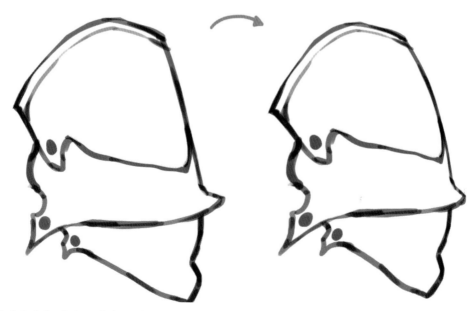

평면적이거나 직선 느낌의 형태를 입체적이게 바꿀 수도 있으며 쓰임새의 폭이 넓어 포토샵 작업에서 꼭 추천하는 기능입니다.

◆ 자유 변형 – 뒤집기와 회전

자유 변형
비율 회전 기울이기 왜곡 원근 뒤틀기 내용 인식 비율 퍼펫 뒤틀기
180도 회전 시계 방향으로 90° 회전 시계 반대 방향으로 90° 회전
가로로 뒤집기 세로로 뒤집기

정해진 각에 맞추어 회전, 가로 혹은 세로로 형태를 뒤집을 수 있는 기능입니다. 원하지 않게 나온 각의 조정에 주로 사용됩니다.
매우 심플해 보이는 기능이지만 이 또한 일러스트에서 빼놓을 수 없는 기능입니다.
간단한 예제와 함께 알아봅시다.

조정 되는 형태가 잘 보일 수 있도록 모난 형태의 도형을 준비했습니다.
자유 변형의 다른 기능들과 마찬가지로 먼저 변형 할 영역 선택을 해줍니다.
사각형 선택 윤곽 도구 [M]를 사용하여 영역 선택 후 **자유 변형** Ctrl + T 을 활성화합니다.

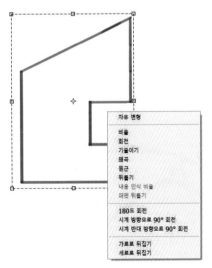

그리고 [마우스 우 클릭] 시 등장하는 메뉴의 하단에서 회전과 뒤집기를 확인하실 수 있습니다.
순서대로 각 옵션의 변화되는 양상을 알아봅시다.

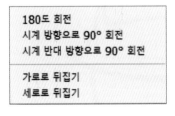

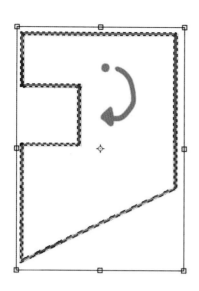

180도 회전

선택 영역을 180도 회전 시켜주는 기능입니다. 90도 회전과 차이점이 있다면 시계 방향, 시계 반대 방향 어느 쪽으로 하여도 동일한 형태가 되어 방향에 대한 구분이 없습니다.

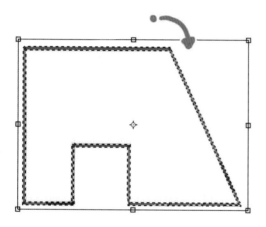

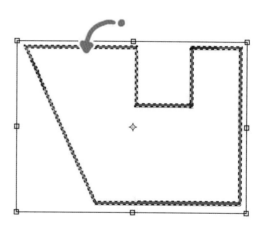

시계 / 반 시계 방향으로 90도 회전

90도 회전 시켜주는 기능입니다. 방향에 따라 형태가 달라지기 때문에 방향의 구분이 있습니다.

가로로 / 세로로 뒤집기

180도 회전과 마찬가지로 방향이 형태 변화에 영향을 주지 않아 방향의 구분이 없습니다.

단순 기능만 본다면 약간의 조정 외에 일러스트에서 크게 유용하게 쓰일 수 있는 것이 어떤 것이 있는지 의아할 수 있습니다. 일러스트에서 사용할 수 있는 응용은 몇몇의 기능을 덧붙이는 것으로 그 가짓수가 무궁하게 늘어나게 됩니다.

복사 기능을 더하여 응용을 한 예제를 준비했습니다. 레이스, 문양을 만드는 등 일러스트에서 유용하게 쓰일 수 있는 오브젝트를 손쉽게 만드는 과정을 알아보겠습니다.

레이스 만들기

먼저 레이스의 모양이 되어 줄 곡선을 그려줍니다. 그리고 곡선의 영역 선택 후 복사 Ctrl + C 합니다.

제자리 붙여 넣기 Ctrl + Shift + V 를 통해 복사한 곡선을 제자리에 붙여 넣습니다.

선택한 레이어의 상단에 신규 레이어가 생성되면서 동시에 곡선이 복사된 것을 볼 수 있습니다

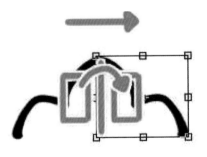

복사된 곡선을 **자유 변형** Ctrl + T 가로로 뒤집기를 해줍니다. 그리고 처음 그려 넣었던 곡선과 맞물릴 수 있도록 위치를 오른쪽으로 이동해줍니다.

레이스의 패턴이 되어 줄 첫 번째 틀이 완성되었습니다.

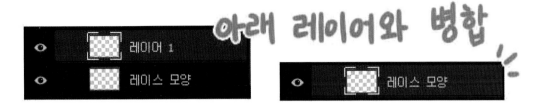

아래 레이어와 병합 Ctrl+E 으로 하나의 레이어로 만들어줍니다.

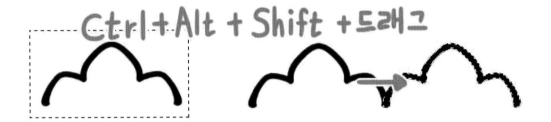

영역 선택 후 복사하여 이동하기 Ctrl+Alt+드래그 를 사용하여 레이스 틀을 복제해줍니다. 붙여 넣기는 신규 레이어가 생성되지만 복사하여 이동하기는 추가 레이어 생성이 없이 복제됩니다. Shift 를 함께 눌러 사용하면 가로, 세로 혹은 대각선을 벗어나지 않고 똑바르게 이동할 수 있습니다.

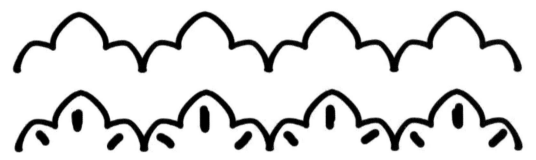

같은 방법으로 만들어진 틀을 복사하여 이어지도록 배치해줍니다. 그리고 기호에 따라 내부 패턴을 추가하여 컨셉을 더욱 부각시키거나 디테일을 올려줘도 좋습니다.

창살 만들기

먼저 창살의 패턴이 되어 줄 반쪽을 그려줍니다. 그려내고자 하는 그림의 컨셉에 알맞은 형태를 숙지하고 있다면 더욱 좋습니다.

복사 `Ctrl + C` + 붙여 넣기 `Ctrl + V` 가 아닌 **복사하여 이동하기** `Ctrl + Alt + Shift + 드래그` 를 사용하여 레이어를 병합하는 중간 단계를 스킵합니다. 가로로 뒤집기를 사용해준 후 창살 모양이 될 수 있도록 간격을 맞춰줍니다.

Ctrl + Alt + Shift + 드래그

같은 방법으로 창살을 복사하여 기호에 맞게 배치하여 줍니다.

조금 더 화려한 느낌을 만들고 싶어 배치한 창살을 복사하여 세로로 뒤집기까지 해주었습니다.

툴을 응용하는 것에 있어서도 꼭 이렇게 해야 한다는 정해진 법은 없습니다. 다양한 시도를 통해 본인이 원하는 것을 만드는 것이 중요합니다.

패턴 만들기

원하는 느낌의 디자인 패턴을 하나 제작합니다. 필자는 동양 느낌의 날카로운 디자인을 생각하며 만들었습니다.

복사하여 이동하기 `Ctrl + Alt + Shift + 드래그` 를 사용합니다. 가로로 뒤집기를 사용해준 후 패턴이 이어질 수 있도록 적절한 위치에 배치해줍니다.

마찬가지로 복사하여 이동을 해주고 이번에는 세로로 뒤집어줍니다. 상하로 움직여보면서 마음에 드는 모양이 나올 수 있도록 조절합니다.

처음에는 패턴을 만들 때 최종적으로 어떤 모양이 나올지 유추하기가 어렵습니다. 다양한 모양으로 적용해보면서 시행착오도 겸하며 데이터베이스를 쌓는 것이 중요합니다. 익숙해지면 원하는 패턴 느낌을 내기 위한 기초 모양을 어떻게 그려내야 할지 자연스럽게 보일 것입니다.

원하는 느낌의 패턴이 나왔다면 필요에 따라 자유롭게 배치하여 사용합니다.

만든 패턴을 브러시로 만들기

패턴을 복사와 붙여넣기로 반복하다보면 일정한 각도로만 생성이 되어서 불편할 때가 있습니다. 선 흐름에 따라 패턴이 유동적이게 따라오도록 만들기 위해 패턴을 브러시로 등록하면 좋습니다.

먼저 브러시로 만들 패턴을 잘라 추출해줍니다.
포토샵 상단 패널의 **[편집-브러시 사전 설정 정의]**를 클릭해 브러시를 등록합니다.

생성된 브러시는 기본적으로 패턴이 겹쳐져 나오기 때문에 무늬를 살릴 수가 없습니다.

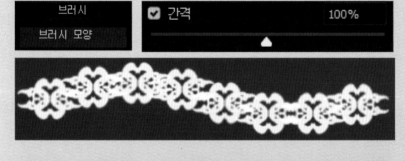

F5 를 눌러 브러시 **설정**을 활성화합니다.

브러시 모양을 클릭해 **간격옵션**을 조절하고 무늬가 드러나도록 만들어줍니다.

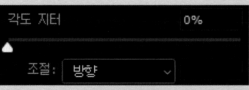

모양 옵션에서 크기 지터-조절을 끔으로 바꿔주고, **각도 지터-조절을 방향**으로 바꿔줍니다.

펜의 방향에 따라 모양이 변하는 브러시가 완성되었습니다.

#2 그림체 알아보기

그림체는 사람마다 구분하고 정의하는 내용이 상이할 수 있으나 필자가 생각하는 그림체는 두 가지 분류로 나뉘게 됩니다.

그림에서 나타내는 표현 정도에 따라 구분되는 캐주얼 모에체, 반실사체, 실사체 등 뿌리가 되는 근본적인 의미의 그림체와 작가 고유의 드로잉, 색감에서 오는 아이덴티티를 나타내는 그림체입니다.

캐릭터 일러스트레이터를 꿈꾸고 있는 아티스트라면 누구나 한 번쯤 자신만의 그림체를 생각 해볼 때가 있습니다.

본 책에서는 아이덴티티가 되는 그림체는 어떻게 형성이 되고 어떠한 부분에서 작가만의 고유한 느낌이 나게 되는지에 대한 이해와 만들어가는 과정을 설명합니다.

단시간에 이루어질 수 있는 것도 아니며 본인이 좋아하는 혹은 배우고 있는 작가의 스타일과 유사해 지는 것도 자연스러운 과정일 뿐이니 염려하지 않고 꿋꿋이 그림 공부에 매진 하시길 바랍니다.

◆ 드로잉에 따른 그림체

그림체는 드로잉에 따라서도 크게 변화할 수 있습니다. 가장 크게 드러나는 부분은 얼굴입니다. 주로 사용하는 눈썹, 눈동자, 코, 입, 귀의 형태 머리카락의 볼륨감과 앞, 옆 머리의 각 형태, 가르마를 가르는 방식 등 얼굴 부분만 하여도 수없이 많은 스타일과 작가 고유의 그림체가 될 수 있습니다.

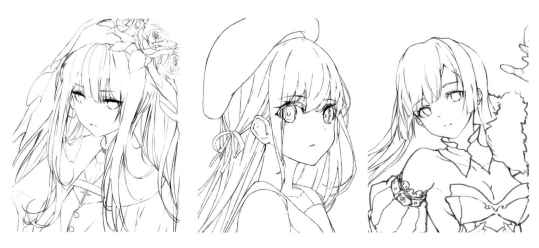

눈매와 얼굴

얼굴의 각 파츠를 크게 나누어 본다면 눈, 코, 입, 귀, 이마, 볼, 턱으로 나눌 수 있습니다. 그림체를 만들기 전 일부 파츠의 역할과 주의사항을 짚어봅시다.

<div style="text-align: right">#
2
포토샵 꿀 팁 및 그림체 만들기</div>

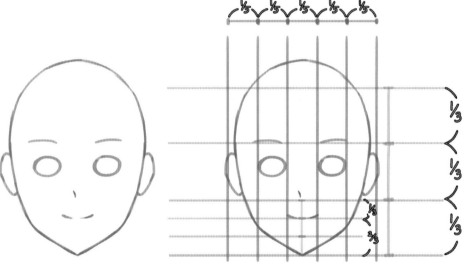

황금 비율

1/3을 유지하는 황금 비율은 대중적으로 선호받는 얼굴을 표현할 수 있습니다.

왜곡된 비율

골격 비율에서 어느 한 부분이 비대해지거나 작아진다면 어색한 느낌을 받게 됩니다. 이는 독자의 인체 기준 혹은 미형 기준에서 많이 벗어날수록 강해지게 됩니다. 개성을 추구하며 나만의 그림체를 만드는 것에 앞서 꼭 신경 써야하는 부분입니다.

먼저 눈 형태가 갖는 각각의 특성과 역할을 살펴보고 그에 따라 달라질 수 있는 그림체를 알아봅시다.

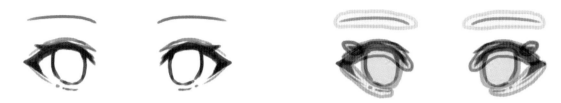

눈 형태의 파츠는 크게 네 부분으로 나뉩니다. 바로 눈 윗부분과 아랫부분, 눈동자, 눈썹 그리고 속눈썹입니다.

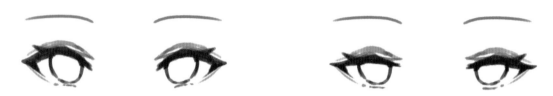

각 눈썹을 이어주며 각을 만들어주는 눈 윗부분과 아랫부분은 감정 표현과 캐릭터의 인상에 크게 관여하며 인상에 영향을 주게 됩니다.

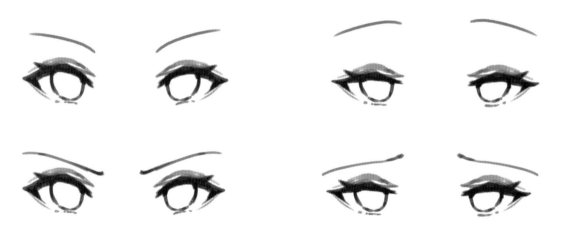

눈썹은 이를 보조해주는 역할로 감정 표현의 대부분을 눈썹에서 확인하게 됩니다.

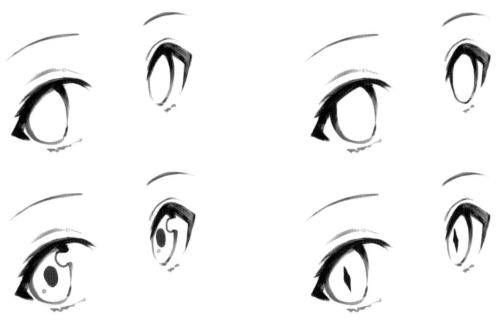

눈동자는 캐릭터의 시선과 감정, 정신적 상태의 표현을 보조해줍니다. 더 나아가서는 캐릭터의 컨셉 종족까지도 구분할 수 있게 해주는 포인트가 됩니다.

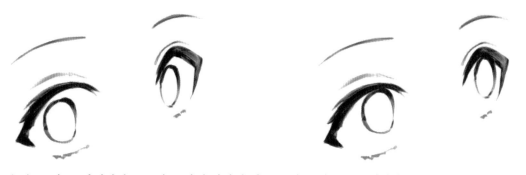

눈을 크게 뜬 상태에서 눈동자를 작게 한다면 다소 놀란 표정으로 보입니다.

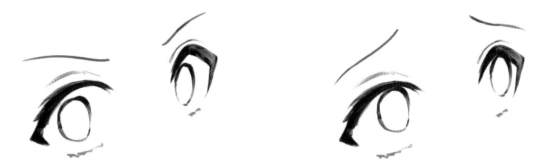

여기에 눈썹의 형태를 아래로 찌푸린다면 분노한 것으로 보입니다. 반대로 위로 치켜 올린다면 매우 불안한 표정으로 보입니다. 한 요소만이 아닌 여러 요소에서 표현을 한다면 보다 생생하고 실감나는 표정을 표현할 수 있습니다.

마지막으로 속눈썹은 주로 캐릭터의 각양각색 설정을 보다 부각될 수 있게 보조해주는 역할을 합니다.

첫 번째로 길고 가늘게 뻗어 나온 속눈썹입니다. 신비스러운 느낌도 품고 있으며, 지그시 바라보고 있는 느낌과 더해 기품 있고 우아한 캐릭터로 보입니다. 높은 지위와 관련된 컨셉에서 표현하기 좋습니다.

짧지만 굵게 솟은 눈썹은 익살스러운 느낌의 캐릭터의 매력을 살리기에 좋습니다. 장난끼도 많을 것 같고 모험심이 강하며 귀여운 매력이 있는 캐릭터가 연상됩니다.

앞서 살펴본 예시에 비해 상대적으로 수수한 느낌의 눈썹입니다. 개성이 뚜렷하지는 않지만 기본에 충실한 캐릭터의 느낌이 듭니다. 무난한 컨셉의 캐릭터에 알맞습니다. 각 요소의 특징을 토대로 실제 캐릭터에서 어떻게 대입이 되는지 살펴봅시다.

세일러복을 착용한 소녀 캐릭터입니다. 제스처와 표정에 잘 어울릴 수 있는 눈을 대입하고자 호기심이 많고 밝고 긍정적인 느낌의 인상으로 표현해보았습니다.

눈매의 변화를 주었습니다. 까칠한 면모를 가지고 있으며 어느 정도의 고집과 리더쉽을 가지고 있을듯한 인상을 표현하고자 했습니다.

각 요소를 활용하여 캐릭터의 성격과 감정상태를 표현할 수도 있겠지만 같은 컨셉의 캐릭터를 그리더라도 작가 고유의 그림체의 차이를 내줄 수도 있습니다.

첫 번째 변화

속눈썹을 살려 같은 표정
이지만 다른 느낌을 주었
습니다. 눈동자 하이라이
트의 표현과 외곽 실루엣
의 모양에 점선을 넣어 포
인트를 주는 등 변화와 개
성을 주었습니다.

두 번째 변화

큰 눈썹의 형태는 유지하
고 눈동자의 하이라이트
도 뚜렷하게 넣었습니다.
홍채를 약간 표현해주었
고 눈동자와 눈썹의 경계
부분에 얇은 선과 함께 아
래 눈썹의 형태에 개성을
주어 처음 보여드린 것보
다는 다소 심플하게 그림
체를 구성하였습니다.

이처럼 다소 과장이 되는 경우에도 근본이 되는 형태가 올바르게 유추가 된다면 그림체로서 독특함을 띄어도 독자들에게 긍정적인 호응을 기대해볼 수 있습니다.

코와 입 그리고 귀도 근본의 형태는 정해져 있지만 표현하는 방식은 무궁무진합니다.
각 요소의 묘사, 생략, 부각, 형태에 따라 그림체는 만들어지는 것입니다. 눈을 제외한 다른 요소들에서 공통점을 가지고 있다 하여도, 눈 하나의 느낌만으로도 전혀 다른 그림체가 되어버릴 수도 있고 그 반대가 될 수도 있습니다.

디자인

그림을 그리는 사람들끼리 만나 얘기를 나누다 보면 "어떤 작가는 고유의 세계가 있다.", "어떤 것을 보면 그 작가부터 떠오르더라." 하며 얘기가 나올 때가 있습니다. 그것은 단순 캐릭터의 생김새의 변화를 주는 것이 아니더라도 그림체가 될 수 있다는 것입니다.

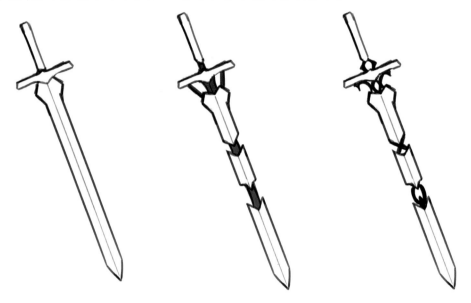

평범한 검 한 자루가 있습니다. 검의 중간마다 간격을 두며 패턴을 넣는 것으로 개성을 표현해보겠습니다. 본래 평범한 검이었지만 간단한 패턴을 더한 것으로 작가 개성이 나타나 있는 검이 됩니다.

패턴을 넣어주었던 똑같은 위치에 다른 패턴을 넣으면 전혀 다른 느낌의 검이 됩니다.
컨셉에 따라 바뀌는 것을 생각할 수도 있습니다. 하지만 이러한 개성이 되는 고유 패턴들이 섬세하게 들어갈수록 디자인적인 그림체로서 자리매김하게 됩니다.

같은 캐릭터가 같은 규격의 코트를 착용한 그림을 준비했습니다.

특징이 될 수 있는 상징적인 디자인의 패턴이 다르다면 비슷한 코트일지라도 전혀 다르게 보일 수
있습니다. 좋은 예시로 시중에서 볼 수 있는 의상, 소품 등에도 각기 고유의 브랜드를 알 수 있는
상징적인 것들이 담겨 있습니다.

자신만의 개성있는 그림체를 만들어보자

그림체라는 것은 결국 작가 고유의 미학이 담긴 작은 디테일에서부터 차이가 나타나기 시작하는 것입니다. 같은 갑옷이란 소재여도 연결 부위에 고유 패턴을 넣어준다던지, 이음새를 특이하게 그려낸다던지 하는 작가 고유의 개성이 장르성을 만들며 그림체로 인식이 되는 것입니다.

그림이라는 예술은 결국 작가가 바라보는 미학의 해석이 담기게 됩니다. 자신만의 그림체를 가진다는 것은 새로운 디자인을 선보이면서, 보는 이에게 자신을 대표할 매력을 설명하는 일입니다.

일정한 패턴을 그림 안에 넣는 등의 반복적으로 노출하는 소재가 있다면 작가의 색채를 드러내는 연결 장치 됩니다.

중요한 것은 본인이 선호하고 싶은 스타일과 소재는 어떤 것인가 생각하고, 그것을 창의롭게 표현하는 시간을 즐겁게 활용할 수 있어야 한다는 것입니다. 작가만의 상상과 고증이 담긴 해석은 디테일을 위한 연구가 있기에 가능하기 때문입니다.

관심있는 소재에 대해 자료를 모으고, 연습해보고, 그려낼 수 있는 패턴을 다양화 시키면서 나중에는 고유의 스타일을 창조해내는 것이 그림체를 개발해가는 과정이라고 할 수 있습니다.

◆ 컬러에 따른 그림체

CG 작업에서 컬러는 크고 작은 다양한 역할을 맡고 있습니다. 쓰임새에 따라 드로잉보다 그림의 분위기를 좌지우지 하는데 큰 비중이 있으며 독자에게 그림의 현실감과 같은 설득력을 향상시켜줍니다. 그 안에는 많은 이론이 한데 묶여 있습니다. 이론적인 부분을 하나하나 짚어 나가는 것은 중요합니다. 그렇지만 본문에서는 이론적인 부분은 잠시 접어두고 그림체로서 느끼게 되는 컬러에 대해 풀어보고자 합니다.

필자가 생각하는 컬러에서 구분할 수 있는 그림체는 크게 세 가지가 있습니다. 묘사의 방식, 사용하는 색조의 범위, 표현하는 빛의 정도 입니다. 이 세 가지 요소를 글로만 접하였을 때는 다소 낯설게 느껴집니다. 예시와 함께 살펴보며 자세히 알아봅시다.

묘사의 방식

묘사의 방식은 여러 방면으로 생각 해볼 수 있습니다. 표현 혹은 명암 단계를 어디까지 나눌지 고민도 해보고, 브러시 터치 느낌의 패턴을 달리할 수도 있습니다.

컬러 묘사를 진행해보면서 묘사의 방식에 따라 달라질 수 있는 그림체를 알아봅시다.

컬러 묘사를 진행해보면서 묘사의 방식에 따라 달라질 수 있는 그림체를 알아봅시다.

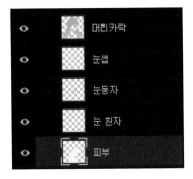

밑색 작업이 완료된 선화 그림입니다. 필자는 컬러 묘사가 원활
할 수 있도록 레이어를 파츠별로 나누어 작업하였습니다.

묘사를 진행하기 위해 **신규 레이어** Ctrl + Shift + N 를 작성 해주고 제일 먼저 묘사할 피부 레이어에 **클리핑 마스크** Alt + Ctrl + G 를 걸어줍니다. 레이어의 옵션은 곱하기로 해줍니다.

피부
#d49e92

브러시는 노말 원형 **브러시 [B]**를 사용합니다. 피부는 부드럽게 명암이 이어지는 곳이 많습니다. 그런 부분들은 에어브러시 **지우개 [E]**를 사용하여 살짝 지워주며 연결해주면 자연스러운 묘사가 됩니다.
목의 돌아가는 부분은 에어브러시를 사용하여 살짝 지워줍니다.

승모근과 삼각근의 돌아가는 부분에도 에어브러시를 사용하여 돌아가는 표현을 해줍니다.
팔뚝도 마찬가지로 본래의 형태를 의식하여 돌아가는 느낌을 살려 명암 묘사를 해줍니다.

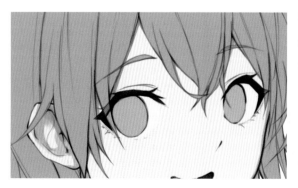

귀의 내부 형태를 의식하고 머리카락이 피부와 붙어있는 느낌이 들 수 있도록 부분부분 명암을 넣어줍니다.

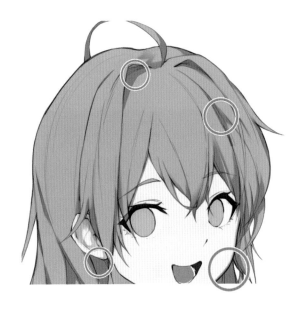

머리카락
#d4acc4

마찬가지로 묘사를 위해 **신 규 레이어** `Ctrl+Shift+N` 를 작성해주고 묘사할 머리카락 레이어에 **클리핑 마스크** `Alt+ Ctrl+G` 를 걸어줍니다.

머리카락이 겹치는 부분과 확실하게 그림자가 생기는 부분을 묘사해줍니다.
양감이 느껴질 수 있도록 머리카락의 부분에 약간의 명암도 추가합니다.

우측 뒷부분 역시 머리카락이 겹치는 부분과 그림자가 지는 것을 묘사합니다.
뒷머리쪽에서도 조명이 오는 느낌을 주기 위해 뒷머리의 일부는 머리카락의 우측만 묘사해줍니다.

좌측 또한 마찬가지입니다. 겹치는 부분과 그림자, 양감을 더해 줄 약간의 명암을 넣어줍니다.
머리카락 묘사가 완료되었다면 다음은 얼굴 부분으로 넘어갑니다.

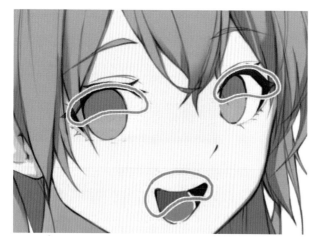

눈동자 역시 **신규 레이어** Ctrl + Shift + N
를 작성 해주고 묘사할 머리카락 레이어
에 **클리핑 마스크** Alt + Ctrl + G 를 걸어
줍니다.

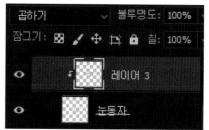

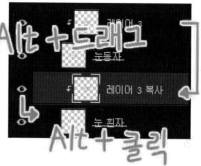

브러시의 크기를 크게 하여 눈흰자 부분의 영역까지 고려하여 칠해줍니다. 레이어
의 편의를 위해 눈동자 레이어에 입 안의 밑색도 포함되어 있습니다. 함께 묘사해
줍니다. 이어서 눈동자를 묘사한 레이어를 눈 흰자 레이어 상단으로 **복사하여 이동**
Alt + 드래그 하고 **클리핑 마스크** Alt + 마우스 좌 클릭 를 씌워줍니다.

눈동자
#d3adc4

*클리핑 마스크는 Alt + Ctrl + G 단축키와 레이어 사이를 Alt + 마우스 좌 클릭 하는 두 가지 방
법이 있습니다.

그리고 눈 흰자에 적합한 색으
로 변경을 하기 위해 **색조/채도**
Ctrl + U 편집 창을 열어 색조
를 +35 / 밝기를 +50 해줍니다.

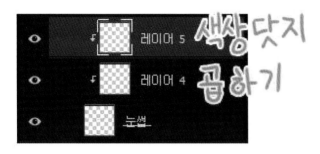

다음은 눈썹 묘사입니다. 눈썹은 두 개의 레이어를 만들고 클리핑 마스크를 씌워줍니다.
하나는 **색상 닷지**, 하나는 **곱하기** 레이어로 만들어줍니다.

분홍색 눈썹
#d4acc4

먼저 **곱하기 레이어**입니다. 부드럽게 퍼지는 묘사를 위해 브러시는 에어브러시를 사용합니다.
상단의 눈썹은 분홍색으로 칠해줍니다.

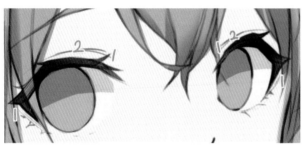

갈색 눈썹
#5d3a40

이어서 갈색 눈썹 부분은 눈썹의 가운데 쪽이 짙어질 수 있도록 톡톡 치듯 칠해줍니다.

1번 컬러
#c69696

2번 컬러
#b5595a

눈썹은 피부에 자연스레 녹아들 수 있도록 해주는 **1번 컬러**와 시선의 집중을 도와주는 **2번 컬러** 두 가지를 사용했습니다.

눈썹이 끝나는 지점인 실루엣의 양 끝에 1번 컬러를 칠하여 얼굴에 녹아들 수 있도록 합니다. 그리고 1번 컬러와 눈썹이 이어지는 경계 면에 2번 컬러를 더하여 시선을 끌 수 있도록 포인트를 줍니다.

하이라이트
#fef9f6

마지막으로 캐릭터가 활기를 띨 수 있게끔 눈동자에 하이라이트를 넣습니다.

빛의 방향을 구분할 수 있을 정도의 명암만 표현이 된 채색입니다. 드로잉의 매력을 강조하는데 뛰어나고 가벼운 그림체에 적합합니다. 간단한 삽화나 웹툰 그리고 애니메이션 등 빠른 작업에서도 주로 사용됩니다.

명암 단계를 더해가는 방법은 여러 가지가 있습니다.

빛 묘사와 같은 선명하게 나누어지는 명암을 추가하는 방법이 있는가하면

제각각 형태의 입체감이 잘 느껴질 수 있도록 그라데이션을 추가 해준다거나.

질감이 잘 전달될 수 있도록 더욱 어두운 색을 형태에 따라 묘사해줄 수도 있습니다.

그리고 색감을 더해주어 일러스트로서의 매력을 풍부하게 가꾸어주는 방법도 있습니다.
이러한 방법들을 얼마나 또 어떻게 조합하느냐에 따라서도 그림체가 됩니다.

첫 번째 명암 단계에서 하이라이트와 한 단계의 더 어두운 색까지 표현된 채색입니다. 선화와 드로잉의 매력을 강조하는데 적합합니다. 흔히 얘기하는 '모에체'의 일러스트에서 가장 선호되는 명암 단계입니다. 독자들로 하여금 그림의 입체감과 현장감을 충분히 느낄 수 있습니다.

밝은 명암과 어두운 명암의 각 단계를 하나씩 더 추가한 채색입니다. 밀도가 높은 채색에 속하며 표지나 메인 일러스트, TCG 일러스트와 같은 일러스트의 비중이 높은 작업에서 선호되는 명암 단계입니다. 내포한 정보량이 많은 만큼 시선을 사로잡고 독자가 한 번이 아닌 두 번, 세 번 다시 보게끔 하는 매력이 있습니다.

어두운 부분에도 시선을 잡아줄 수 있도록 더 어두운 명암을 넣는 것입니다. 이 때 각 명암 단계마다 비율을 적절히 조절하는 것이 중요합니다.

어두운 부분이 중간색 혹은 밝은 부분의 색과 대비가 강하게 되어 보이게 되면 마치 그을린 것 같은 느낌이 나기도 하고 색이 탁하게 느껴지게 됩니다.

 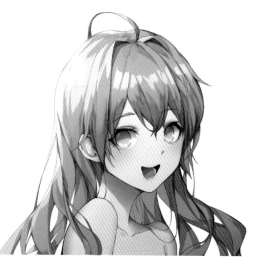

한군데 놓아 본다면 가장 많은 명암 단계를 가진 그림으로 작업하기까지의 과정처럼 보이기도 합니다. 하지만 앞서 살펴본 것처럼 각각의 명암 단계에서 완성도를 내어 마감을 한다면 작업 과정처럼 보이는 것이 아닌 제각기 모두 완성 된 그림이 됩니다.

사용하는 색조의 범위

명암 단계를 통해 구분하는 것이 있었다면 각 단계별 배색에서의 색조를 달리하여 차이를 내어주는
방법도 있습니다.

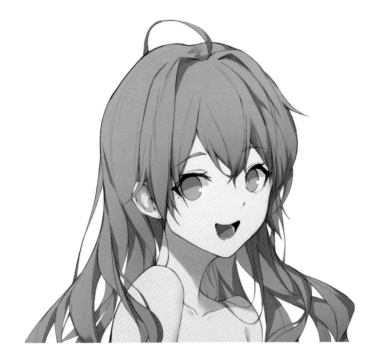

자연광의 영향을 받은 듯한 느
낌으로 튀는 색 없이 자연스럽
게 표현하는 것이 일반적이었다
면 변화하는 색조의 개념을 유
지하되 다소 과장된 색조의 변
화 폭을 주는 것입니다.

머리색
#ecaab6

음영색
#bb7398

한색조의 명암에서 조금 더 과
장하여 약간은 난색조의 영역까
지 침범하여도 개성으로 볼 수
있고 괜찮은 느낌을 받을 수 있
습니다.

머리색
#ecaab6

음영색2
#a08598

단계가 많아진다면 각 단계의 색조 변화 폭을 다르게 적용하여 섬세한 변화를 이끌어 낼 수도 있습니다. 주색이 퇴색되지 않도록 주의하며 변화를 줍니다.

빛
#ffeedc

볼터치
#f5bbaf

피부음영
#bb7e7d

2

포토샵 꿀 팁 및 그림체 만들기

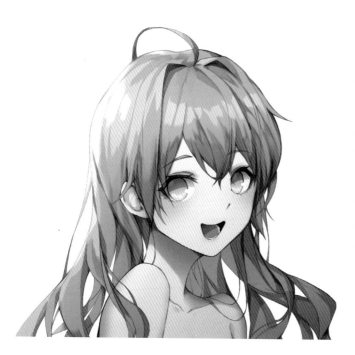

밀도 높은 채색에서는 묘사되는 각 부분마다 특색을 살려주는 것이 좋습니다. 시선이 머무르게 되는 곳의 묘사에는 확실히 부각될 수 있도록 해주고, 시선이 흘러가는 곳의 묘사는 부각되는 곳 보다는 덜하도록 혹은 시선이 머무르게 되는 곳이 더욱 부각될 수 있도록 조절하는 것입니다.

강한빛
#fffce9

중간빛
#ffe3d3

머리색
#ecaab6

음영색
#bb7398

선색
#814a74

이 때 밝아지거나 어두워지는 각 명암 단계에서 이전 단계보다 변화하는 색조의 폭이 적어지거나 반대로 사용된다면 어색할 수 있습니다.

개성을 주는 것도 좋지만 그림 본연의 매력을 헤치지 않는 선을 유지하는 것이 좋습니다. 이처럼 너무 과할 경우에는 어색해지거나 본래의 매력이 감소하게 됩니다.

표현하는 빛의 정도

빛은 상황에 따라 많아질 수도 있고 적어질 수도 있으며, 여러 가지 색으로 나타나게 됩니다. 비춰지고 있는 광원의 영향이 가장 클 것이고 주변의 반사되는 사물, 빛을 받는 물체의 재질 등에 따라서도 크게 변화합니다. 일러스트에서는 이런 많은 빛들의 표현을 얼마나 또 어떻게 하는지 또한 작가의 그림체가 됩니다.

빛의 묘사가 들어가지 않은 디폴트 그림입니다. 여기서 빛의 표현 정도에 변화를 주어 그림체가 될 수 있는 특징을 알아봅시다.

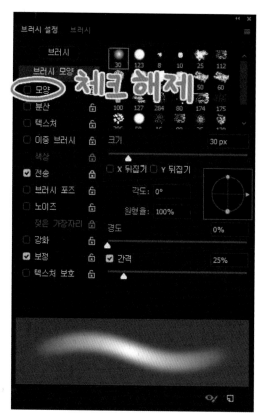

얇은 재질에서 피부의 색이 투과되는 느낌을 표현할 것입니다. 피부와 맞닿으며 투과되기에 적절한 곳을 찾아보고 결정합니다.

일정한 모양으로 자연스럽게 퍼지는 느낌을 주기 위해 에어브러시를 선택하여 모양 옵션은 해제합니다.

머리카락
#87746d

소매
#5e433a

투과되어 보이는 색에서 명도와 채도를 낮추어 색상 닷지 옵션으로 칠해주면 자연스러운 혼합색을 추려낼 수 있습니다. 칠해줄 레이어 상단에 **신규 레이어** `Ctrl+Shift+N` 를 만들어 **클리핑 마스크** `Alt+Ctrl+G` 를 적용해줍니다.

피부의 색에서 명도를 낮추고 채도를 본래 색에 따라 적절히 조절하여 부드럽게 칠해줍니다. 이 때 투과되는 물체가 어두운 색에서는 명도를 약간만 낮추고 밝은 색에서는 많이 낮추는 것이 좋습니다. 브러시의 크기는 칠하고자 하는 면적의 70%가 적당합니다.

실제 투과되는 빛이 표현되기 위해서는 만족해야 할 조건이 존재하지만 캐릭터의 매력을 더욱 살리기 위한 채색 스타일로서 특수한 조건 없이 표현되기도 합니다. 투과되는 물체의 색들이 적절히 혼합되는 것이 자연스러운 느낌을 줍니다.

빛의 방향

비슷한 개념으로 캐릭터의 후방에서 화살표의 방향으로 빛이 투과하여 인체의 실루엣이 비추어지는 연출을 해보겠습니다.

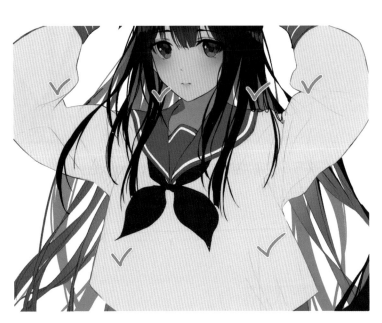

영역 지정

먼저 투과되는 빛의 연출을 적용할 수 있을만한 파츠를 추려봅니다.
뒷머리와 상의의 대부분이 투과하기에 적절해 보입니다.

#
2

포토샵 꿀 팁 및 그림체 만들기

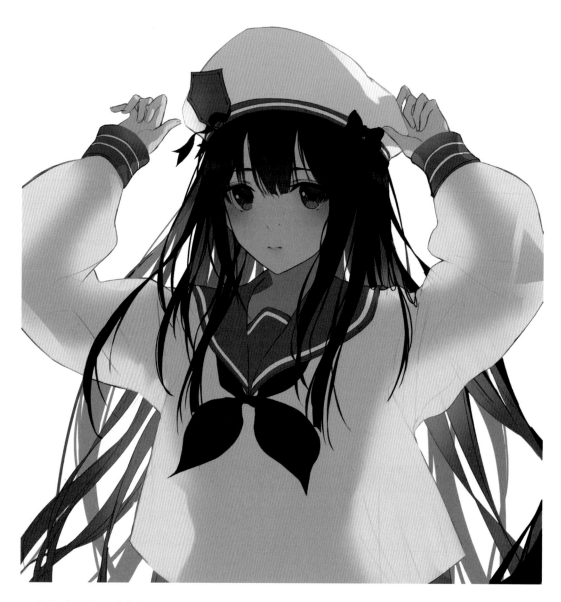

곱하기 레이어를 생성하고 인체의 형태를 유추하여 **에어브러시**와 **노말 브러시 지우개**를 활용하여 그림자 실루엣을 그려줍니다.

옷과 인체의 사이 공백을 생각하며 흐린 부분과 선명한 부분을 적절히 배치하여 자연스러운 느낌이 들 수 있도록 신경 써서 형태를 잡아줍니다.

인체 그림자
#d2c9ca

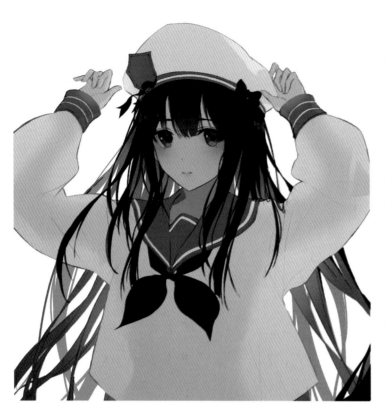

빛이 투과되는 연출이 들어가기 때문에 밝은 색의 빛 컬러가 들어갈 예정입니다. 빛이 들어가게 되어도 어색하지 않도록 어두운 색을 어느 정도 묻어주도록 합시다. 인체 그림자 레이어의 불투명도를 40%로 조정해주었습니다.

한 가지의 색으로만 빛을 표현한다면 색이 단조로워질 우려가 있습니다. 이 부분을 타개하는 방법은 작가의 그림체로서 바라볼 수 있는 부분입니다.

필자는 곱하기 속성의 레이어에서도 색조의 차이를 두어 보다 자연스럽고 예쁜 색상이 나올 수 있도록 합니다.

곱하기 속성의 신규 레이어를 생성합니다. 불투명도는 65%로 설정 합니다.

캐릭터의 가장 후방에 있는 뒷머리카락을 제외한 전체 영역을 선택한 후 **그레이디언트 도구 [G]** 를 사용하여 하단에서 상단으로 드래그합니다.

색상 피커에서 확인할 수 있는 네모 칸의 두 색이 그레디언트 도구의 시작과 끝나는 색으로 반영됩니다.

좌 #bab5b4 **우** #ebe8e2

어둠 부분이 준비가 완료되었으니 투과하는 빛을 표현해줄 차례입니다. 전체적인 빛을 넣어주기 전
강조해줄 하이라이트 부분을 넣습니다. 신규 레이어를 만들고 색상 닷지 속성으로 합니다.

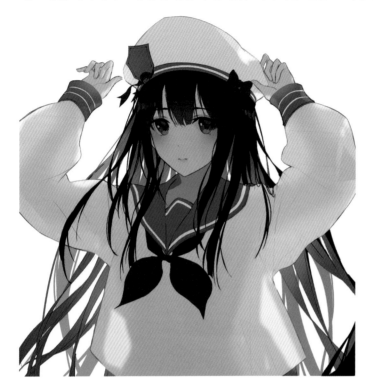

하이라이트
#4c2a0e

강조해주는 색상으로는 채도가
높은 색을 선택했습니다.

빛이 직격하는 부분, 머리카락
에 그늘지는 부분, 인체의 실루
엣이 크게 나타나는 부분 등이
잘 표현될 수 있도록 섬세하게
작업해줍니다.

전체적으로 고루 퍼질 빛이기
때문에 레이어 속성은 **선형 닷
지**를 선택했습니다.

후광
#3d3020

에어브러시를 사용하여 대략적
인 형태만 유추되도록 표현해주
는 것이 포인트입니다.

마지막으로 목 뒷부분에서 퍼져
나오는 빛과 밝은 빛이 눈동자
에서 반사되는 것을 추가해주고
마무리합니다.

이처럼 후광의 연출을 할 때에도 레이어를 어떻게 쓰는지, 브러시는 어떤 것을 사용할 것이며 색은
어떤 것으로 구성할지 빛의 묘사는 어디까지 구분할지 등 수없이 많은 경우의 수가 나오게 됩니다.

여기서 작가마다 중요시 여기는 부분과 매력으로 강조하는 부분이 다를 것이기에 그림체는 다양하
게 생성 또는 파생이 됩니다.

달리 묘사된 것은 없지만 캔버스 하단에 한색을 추가했습니다. 물의 색이 비친 것으로 생각할 수도 있고 파란색의 다른 조명이 존재하는 것일 수도 있습니다.

캔버스 내에서 단서가 존재하지 않고 다소 과장이 들어가거나 모순적인 부분이 들어가더라도, 어색함이 없게 하고 예쁘게 보일 수 있도록 하는 것이 그림체로서의 공통적인 부분입니다. 많은 시도를 해보며 데이터베이스를 축적하여 자신의 이상적인 그림체를 만드는 것이 핵심입니다.

"그려온 흔적이 곧 나만의 그림체가 됩니다"

ILLUST MAKER

NEOACADEMY ILLUST TUTORIAL BOOK SERIES

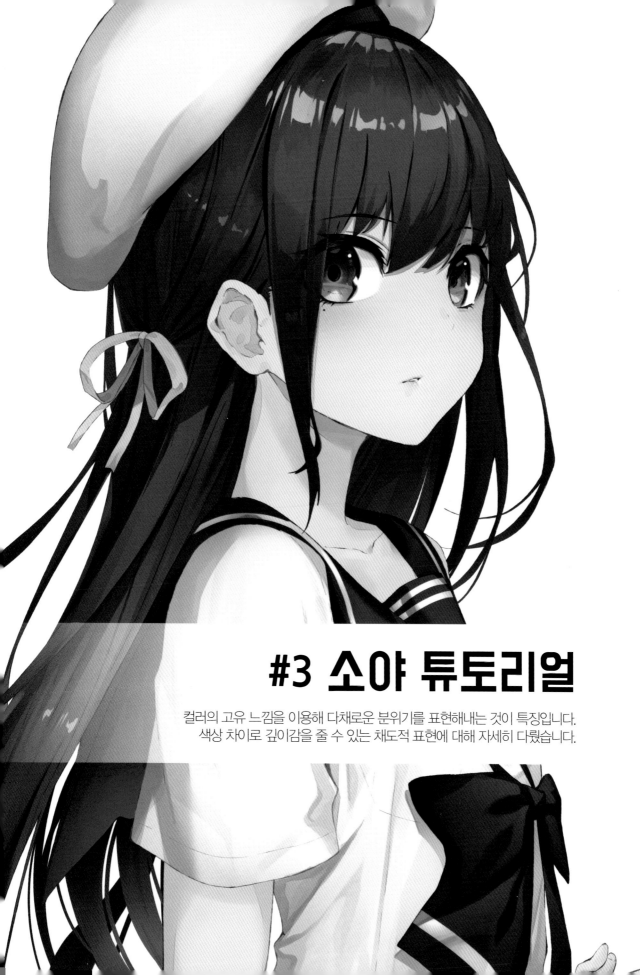

#3 소야 튜토리얼

컬러의 고유 느낌을 이용해 다채로운 분위기를 표현해내는 것이 특징입니다.
색상 차이로 깊이감을 줄 수 있는 채도적 표현에 대해 자세히 다뤘습니다.

#1 인물의 정보에 대한 설계

그림에 들어가기 앞서 무엇을 그릴 것인지 생각하는 과정은 중요합니다. 무엇을 그리고 싶은지 결정한 뒤, 작업에 임하는 것이 실수를 줄여주는 최선의 방법입니다. 그림을 그리기 위해 필요한 것에 무엇이 있을지 발상에서부터 표현에 대한 완성도를 설계해 나아갑니다.

조용하고 신비스러운 느낌의 미소녀를 그려보고 싶어.
가을 같은 단아한 느낌을 담아보고 싶으니 컬러를 갈색으로 잡고,
인물의 표정이나 분위기가 잘 드러나는 상체샷으로 표현해볼까?
눈동자는 화면을 바라보면서 나를 발견한 시점으로 그려보자.
차분한 느낌이니까, 너무 화사한 표정보다는 조용한 인상이 좋겠어.
안정적으로 서있는 느낌과 눈빛이 잘 드러나는 구도가 중요하겠구나.

발상을 하면서 얻은 스토리를 토대로 키워드를 추려냅니다.

- **인물?** 차분한 이미지의 소녀가 독자를 바라보는 구도로 서있다.
- **의상?** 둥근 베레모를 낀 세라복을 입고 있다. 리본을 그려서 좀 더 세련되게 표현한다.
- **환경?** 조용하고 정적인 공간이며, 소녀를 돋보이게 할 광원이 드리운 상태이다.
- **특징?** 긴 생머리로 실루엣을 풍부하게 짜주고, 생각이 많은 듯한 제스쳐를 잡아준다.

출처: http://bitly.kr/Gdmlit

키워드를 보며 표현하고자 하는 형태가 어떤 것일지 자료를 찾아 봅니다. 가령 긴 생머리가 어떤 형태인지 그려보지 못한 상태라면 사진을 찾아 실물의 특징을 이해해보고, 자기 손에 익혀보는 단계를 진행해봅니다.

메모하는 습관을 들이면 드로잉에서 어떤 요소를 필요로 할지 정리해 볼 수 있어 작업 점검에 좋습니다.

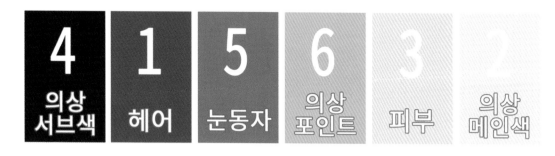

그림에 진행될 컬러를 생각해봅니다. 이미지 같은 배열을 **토널(Tonal) 배색**이라고 합니다. 중명도, 중채도의 톤을 이용하여 안정감과 수수한 이미지를 전달하는 방법입니다. 흐름이 짙은 고동색에서 점차 하얗게 밝아지는 것을 목표로 설계합니다.

컬러를 통해 전달되는 시각적 중요도를 순위별로 나눠보았습니다. 인물의 인상에 영향을 주는 헤어와 피부색을 우선 순위로 두고, 작은 면적의 부분을 낮은 순위로 설정합니다. 진행할 그림은 갈색과 하얀색이 조화된 이미지임을 설계하여, 컬러의 인상을 잘 활용하기로합니다.

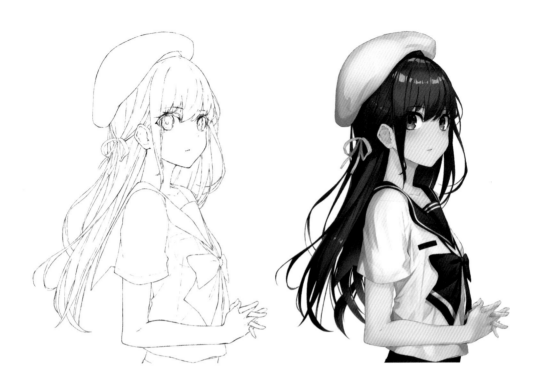

머리속에서 작업물을 어떻게 진행할지 미리 그려봅니다. 스케치는 컬러가 어떤 면적으로 배치될지 결정하는 과정이기 때문에 발상에서부터 이를 염두하고 진행하는 것이 좋습니다.

인물이 독자를 발견한 찰나의 순간을 담고 싶었음으로 정적인 구도와 눈동자가 마주치는 조용한 순간을 상상하며 진행합니다. 신비감을 주기 위해 긴 머리를 차분하지만 약간은 흩날리도록 설계하기로 합니다. 이미지에 대한 구체적인 발상은 그림을 작업하기에 앞서 깊은 감성을 전달할 수 있도록 도움을 줍니다.

첫째로는 어떤 주제를 그릴지 스토리를 상상해봅니다.

둘째로는 어떤 걸 그리게 될지, 부족한 건 없는지 점검합니다.

마지막으로 상황의 구체적인 현장감에 대해 생각해봅니다.

 # #2 러프 및 스케치

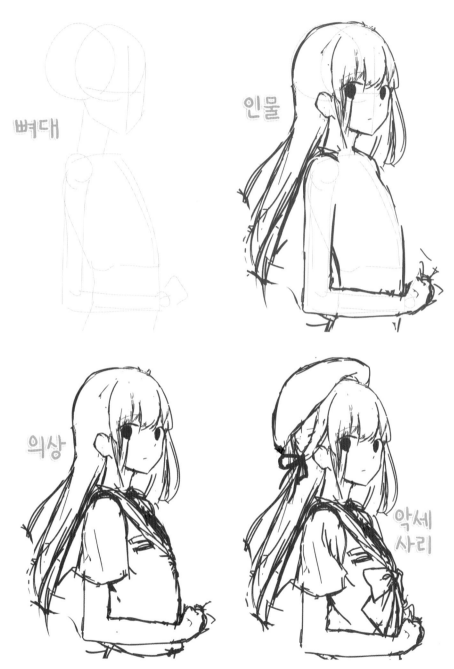

01 생각한 이미지에 맞춰 초기 러프를 진행해봅니다. 인물의 관절과 머리 몸통의 구도를 잡은 뒤, 대략적인 실루엣을 만들어갑니다. 첫 번째로는 골격 두 번째로는 인물의 인상과 몸, 마지막으로 의상과 악세사리들을 그려주며 진행합니다.

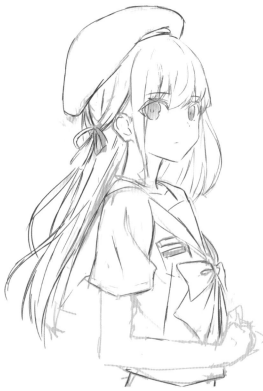

02 초기 러프의 불투명도를 낮춰 깔끔한 러프를 추출해냅니다. 꼭 필요한 선만 남겨두지 않으면 다음 작업 시 그려야할 영역을 착각할 수도 있기 때문입니다.

인물의 눈동자 형태를 다듬어 주었습니다. 눈동자의 방향이 틀리지않도록 유의하여 진행합니다.

머리에 묶인 리본의 방향을 대칭적이게 수정하고, 채색을 염두하여 안을 채우지 않았습니다.

러프색
#705b5a

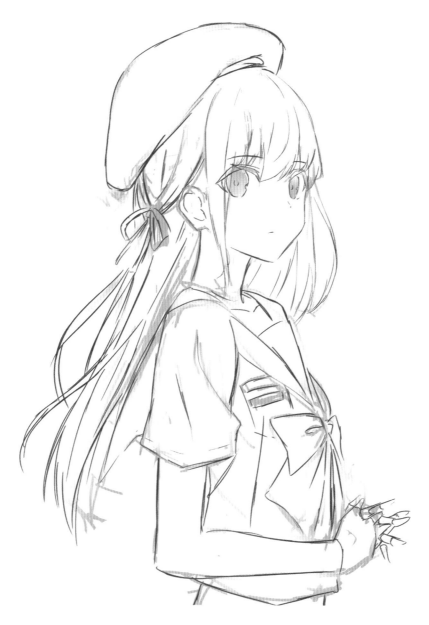

03 완성된 러프 스케치입니다. 무엇을 표현할 것인지 확실히 드러나도록 잡아주는 것이 중요합니다

러프 스케치에는 무엇이 필요할까?

러프 스케치는 본격적인 요리를 하기 전에 레시피를 짜는 것과 같습니다.
그림의 구도와 인물의 분위기, 그리고 의상의 실루엣이 나타날 수 있게 표현합니다.
좋은 러프는 완성까지의 진행 방향이 나타나있어야 합니다.

04 러프의 불투명도를 낮춰 선화 작업을 준비합니다.

불투명도는 러프의 실루엣이 비치는 10~ 30%가 적당합니다.

05 인물의 이목구비를 우선으로 하여 선화를 작업합니다. 필압을 이용해 부피감의 차이를 줍니다.

선과 선이 만나는 곳(○)과 곡선의 최고점에 있는 부분(→)을 굵게 표현하고, 포인트 사이를 얇은 선으로 이어준다 생각하며 진행합니다. 그림자가 지는 턱선은 좀 더 굵게 그어, 목과의 영역을 구분시켜 주었습니다.

06 눈물점을 추가해 주었습니다. 속눈썹은 얇은 선으로 이어져있기 때문에 섬세하게 표현해줍니다.

눈동자의 홍채와 하이라이트의 방향을 간략하게 잡아주었습니다. 이후 채색 작업 시 영역을 쉽게 구분하기 위해서입니다.

머리카락의 — ▼
시작점

정수리를 기점으로
밖으로 퍼져나간다

긴 생머리는
굴곡이 적고
흐름이 길다

시작점과 멀어지는 ■ —
머리카락의 끝점

07 머리카락 선화를 진행합니다. 속눈썹과 다르게 긴 선으로 이어주어, 끊기지 않게 작업해 줍니다.

긴 덩어리와 흐름으로 이어져있기 때문에 화면을 돌려가며, 자신의 각도에 맞춰 작업을 진행합니다. 앞머리는 얼굴뼈에 맞춰 둥글게 그려주고, 밖으로 퍼져 나갈수록 직선적이게 표현합니다.

#
3

소
야

튜
토
리
얼

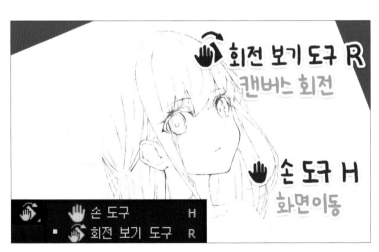

🤚 회전 보기 도구 **R**
캔버스 회전

🖐 손 도구 **H**
화면이동

🤚 🖐 손 도구 H
▪ 🤚 회전 보기 도구 R

08 단축키R 을 이용해 캔버스를 회전 시킬 수 있습니다. 정밀한 작업을 위해 자신의 손목 각도에 맞춰 진행할 필요가 있습니다.

단축키H 를 이용해 확대된 이미지, 혹은 회전된 상태에서 보이는 면적의 위치를 바꿀 수 있습니다.

머리카락을 입체적이게 표현하는 방법

인물의 헤어스타일은 인상을 결정하는 중요한 요소입니다. 또한 변수를 넣어 다양한 실루엣을 담아낼 수 있습니다. 머리카락에 대한 표현법의 원리를 이해하고, 아름다운 곡선을 만들어 봅시다.

<입체의 이해>

정수리를 기점으로 위에서 올려다본 이미지입니다.

각도 별로 8등분 하여, 앞/양옆/뒤의 4면과 함께 사이의 반측면 4면을 나눠 생각합니다.

<유의할 점>

머리카락의 흐름을 겉 테두리로만 생각하지 말고, 정수리라는 뿌리에서 시작되는 짧은 리본줄의 모임이라고 생각하며 작업합니다.

길이나 이어지는 각도에 따라서 묘사하는 방식에 차이를 줘야합니다.

<파츠별 표현법>

① 앞머리

이마의 둥근 라인을 타고 흘러내리는 곡선으로 비교적 짧고, 반달형으로 이뤄져있습니다.

② 앞옆머리

앞머리에서 옆머리를 이어주는 파츠로 곡선의 폭이 낮습니다. 머리카락의 흐름이 측면으로 돌아간다는 느낌을 살려주기 위해, 앞머리와 파츠를 분리해 생각해줍니다.

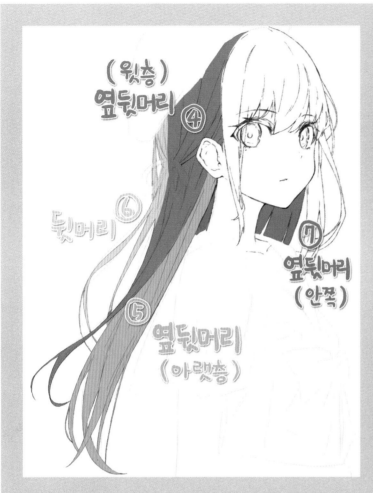

③ 옆머리

앞머리와 측면을 나누는 경계 지점입니다. 영역을 구분시키는 기준점이 되는데, 선을 뚜렷하게 하여 옆뒷머리와 영역이 나눠져있다는 표현을 해주면 좋습니다.

④ 옆뒷머리(윗층)

옆머리 보다 얇은 선으로 진행하면 인물의 얼굴에 시선이 모이게 하는 효과가 있습니다. 주로 옆머리보다 긴 경우가 많습니다.

⑤ 옆뒷머리(아랫층)

머리카락의 풍성함을 위해 층을 추가해줍니다. 위로 향하는 4번과 다르게 아래로 차분히 내려가도록 그려줍니다.

⑥ 뒷머리

인물과 멀리 떨어진 파츠입니다. 외부로 뻗게하여 다양한 실루엣을 담아줍니다. 실루엣을 담아줍니다.

⑦ 옆뒷머리(안쪽)

인물의 후경으로 넘어가는 안쪽 머리입니다.
머리카락의 부드러움을 표현하기 위해 직선보다는 살짝 곡선이 담긴 형태로 그려주는 것이 좋습니다.

<결론>

실루엣과 층이 생기도록 파츠를 구분한 뒤, 다른 흐름의 방향으로 그려줍니다.

09 셔츠의 목 카라와 리본을 묘사해줍니다. 천의 가벼운 느낌을 살리기 위해 얇은 선으로 진행합니다.

10 리본의 주름은 묶인 곳을 중심으로 모여드는 특징이 있습니다. 중심과 가까울수록 좁은 면적으로 표현해, 리본의 입체감을 살려줍니다.

3

소야 튜토리얼

11 러프 레이어를 끄고 놓친 부분은 없는지 점검합니다. 선화를 살필 때는 러프와 헷갈리지 않게 구분하는 것이 중요합니다. 레이어 패널의 눈 모양을 눌러 레이어의 활성/비활성을 결정할 수 있습니다. 인물을 삼각형 구도로 짜면 안정감이 드는 느낌이 됩니다. 실루엣이 어긋나지 않았는지 점검 후, 세부 묘사로 넘어갑니다.

12 인물이 사용하고 있는 모자를 그려주었습니다. 살짝 얹는 느낌으로 두상보다 크지 않도록 주의합니다.
아래로 흘러내려가는 느낌을 주어, 곡선의 느낌을 담았습니다.

13 팔과 손가락을 묘사합니다.

테두리가 되는 팔 부분을 진하게 표현하고, 섬세한 손가락 부분은 보다 얇은 선으로 진행합니다.

손목 뼈를 고려해, 위 아래 움푹 파인 느낌을 주었습니다.

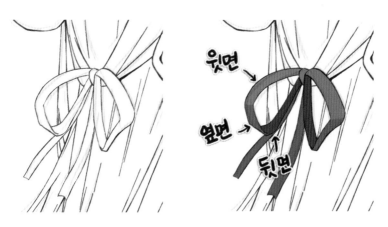

14 머리에 묶은 작은 리본을 묘사합니다. 얇은 끈이기 때문에 머리카락처럼 면이 접혀 올라가, 뒷면이 드러나는 것을 표현해줍니다. 끈의 흐름을 이해할 수 있다면 보다 입체적인 표현이 가능해집니다.

인체 굴곡을 생각하자

셔츠의 밑단을 그릴 때는 원기둥인 팔을 감싸고 있다는 것을 염두합니다. 곡선으로 부피감을 표현해 주는 것이 중요합니다.

손가락이 접히는 관절 부분을 선의 강약을 주어 구분 시켜주면 보다 현실감을 살릴 수 있습니다

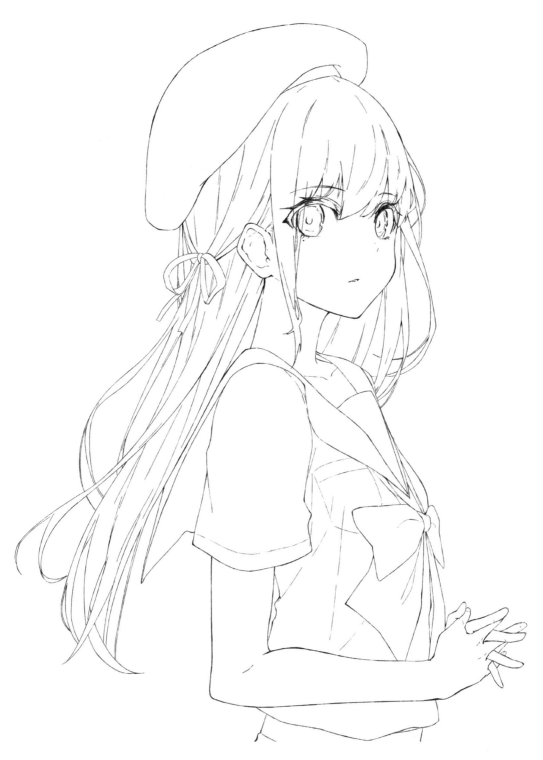

15 완성된 선화입니다. 밑색에 들어가기 전 드로잉에서 밸런스가 깨진 것은 없는지 마지막으로 점검
합니다.

#3 밑색

피부
#feedd1

눈동자
#b8895d

속눈썹
#6f3402

01 밑색 작업에 들어가기 전, 🪣 페인트 툴을 이용해 짙은 배경색을 깔아줍니다.
정해두었던 색상을 기반하여 🖌 브러시 툴로 필요한 영역을 칠해줍니다. 배경색을 깔면 색이 벗어나는 현상을 쉽게 분간할 수 있습니다. 머리색에 맞게 속눈썹을 갈색으로 덧칠해주었습니다.

02 다른 피부 부분의 밑색을 깔아줍니다. 옷 밖으로 삐져나온 부분을 잊지않고 칠해줍니다.
얼굴 부분은 머리카락 밑색을 깔며 외곽을 정리할 것이지만, 팔은 겹치는 부분이 없음으로 깔끔하게 선에 맞춰 칠해주었습니다.

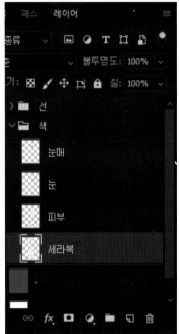

의상+리본
#efeff1

03 의상의 베이스색을 칠해줍니다. 덧칠로 수정할 안쪽 부분은 편하게 긋고, 외곽선이 되는 부분은 형태에 맞춰 정확하게 칠해주었습니다. 불필요한 작업을 줄여 시간을 절약하는 것도 좋은 방법이 됩니다. 레이어의 정리 상태입니다. 세라복 영역이 피부를 덮지 않음으로 하단의 허리 부분을 칠할 때 편리해집니다.

레이어의 특징을 이해하자

표준 레이어
하단 레이어를 감춥니다. 덮어가며 표현이 되고, 고유색을 사용할 수 있습니다. 기본으로 생성됩니다.

오버레이 레이어
하단 레이어가 드러납니다. 덧씌워져가며 표현이 되고, 혼합색을 사용할 수 있습니다. 주로 보정 시에 활용합니다.

04 리본과 목 카라, 모자의 세부 부분을 칠해주
었습니다.

처음부터 사용할 컬러를 정하고 시작하면 헤메이는
시간을 줄일 수 있어서 좋습니다.

흰색과 대비되는 검정 계통을 사용할 때는 채도가 완
전 흑백이 되지 않도록 유의합니다.

의상+모자
#483940

05 머리카락 밑색을 깔아줍니다. 외곽선이 되는 테두리를 어긋나지 않게 칠해줍니다. 가장 눈에 띄는 색상임으로 컬러 경계(짙은 고동색~흰색) 안에 잘 녹아들 수 있는 중간색(나무 갈색)을 칠했습니다.

머리색
#85675d

06 얼굴에 의해 가려지는 그림자 부분을 추가해 덧칠해주었습니다. 뒷면이 되는 면을 추적하여 칠해주는 것이 중요합니다.

그림자
#634044

07 흩날리는 머리결 중에 말려 들어가는 부분을 그림자로 표현했습니다.

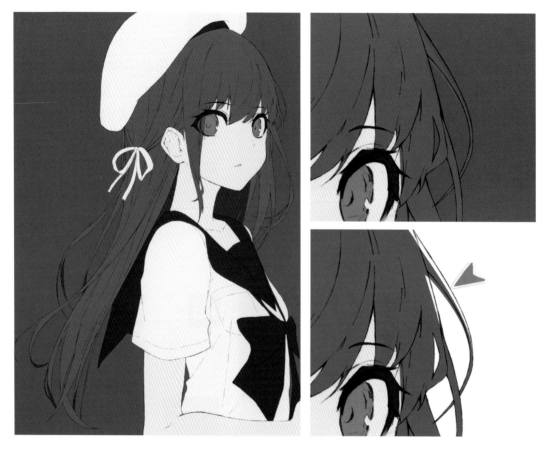

08 밑색이 빠져나간 것이 없는지 점검합니다. 또한 흰색 배경으로도 확인 후 덜 칠해진 영역을 찾아서 매꿔줍니다.

09 레이어의 정돈 상태입니다. 표준 레이어의 특성상 겹쳐질 때, 상위 레이어 부분만 표시된다는 점을 이용해 밑색을 깔았습니다. 레이어의 특성을 이해하고 그에 맞춰 작업형식을 갖추는 것도 중요합니다. 가장 위로 올라올 레이어를 맨 상단에 배치하는 방식으로 진행합니다.

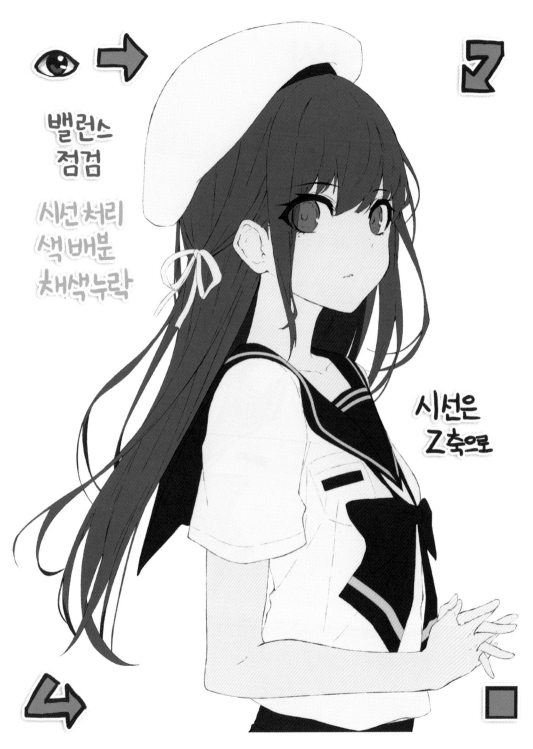

밸런스
점검

시선 처리
색 배분
채색누락

시선은
Z축으로

10 밑색을 완성한 모습입니다. 컬러의 매치, 시선 처리, 채색 누락 확인 등 밸런스 점검을 합니다.

#4 세부 묘사

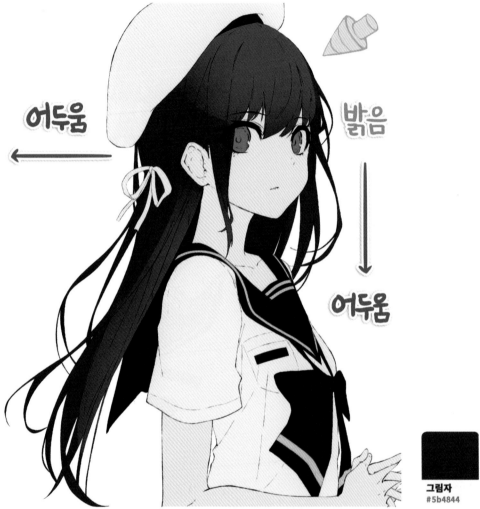

어두움

밝음

어두움

그림자
#5b4844

01 빛 방향을 설정하고 초벌 음영에 들어갑니다. 빛의 흐름을 알 수 있도록 가장 눈에 띄는 면적의 어둠을 잡아줍니다.

빛 설정은 3차원으로 그리자

입체형 원뿔로 빛을 설정하면 공간의 너비를 고려해 방향을 설계할 수 있습니다. 원뿔과 가장 가까운 면이 밝고, 멀어질수록 빛이 투과하지 못해 어두운 영역이 생겨납니다. 빛의 방향이 3차원적인 공간으로 다가온다는 것을 인지하며 진행합니다.

 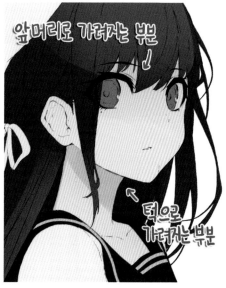

앞머리 밑
#fbd6bc

턱 밑
#f9c9b3

02 피부에 음영을 넣어줍니다. 앞머리로 가려지는 부분은 피부 혈색과 유사하도록 붉은기가 도는 색채를 사용해 칠해줍니다. 턱 밑은 빛이 투과되지 못해 생성되는 그림자이기 때문에 얼굴보다 짙은 색으로 음영을 넣어줍니다

03 팔 부분에도 혈색을 추가합니다. 외곽선 부분을 보다 붉은 계열로 칠해 주면 밑색과 대비를 이루며 입체감을 만들어 낼 수 있습니다.

04 손가락 부분은 공간의 안쪽으로 들어가는 부분임으로 짙게 칠해 영역을 구분시켜줍니다.

피부 혈색
#fad0b8

05 교복 밑색에 음영을 넣어 빛의 방향을 드러냅니다. 밝은 영역이 끝나는 지점에서 어둠이 시작됩니다. 밑색을 혼합해주면 향후 묘사를 거치면서 자연스럽게 그라데이션되어 영역이 분리되는 효과를 기대할 수 있습니다.

음영 색을 고르는 방법 (컬러휠 기능)

난색은 한색으로 채도를 옮길수록 밝은 빛으로 표현됩니다. 불의 이미지를 봤을 때, 가장 밝다고 느끼는 부분이 붉은쪽이 아니라, 노란색인 이유입니다.

반대로 한색 계통은 선명한 하늘색 쪽으로 갈수록 밝은 색이됩니다. 이점을 이용해 피부 음영을 넣을 때는 밑색 보다 붉은색에 가깝게 옮긴 뒤 칠하는 것이 좋습니다.

컬러 휠 설정은 Ctrl+K 를 누른 뒤 HUD 색상 피커: 색조 휠 ▽ 로 바꿔주시면 Alt+Shfit+우클릭 으로 활성화가 가능합니다.

출처: http://bitly.kr/nspYr

출처: http://bitly.kr/hZ6imQ

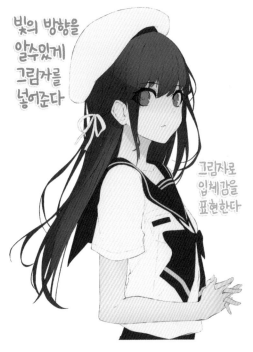

빛의 방향을
알수있게
그림자를
넣어준다

그림자로
입체감을
표현한다

06 밑색과 혼합버전을 비교해보면서 음영의 설계에 오류가 없는지 검증해봅니다. 기초적인 빛의 방
향을 나타내는 것만으로도 입체감을 나타낼 수 있습니다.

07 눈동자의 세부 묘사를 진행합니다. 눈꺼풀에 의해 눈상단의 어둠이 생기는 부분을 표현해줍니다.
불투명도를 조절하면서 그라데이션을 넣어주면 좀 더 깊이감 있는 표현이 가능합니다.

불투명도: 100%

밑색
#cb9869

중간색
#764c33

짙은색
#553020

[불투명도]

선택 색상의 농도를 조절하는 기능입니다.

단축키 1~0 번으로 쉽게 사용할 수 있습니다

동공 배경
#fd9759

08 눈 동공의 뒷 배경색을 그려줍니다. 경계가 흐린 브러시로 밝은 톤을 깔아주면 동공과 대비되는 효과를 기대할 수 있습니다.

동공+어둠
#190b08

09 눈의 동공을 그려줍니다. 짙은색을 사용해 어두운 영역임을 표현해줍니다.
눈커풀과 인접한 부분은 짙은색으로 덧칠하여 입체감을 담아줍니다.

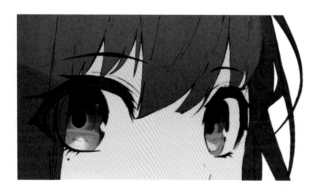

10 눈동자를 세부 묘사합니다.
 레이어를 생성해 하단에 빛이 투과하는 느낌을 표현합니다.

상단빛
#6b302c

하단빛
#fcf2ad

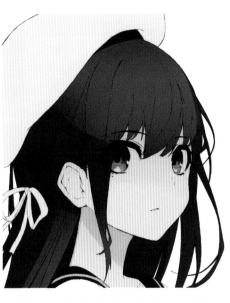

1차 음영
#644f4a

2차 음영
#4a3c3b

3차 음영
#35282f

11 머리카락의 추가 음영을 넣어줍니다. 베이스로 깔린 음영보다 좁은 면적을 칠해서 단계를 구분시켜줍니다.

12 머리카락 하단에 음영을 추가합니다. 머리카락의 층을 나눠서 진행하면 실루엣을 더 아름답게 표현할 수 있습니다.

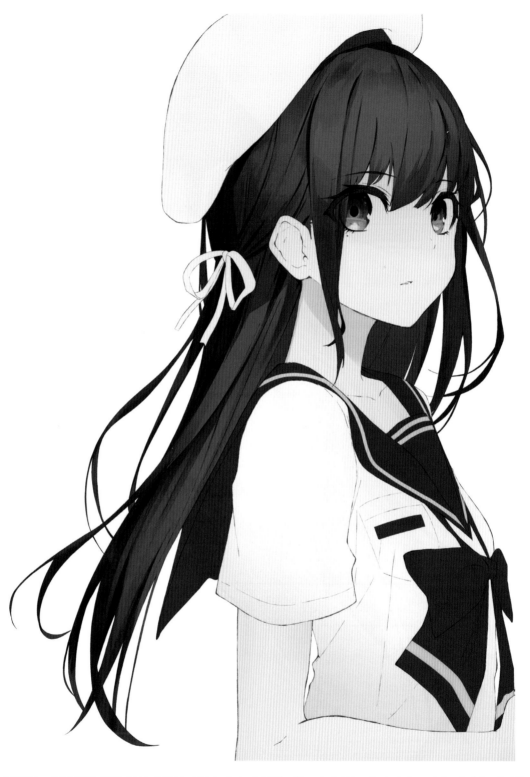

13 머리카락 음영 묘사가 완료되었습니다. 흐름을 깨는 것이 없는지 점검하고 다음 작업을 진행합니다.

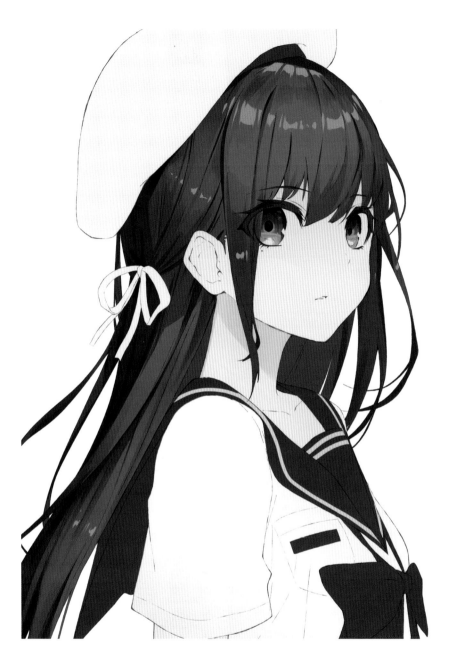

하이라이트
#ff8264

14 머리카락에 하이라이트를 넣어주었습니다. 작은 영역을 칠해서 윤기를 더욱 강조시켜줍니다. 하이라이트는 가장 어두운 영역과의 명도 차이를 뚜렷하게 해, 입체감과 빛의 흐름을 더 잘 드러내는 효과가 있습니다.

3

소
야
튜
토
리
얼

15 눈 디테일을 작업합니다. 얼굴에서 가장 주목되는 부분으로 섬세하게 다듬어 줍니다.

16 머리카락으로 가려지는 부분을 덧칠해서 자연스러운 표현을 했습니다. 눈의 형태를 알 수 있도록 선화는 남겨두었습니다.

머리색
#85675d

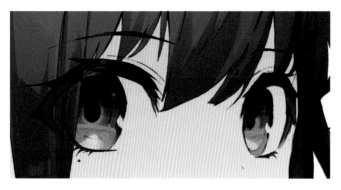

17 붉은색을 추가하여 혈색을 표현하고, 화사함을 더해 주었습니다. 보라색으로 라인을 덧칠해 채도를 섞어 주었습니다.

눈꼬리
#ee0701

눈커풀
#7a1275

18 하이라이트를 다양한 색채로 덧칠하기 위해서 레이어를 잠궈줍니다. 자물쇠 표시가 뜨면, 칠해진 영역 내에서만 수정이 가능해집니다.

19 빛의 스펙트럼과 유사하게 그라데이션을 넣어주었습니다.
한색에서 난색까지 그림 안에서 사용되지않은 컬러를 삽입해 색채의 다양성을 만들어줍니다.

한색 그라데이션
#8ca4fa, a5e6d2

난색 그라데이션
#cbe6c7, f3dec1

20 레이어를 오버레이로 변형하여, 자연스럽게 색이 스며들도록 수정합니다.
표준 레이어와 다르게 밑에 있는 레이어의 색상에 영향을 주는 레이어입니다.

3

소야 튜토리얼

21 안쪽으로 들어간 머라카락 영역을 칠해줍니다. 묘사가 비어있는 공간이 생기면 전체 밀도가 떨어지기 때문에 세부적인 부분도 신경써서 묘사해주는 것이 중요합니다.

22 이미 어두운 영역임으로 살짝만 짙은 색을 사용해 묘사합니다. 너무 흑색에 가까운 색을 사용하면 그림이 전체적으로 어두워 보일 수 있습니다. 따라서 비슷한 명도 안에서 채색을 진행하는 것이 좋습니다.

머리세부
#5e3c41

23 피부의 혈색을 묘사해줍니다. 눈 흰자를 추가하여 얼굴과 눈의 영역을 분리시켜주었습니다.

24 눈동자 상단에 피부색과 유사한 음영을 넣어 입체적이게 표현했습니다. 눈꺼플로 인해 생기는 그림자를 넣어 눈매를 더욱 또렷하게 표현합니다. 눈은 피부층이 위를 덮고 있어, 실제로도 그림자가 생겨나게 됩니다.

피부와 만나는 경계를 흐릿하게 표현하여, 자연스럽게 연결되도록 합니다.

눈흰자를 그려주면 눈동자가 더욱 선명하게 보이는 효과가 있습니다.

눈흰자
ffffff

눈음영1
#fae7d6

눈음영2
#e9cbc0

25 입술과 귀, 목을 세부 묘사했습니다. 귀는 굴곡이 많은 신체임으로 그림자 영역 외에 더 깊은 음영을 넣어서 깊이감을 알 수 있게 진행합니다.

빛이 투과되지 않는 턱 아래부분을 가장 어둡게 표현하고, 목 끝으로 퍼져 나갈수록 빛이 닿아 점차 밝아지게 표현했습니다.

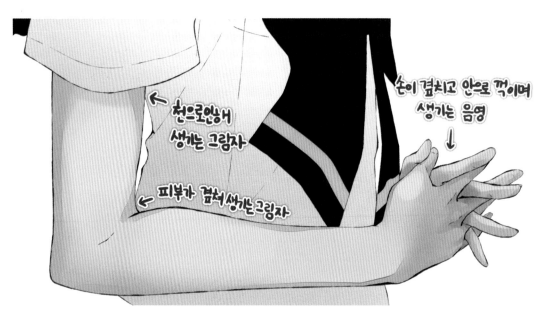

26 팔 부분도 얼굴과 마찬가지로 더 짙은 음영을 넣어 입체감을 부각시켜줍니다.

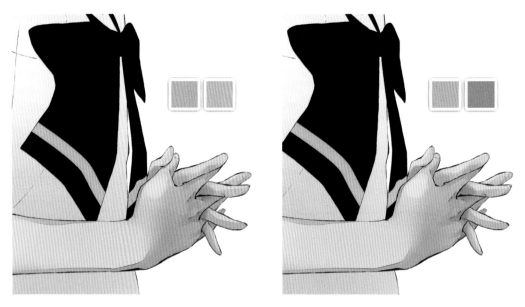

27 손가락은 파츠를 구분하기 쉽게 한색 계통의 피부색을 넣어 영역을 분리시켜주었습니다. 반대가 되는 계통의 색을 넣으면 보다 뚜렷하게 구분할 수 있어서, 복잡한 파츠가 있을 때 나누기 편리합니다.

28 모자를 묘사합니다. 밑색 위 레이어를 클리핑하여 음영을 진행합니다.

클리핑 : 소속 레이어 영역만 칠하는 기능

29 1차 음영을 넣어주었습니다. 가장 그림자가 크게 지는 부분을 설정해 형태에 맞춰 그려가줍니다.

1차 음영
#d1d4db

30 2차 음영을 넣어주었습니다. 빛의 방향과 가장 먼 쪽을 짙은색으로 채워 빛의 흐름을 알 수 있게합니다.

2차 음영
#9fa7b4

#
3

소
야

튜
토
리
얼

31 빛 방향에 난색을 섞어 색채의 다양성
을 늘려주었습니다. 한 색깔로만 진행
하면 평이하기 때문에 때때로 색을 섞어서 진행
해주는 것이 좋습니다.

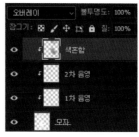

오버레이
#ae7851

32 경계 부분을 손가락 도구 로 풀어
주어, 자연스럽게 묘사합니다. 형태를
다듬으면서 인위적인 그림자를 그림 안에 잘 스
미도록 합니다.

33 모자의 밴드 부분도 밝은 갈색의 빛
을 추가해줍니다. 면이 접혀서 가려
지는 그림자 부분은 더 짙은 색으로 표현해주
었습니다.

빛
#614955

어둠
#321e25

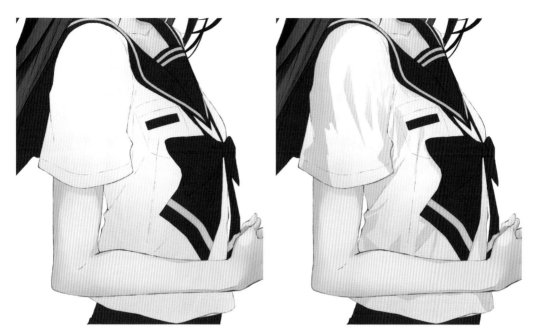

34 교복 음영을 작업해줍니다. 모자와 같은 색상의 음영을 넣었습니다. 가장 많은 영역으로 들어가는 그림자를 우선 표현해줍니다. 얇은 천의 속성에 맞게 자잘한 주름으로 진행하였습니다. 주름의 묘사는 마름모 꼴, 혹은 삼각형으로 그려주는 것이 좋습니다

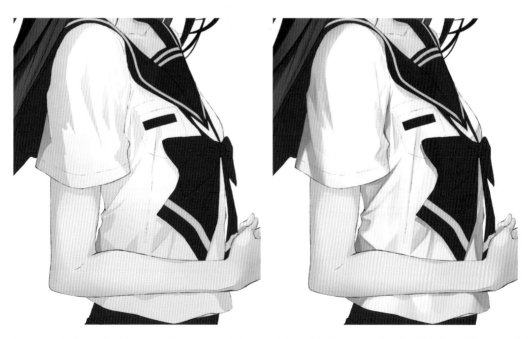

35 빛 방향에 맞춰 밑색을 혼합해줍니다. 자연스러운 그라데이션이 잡히면서, 하단으로 내려갈수록 청색빛을 띠며 어두워질 수 있게 합니다. 짙은 명암으로 빛이 투과되지 못하는 영역을 덧칠해줍니다. 중간톤으로 영역을 채워 그림자 색조의 무거움을 덜어줍니다.

빛
#614955

어둠
#321e25

36 리본에 그림자를 묘사해줍니다. 드로잉과 마찬가지로 중심에 모일수록 좁아지는 형태로 주름을 잡습니다. 윗면의 리본에 의해 가려지는 부분을 그림자로 선명하게 표현해줍니다. 밝은 색을 섞어 빛을 머금은 표현해줍니다.

교복 그라데이션
#141f30, 116358

37 옷의 안쪽 면을 초록색으로 칠해줍니다. 나무색처럼 눈에 아프지 않고, 차분한 느낌이 드는 산뜻한 컬러로 결정했습니다. 인물 방향으로 갈수록 가려지는 면이 많아 어둡고, 밖으로 퍼져나갈수록 빛이 닿는 면적이 많아 색채가 잘 드러나도록 표현했습니다. 중간에 다른 색조를 넣어 의상과 인물을 구분시켜주는 것도 중요합니다.

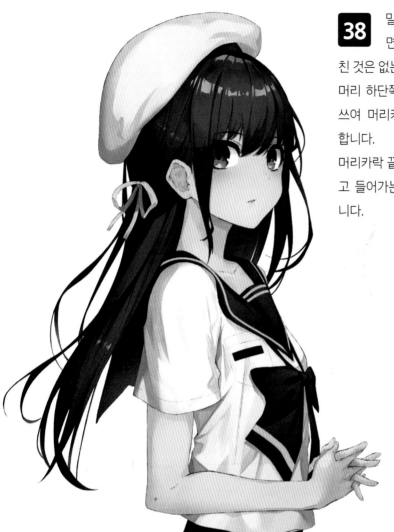

38 밀도 묘사를 마친 뒤 넓은 화면으로 그림을 보며 혹시 놓친 것은 없는지 실루엣을 점검합니다.
머리 하단쪽에 비어있는 영역이 신경 쓰여 머리카락의 볼륨을 늘려주기로 합니다.
머리카락 끝 실루엣에 맞춰, 안으로 파고 들어가는 느낌의 곡선으로 진행합니다.

밀색
#895d5a

음영
#4d2f37

39 실루엣이 좀 더 풍성해졌습니다. 비어있는 공간이 없는지 점검하는 습관은 중요합니다. 캔버스 안을 채우는 전체적인 밀도가 높아야 보는 이의 시선을 끌어, 기억에 남기 때문입니다.

#5 디테일 추가

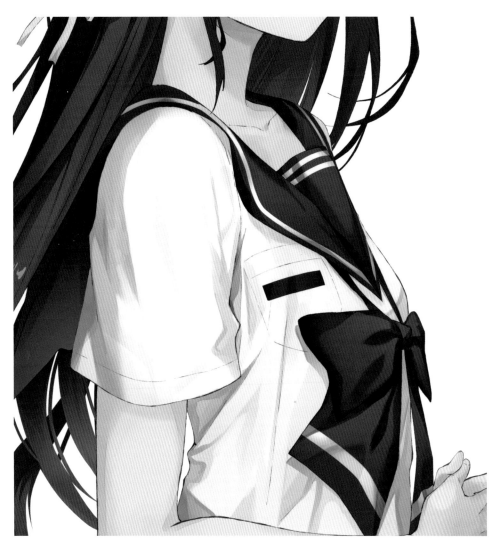

01 포인트 작업을 진행합니다. 세라복의 금색테 부분에 빛을 표현하여 화사하게 꾸며줍니다.
금테 레이어를 색상 닷지 로 바꾸고, 음영을 묘사해줍니다. 색상 닷지 레이어는 오버레이
처럼 하위 레이어에 혼합되지만, 좀 더 밝은 빛을 띄게됩니다. Ctrl+U 로 채도를 맞춘 뒤 진행합니다.

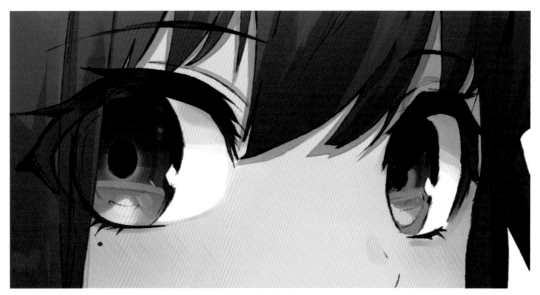

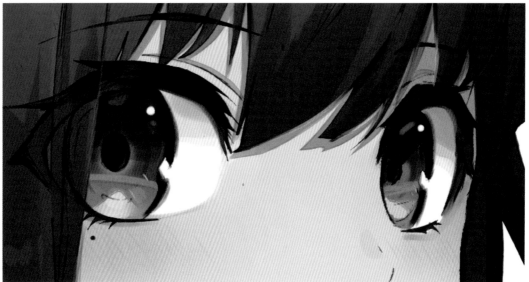

02 눈에 색을 혼합하여 영롱한 느낌을 추가해주었습니다.
눈 흰자와 맞닿는 부분은 혈색보다 한 톤 밝은 주황색을
섞어 화사하게 표현해주고, 눈동자 속 반사광은 대비되는 청색을
섞어 시선의 방향이 잘 느껴지도록 했습니다. 눈과 인접한 머리카

혈색 추가
#eb5300

피부색 추가
#c9c548

반사광 추가
#184d6f

락은 밝은 난색을 섞어, 피부와 구분 시켜주었습니다. 다양한 색을 섞더라도 '중채도'라는 무게감을 맞춰주
면 난잡하지 않습니다.

이처럼 카메라와 시선을 마주치는 구도로 디테일을 진행하면 보는 이에게 인상을 남겨줄 수 있어서 좋습
니다.

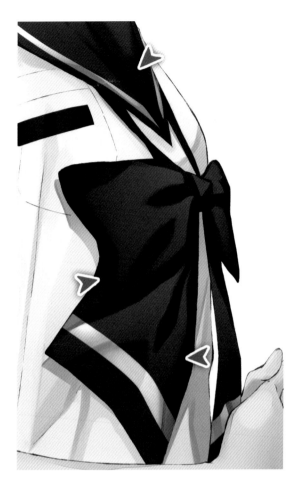

03 의상 파츠에 붉은 음영 경계선을 넣어 색체를 한 톤 더 얹어줍니다.

색조 추가
#623135

빛에 의한 음영 경계선을 파악하자!

빛이 닿는 부분은 원래의 색보다 밝게 나타나지만 그로 인해 가려지는 그림자 영역은 더 짙은 색이 됩니다. 두 영역의 경계선이 되는 부분은 빛의 영향으로 인해 선명한 채도를 나타내는 특징이 있습니다

| 빛과 가장 인접한 곳 | 빛과 조금 먼 곳 | 채도가 가장 높아지는 음영 경계선 | 음영의 시작 부분 | 빛이 닿지 않는 부분 |

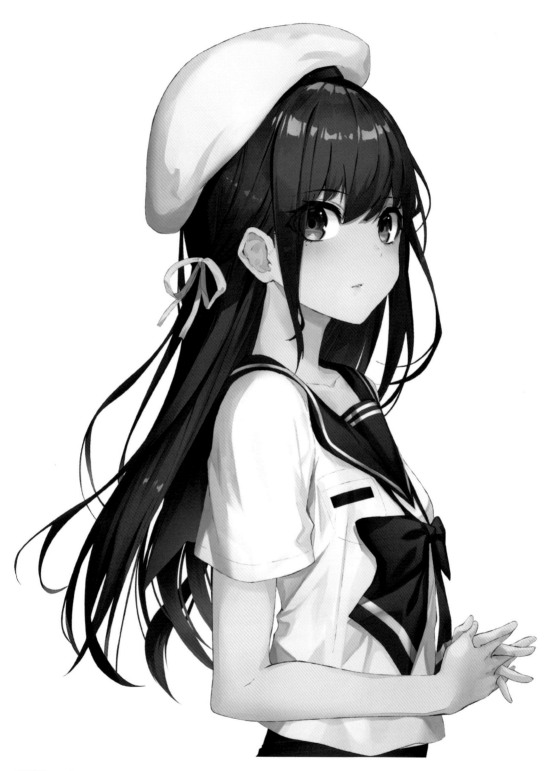

04 인물 채색이 완료된 모습입니다. 인물의 선명도를 비롯해, 환경의 광원 등, 시선 강조를 위한 보정
법에 대해 설계하고, 다음 단계로 넘어갑니다.









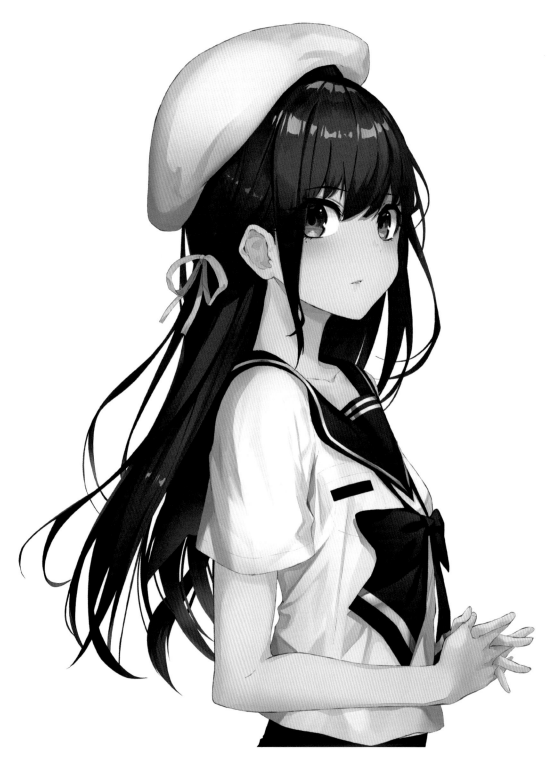

04 최종 완성된 모습입니다.

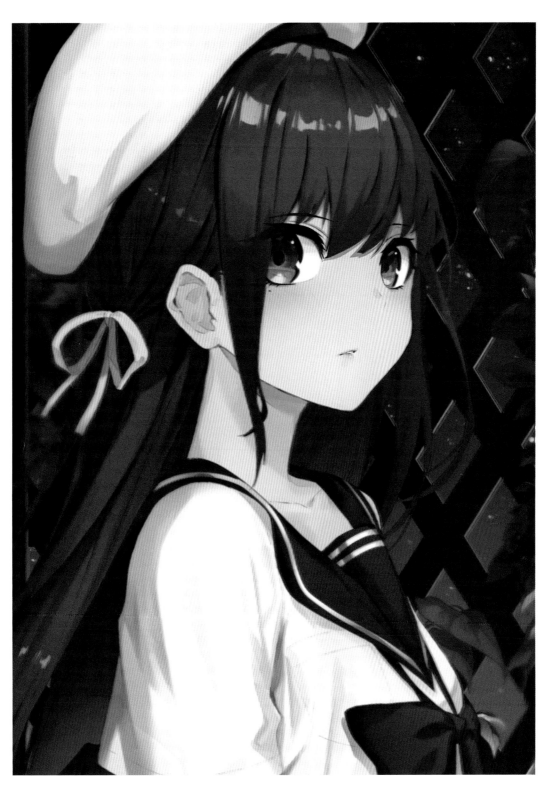

"인물의 인상이 어떤 느낌을 남기느냐가 중요해요"

ILLUST MAKER

NEOACADEMY ILLUST TUTORIAL BOOK SERIES

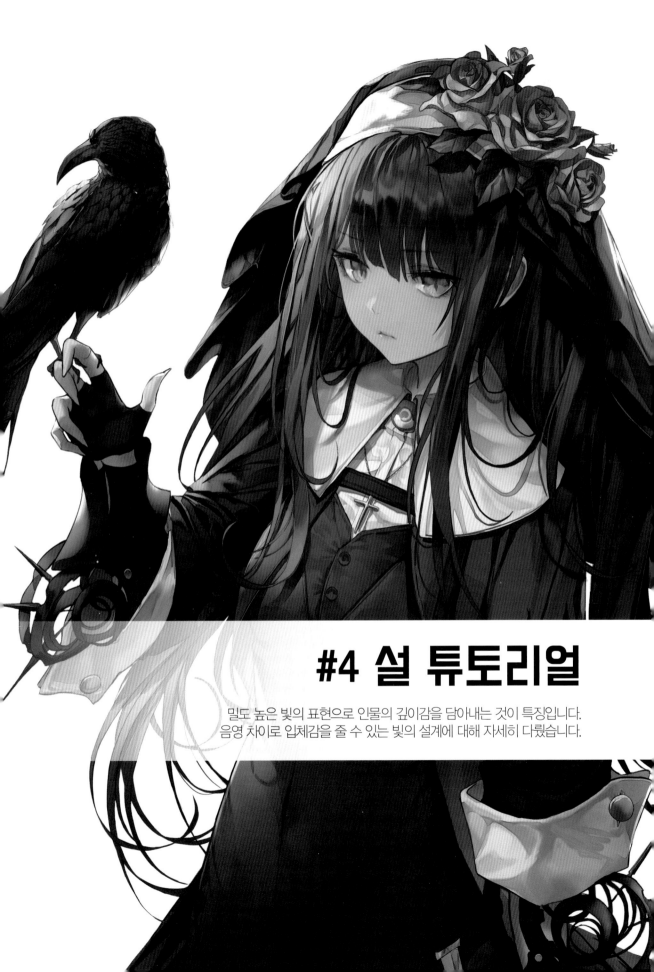

#4 설 튜토리얼

밀도 높은 빛의 표현으로 인물의 깊이감을 담아내는 것이 특징입니다.
음영 차이로 입체감을 줄 수 있는 빛의 설계에 대해 자세히 다뤘습니다.

#1 인물의 정보에 대한 설계

시나리오가 압축된 그림은 내용의 디테일을 올려줍니다. 글자 없이 사연을 담아내기 위해서는 그림 안에서의 컬러의 느낌과 소재의 상징성이 대단히 중요합니다. 표현하고 싶은 인물의 성격과 분위기 를 나타내는 법에 대해 무엇이 필요할지 발상에서부터 작업까지의 사항을 머릿속에서 그려가 봅니다.

> 고요한 무채색 세계에 조용히 서있는 마녀 아이를 그리고싶어요.
> 그림자 마녀라는 컨셉으로 어둠에 가까운 색상을 사용하면서,
> 칠흑에 어울리는 보라에 빛바랜 금색으로 포인트를 넣고 싶어요.
> 인물 외에도 까마귀와 같은 어두운 소재의 동물이 함께 했으면 좋겠네요.
> 마녀니까 의상이 흩어지면서 깃털로 바뀌는 컨셉을 넣어도 좋을 것 같아요.
> 신비스럽지만 발랄하지않은 느낌으로 표현하는게 중요하겠군요.

발상 속에서 떠오른 키워드로 시나리오를 엮어가봅니다.

- **인물?** 그림자 마녀 비올라, 화면의 중심에 서있는 소녀가 조용히 침묵을 지키고 있다.
- **의상?** 수녀복이 연상되는 차분한 색채의 검은 드레스와 면사포, 그리고 꽃 장식을 추가한다.
- **환경?** 바람에 옷자락이 흩날리며 뒷배경으로 갈수록 서서히 깃털 조각으로 변해간다.
- **특징?** 까마귀를 이용해 칠흑의 느낌을 살려주고, 둘이 공생하는 듯한 제스쳐를 잡아준다.

출처: http://bitly.kr/8wa8M

상징성을 극대화하기 위한 소재가 어떤 것이 있을지, 자료를 보고 표현법을 염두해봅니다. 가령 까마귀를 그리기 위해서 날개와 부리의 형태를 보고 실물의 특징을 이해한 뒤, 자기 손에 익혀보는 단계를 진행해봅니다.
평소 좋아하는 소재의 이미지를 모아두면 필요 시 자료로 활용할 수 있어 작업 진행에 좋습니다.

그림에 진행될 컬러를 생각해봅니다. 이미지 같은 배열을 **연속(Gradation) 배색**이라고 합니다. 톤의 단계적인 변화로 어둠과 빛을 자연스럽게 연결해줄 수 있습니다. 부드러운 느낌을 전달하며 밝은색이 모인 곳으로 시선을 집중시키는 효과가 있습니다. 검은 전경에서 인물의 얼굴로 갈수록 보라빛으로 밝아지는 것을 목표로 설계합니다.
그림자라는 컨셉에 맞게 칠흑에 가까운 보라색을 사용하기로 합니다. 보조색으로 눈에 띄는 흰색을 선택했지만 차분하다는 컨셉에 맞게 약간의 아이보리를 섞어 무게감을 담아내기로합니다.

머릿속에서 작업 중 유의해야할 사항을 생각해봅니다. 시나리오를 함축하려면 인물이 취하고 있는 행동에서 설정이 이해되어야 합니다. 손에 까마귀를 얹어 친밀감을 나타내고, 긴 손톱으로 마녀를 표현하는 등, 좀 더 소재를 잘 드러낼 수 있는 방법에 대해 고찰해봅니다.

인물과 까마귀는 정적인 자세로 있지만, 옷자락과 액세서리는 화려하게 흩날리면서 그림 전체의 실루엣이 풍성해지도록 상상해봅니다. 가볍게 휘날릴 수 있는 천 재질의 의상을 사용하기로 하고, 검은 깃털이 주변에서 흩날리면서 신비스러움을 자극할 수 있도록 해봅니다.

인물의 개성을 어떤 소재로 표현할 수 있을까 점검을 거치면, 세부사항을 짜는데 도움을 줍니다.

첫째로는 상상한 분위기에 걸맞는 소재를 찾아봅니다.
둘째로는 소재의 특징을 이해하고, 알맞은 배치를 짭니다.
마지막으로 인물과 서로 어울리는 색깔을 생각해봅니다.

#2 러프 및 스케치

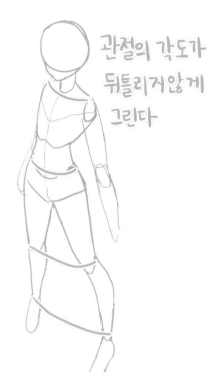

관절의 각도가
뒤틀리거않게
그린다

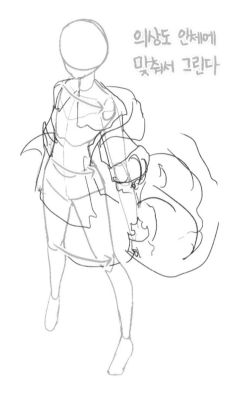

의상도 인체에
맞춰서 그린다

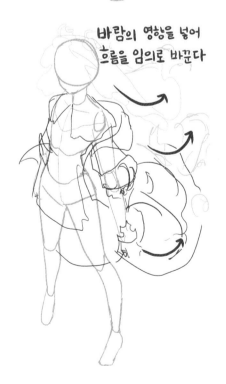

바람의 영향을 넣어
흐름을 임의로 바꾼다

01 옷자락이 흩날리면서 깃털로 바뀐다는 설정을 표현해내기 위해 전신이 드러나는 모습으로 잡았습니다. 카메라를 정면으로 바라보는 자세는 다소 경직되어 보일 수 있기 때문에 각도를 틀어 시선을 후면으로 빠지게 설계했습니다.

관절의 각도를 파악하면서 좌우측 뼈가 같은 선상에 놓여 있나 살핍니다. 짜둔 인체틀을 기반해서 의상을 그려줍니다. 의상 러프는 실루엣과 구조를 파악할 수 있게 진행하는 것이 중요합니다.

액세서리로 면사포를 추가해줍니다. 바람에 잘 흘날리는 제질로 크게 펄럭이면서 빈 실루엣을 채워주는 느낌으로 그려줍니다.

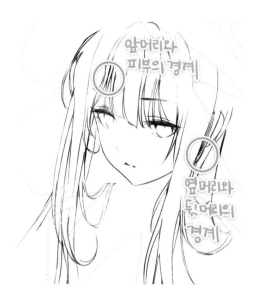

02 러프의 불투명도를 낮춘 뒤 신규 레이어를 생성해 선화를 작업합니다. 선이 잘 드러나지 않는 채색을 사용하기 때문에 각 경계지점을 나눠준다는 느낌으로 작업합니다.

선화는 인물의 인상에서 몸, 세부 액세서리 순으로 진행합니다.

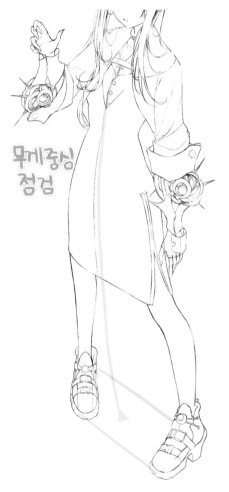

03 안정되고 차분한 느낌이라는 컨셉에 맞게 서있는 무게 중심이 잘 맞는지 점검합니다. 다리 사이에 무게 중심을 맞춰줍니다.

면사포와 머리카락의 볼륨을 늘려줍니다. 중력에 맞게 아래로 퍼져나가는 느낌을 담아서 차분한 느낌을 살렸습니다. 직선적인 실루엣을 탈피하기 위해서 양 사이드로 머리카락을 배치하여 실루엣을 풍성하게 꾸며줍니다

04 흩날리는 천을 추가해줍니다. 바람에 의해 위로 흩날려가는 실루엣을 굴곡있게 표현합니다. 망토가 작게 찢어지면서 깃털로 변화한다는 컨셉에 맞춰 끝머리를 작은 파츠로 쪼개주었습니다.

05 머리카락을 얼굴 형에 맞게 조절하고, 눈매를 좀 더 선명하게 바꿨습니다. 장미꽃을 묘사하여 머리 위의 장식이 풍성해 보이도록 합니다. 파츠로 쪼개주었습니다.

이 경우 자유 변형 Ctrl + T 를 사용해서 변경합니다.
자세한 사용법은 p.66에 서술되어있습니다

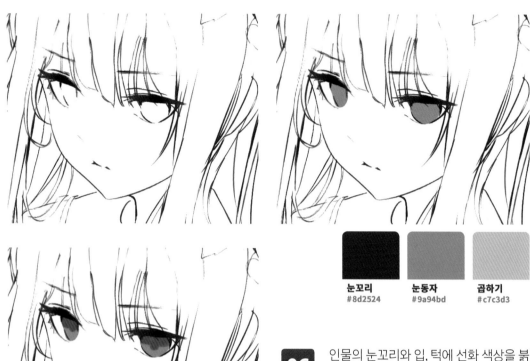

눈꼬리
#8d2524

눈동자
#9a94bd

곱하기
#c7c3d3

06 인물의 눈꼬리와 입, 턱에 선화 색상을 붉게하여 혈색을 살려주었습니다. 얼굴 부분의 선화가 뚜렷하게 구분되는 효과가 있습니다. 눈동자에 밑색을 깔은 뒤 곱하기 레이어를 생성해 더 짙은 톤으로 깊이감을 주었습니다.

선색을 어떻게 바꾸나요?

우선 선색을 붉은 계열로 바꾸는 이유는 밑색과 선색의 자연스러운 혼합을 위해서입니다.
레이어창 상단의 투명 픽셀 잠금 버튼을 클릭하여 진행합니다. 자물쇠가 생성되면 해당 레이어의 영역 안에서만 칠할 수 있게 됩니다.

출처: 네오아카데미 유튜브 – 일러스트의 선 색상을 바꾸는 두 가지 방법!

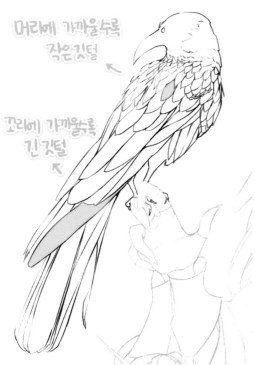

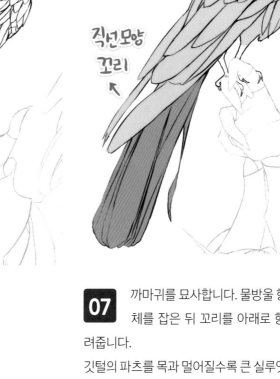

07 까마귀를 묘사합니다. 물방울 형태로 몸체를 잡은 뒤 꼬리를 아래로 향하게 그려줍니다.

깃털의 파츠를 목과 멀어질수록 큰 실루엣으로 그려서 실물의 형태를 담아줍니다.

손가락에 까마귀가 서있다는 느낌을 살리기 위해 발톱으로 잡고있는 모습을 표현해줍니다. 손은 둥근 라인에 맞게 휘감은 모양에도 곡선을 넣어줍니다.

머리에 가까울수록 작은 깃털

꼬리에 가까울수록 긴 깃털

물방울 모양 몸통

직선모양 꼬리

선화에는 무엇이 중요할까?

선화는 각 특징이 있는 요리를 그릇 별로 담아 분리 시켜주는 것과 같습니다.
실루엣이 겹쳐 있을 때 무엇이 위로 향하는지, 외곽선으로 각 파츠를 분리시켜줍니다.
좋은 선화는 머리카락과 의상, 액세서리 등 외곽선이 헷갈리지 않아야합니다.

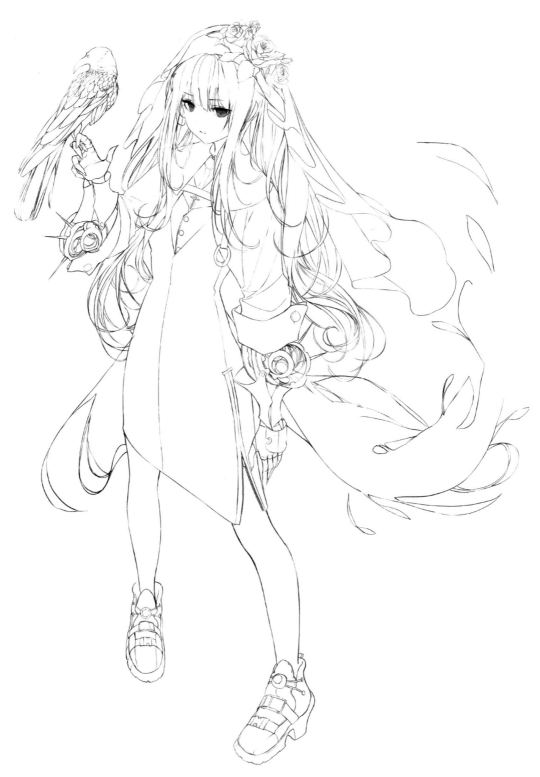

완성된 선화입니다. 파츠별로 영역이 구분되는지 확인하고 밑색 작업을 진행합니다.

 # #3 밑색 및 초벌 묘사

01 밑색 작업은 원하는 색상을 선택한 뒤, 브러시로 칠할 영역의 외곽을 잡아줍니다. 단축키 G 의 페인트 툴로 내부를 채워주면 밑색을 깔끔하게 채울 수 있습니다. 간혹 칠이 덜된 부분이 생기면 단축키 B 를 눌러 브러시로 다시끔 칠해줍니다.

의상(검정)
#29262d

까마귀
#363145

머리색
#544c63

의상(보라)
#5a556b

잎사귀
#5a606c

장미
#a19de7

포인트
#c1b4ab

피부
#d1c8c9

의상(하양)
#e7e5e6

의상색과 차별화를 위해 까마귀는 조금 밝으면서 머리색보다는 짙은 컬러로 깔아주었습니다. 테마 컬러는 검정/보라/하양이지만 중요도에 따라 변화를 조금씩 넣어 각 파츠를 구분시켜줍니다.

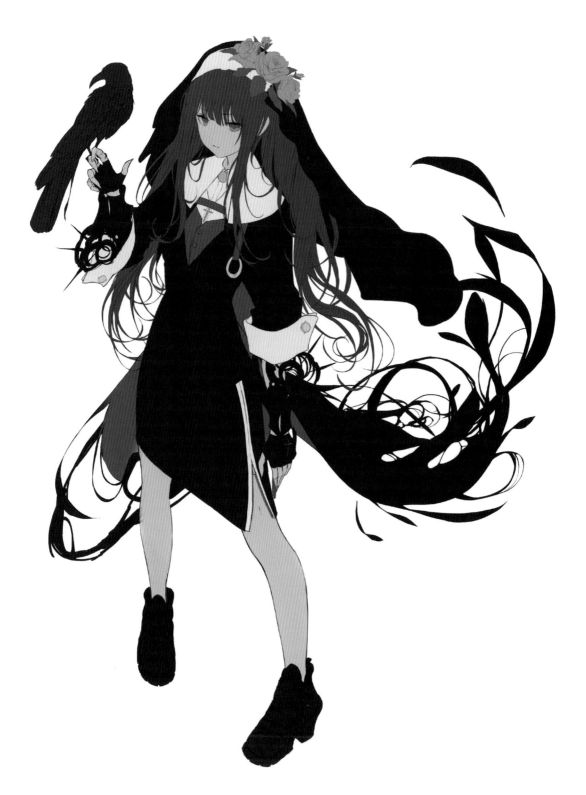

02 밑색 작업이 완성된 모습입니다. 의상과 소품은 어둡고, 인물을 밝게하여 눈에 띄도록 했습니다.

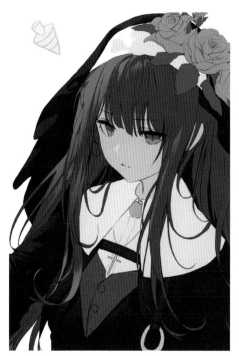

등에 가려져서 여두워진다

03 빛 방향을 설계해줍니다. 베이스가 어둡기 때문에 빛을 먼저 지정하고, 서서히 그림자를 묘사하는 방식을 사용합니다. 작업을 진행하면서 빛을 한 번 더 염두에 두기 위해서입니다.

빛은 물체의 형태에 맞게 실루엣을 갖고 있기 때문에 머리카락에 맞춰 직선형으로 펴지듯 표현해줍니다.
면사포에도 빛이 스미지만 등에 의해 가려지는 면적이 많다는 점을 고려해 일부분만 빛을 넣어줍니다.

머리카락 그림자

빛 어둠

색상 닷지
#776951

04 까마귀와 허리의 빛을 묘사합니다. 팔꿈치로 가려지는 면을 제외한 곳에 빛이 스미고, 머리카락 그림자를 넣어 생동감을 더했습니다. 까마귀는 깃털의 형태에 맞게 빛을 표현해줍니다.

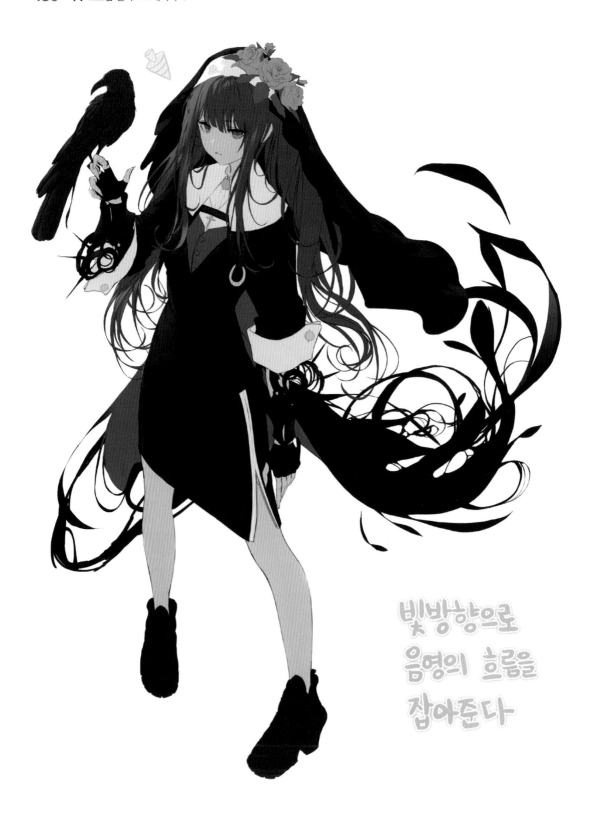

빛방향으로
음영의 흐름을
잡아준다

05 초벌 빛 묘사를 완성한 모습입니다. 빛이 닿아 밝아지는 곳과 그림자가 생기는 곳을 생각하며 진행합니다.

백터 마스크를 활용한다

빛을 칠할 때 인물 밖으로 삐져나가지 않도록 레이어 마스크를 활용합니다. 밑색 영역에 색을 덮어 밀도를 표현하는 무테방식에서는 칠영역을 제한하여 진행하는 것이 유용합니다.

<기본 레이어>

표준 레이어는 영역의 제한 없이 칠이 가능함으로 제한된 영역의 밀도를 올릴 때 번잡해지게 됩니다.

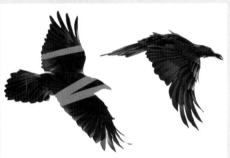

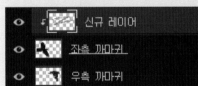

<레이어 클리핑>

상위로 소속된 하단 레이어에만 영향을 줍니다. 단축키는 Alt + Ctrl + G 혹은 Alt 키를 누른채로 클릭하여 사용할 수 있습니다.

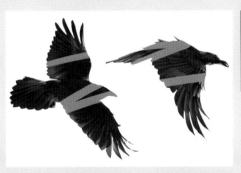

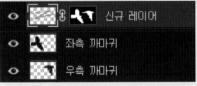

<레이어 마스크>

클리핑의 그룹 버전이라 생각하면 쉽습니다. 다수 레이어의 실루엣에 맞춰 영역 제한을 걸 수 있습니다.

① 칠을 원하는 레이어를 Ctrl 키를 누른채 선택합니다.
② Ctrl + J 이후 Ctrl + E 를 눌러 사본을 만듭니다.
③ 레이어 이미지를 클릭해 영역을 잡아줍니다.
④ 하단의 아이콘을 눌러 마스크를 생성합니다.
⑤ 제한할 레이어로 마스크를 옮겨줍니다.
 - Alt 키를 누르면 마스크가 복사됩니다.

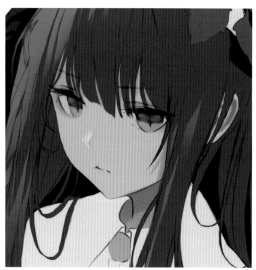

곱하기
#d9c3cc

06 빛 설계 이후, 초벌 음영을 진행합니다. 피부의 그림자를 묘사하기 위해 두 곱하기 레이어를 생성하여 그림자를 2차적으로 넣어주었습니다.

그림자를 무채색 계열로 칠하지 않게 조심해서 진행합니다. 피부의 톤보다 살짝 어두운 핑크색으로 음영을 칠해주었습니다.

레이어의 특징을 이해하자

표준 레이어
영향을 받지않는 표준의 전경색을 칠합니다. 밑색을 깔거나 색을 뚜렷히 나타낼 때 사용합니다.

곱하기 레이어
하단 레이어에 영향을 받는 짙은색을 칠합니다. 전경색의 값만큼 밑색이 짙어지는 효과가 있어 어둠을 표현합니다.

07 손 묘사를 진행합니다. 빛이 들지않는 구간을 분리시켜주고, 어둠이 짙어지는 손 안쪽에 곱하기 레이어로 음영을 한 번 더 덧칠하여 깊이감을 만들어줍니다.

곱하기
#d9c3cc

08 왼손도 묘사를 진행합니다. 손가락 관절에 맞춰 빛이 닿는 곳을 제외하고 어둠이 필요한 손가락의 돌아가는 부근을 어둡게 표현해줍니다.

09 다리에 음영을 넣어줍니다. 뒤로 빠지는 느낌을 살려주어 각 파츠의 거리감을 만들어줍니다. 빛이 적게 닿아 밝음이 빠진다는 느낌으로 짙은 색을 사용합니다

스냅숏 기능을 이용해 전후 차이를 비교하자!

작업 내역 상단에 중간 과정을 저장해둘 수 있습니다. 단계별로 스냅하여 밀도의 변화를 살필 수 있어서 무테 작업 시 점검용으로 좋습니다. 스냅숏은 파일을 다시 열면 초기화 되는 일회성 저장입니다. 레이어를 우클릭하여 개별 삭제가 가능합니다.

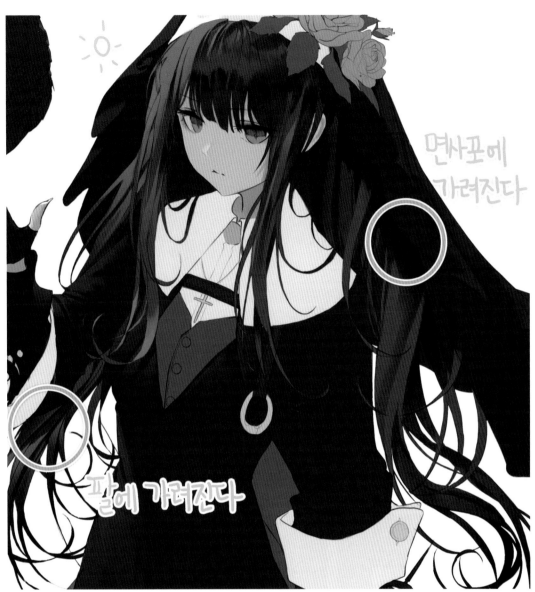

면사포에
가려진다

팔에 가려진다

10 머리카락을 묘사합니다. 곡선이 내려가는 부분에 음영을 넣어 깊이감을 표현해줍니다. 면사포와 팔에 가려지는 부분은 어둠의 면적을 넓게하여 빛과 대비시켜주고, 입체감을 표현합니다.
의상 뒤로 넘어가는 머리카락에 그림자를 넣어 흐름을 자연스럽게 표현해줍니다.

빛
#9c8190

밑색
#544c63

그림자
#1b182b

11 빛이 들어오는 측면을 밝게 표현하고, 앞머리의 곡선이 시작되는 파츠부터 그림자가 더 많이 들어 간 느낌으로 색을 채워줍니다. 다른 과정과 마찬가지로 무채색을 사용하지 않고, 흑색에 가까운 짙은 보라색을 사용해주었습니다. 상단의 장미잎에 가려지는 그림자를 추가해주었습니다.

그림자를 표현할 때 사용하는 브러시 설정

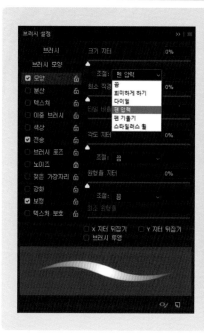

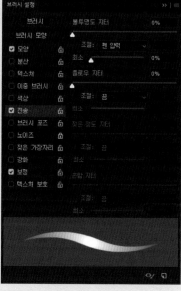

p.37에서 소개한 기본 브러시 옵션을 사용합 니다.

- 모양 : 타블렛의 필압 에 따라 굵기가 변동 하는 옵션입니다. 작 업 전반에서 사용됩 니다.
- 전송 : 타블렛의 필압 에 따라 색의 농도가 변동되는 옵션입니 다. 본 튜토리얼에서 는 전송 옵션을 이용 하여 채색의 디테일 을 진행했습니다.

12 면사포를 묘사합니다. 머리에서 겹쳐 들어가는 부분을 검게하여 그림자 영역을 확실하게 나눠줍니다. 접혀들어가는 부분을 어둡게 표현하여 빛과의 차이점을 만들어줍니다.

흘러내려감

펄럭인다

13 면사포의 휘날리는 실루엣에도 그림자를 넣어줍니다. 직선적인 표현은 중력에 의해 아래로 떨어지는 느낌을 주며, 흩날리는 것 처럼 곡선이 많은 실루엣은 바람에 의한 느낌을 살릴 수 있습니다. 의상과 머리카락은 인체 뼈대와 멀어질수록 환경의 영향을 더 많이 받습니다.

14 의상의 주름을 묘사합니다. 주름 그림자는 관절이 접히는 곳으로 파고들어가는 형태입니다. 팔꿈치가 접혀지면서 빨대 스트로우처럼 안쪽 면이 주름지게 좁혀진다 생각하면 파악하기 쉽습니다.

다리를 어깨 라인 밖으로 뻗은 그림이기 때문에 의상은 좌우로 당겨지게 됩니다. 주름은 신체와 천 사이에서의 공간의 여분에서 생김으로 치마 부분은 주름이 적어지게 됩니다.

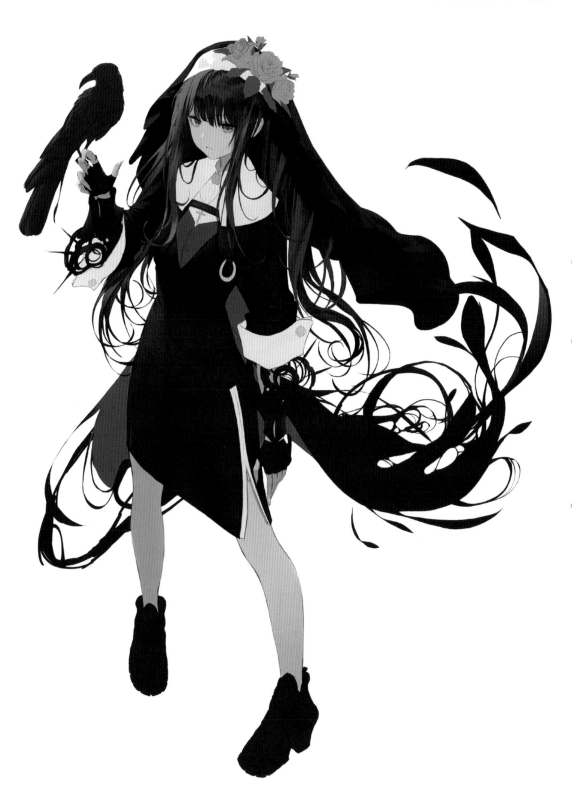

15 인물의 초벌 음영이 진행되었습니다. 빈 공간인 의상을 디테일하게 묘사해줍니다.

16 흩날리는 천의 그림자를 묘사합니다. 천이 펴지는 방향일수록 그림자의 면적이 넓어집니다.

17 손목 장식의 그림자를 묘사합니다. 둥글게 돌아가는 느낌을 살리기 위해 반원 모양으로 그림자를 진행합니다.

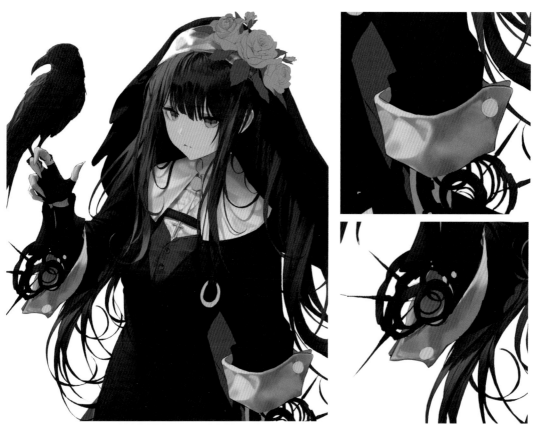

18 흰 셔츠의 그림자를 묘사합니다. 천의 두께감을 고려해 상단에서 접히는 곳을 분리시켜줍니다. 소매에 가려지는 부분을 짙은 그림자로 표현해 주었습니다.

19 머리 장식과 목카라에 음영을 추가합니다. 잎사귀와 머리카락으로 인해 그림자가 생기는 곳을 채워주었습니다.

20 조끼를 묘사합니다. 단추는 천을 당겨 고정함으로 잠겨지는 방향에 맞춰 주름을 그려 넣습니다. 단추에 밀접한 주름은 자잘한 형태가 되고, 멀리 있는 곳일수록 넓은 형태가 됩니다.

21 까마귀를 묘사합니다. 빛이 시작되는 지점의 반대 방향에서 어둠을 잡고 서서히 옅어지게 표현합니다. 배 부근은 등에 의해 가려짐으로 어둡게 나타내주었습니다.

22 신발을 묘사합니다. 신발의 밑색 보다 한 톤 높고 낮은 색으로 골라, 둥글게 말려가는 형태에 맞게 띠를 넣어주었습니다.

23 푸른 한색을 넣어 주변 채도와 맞춰줍니다. 왼쪽다리를 더 짙은 색으로 묘사해서 뒤로 빠지는 느낌을 살려주었습니다. 백터 레이어를 이용해 인물 밖으로 빠져나가지 않게 하여 진행합니다.

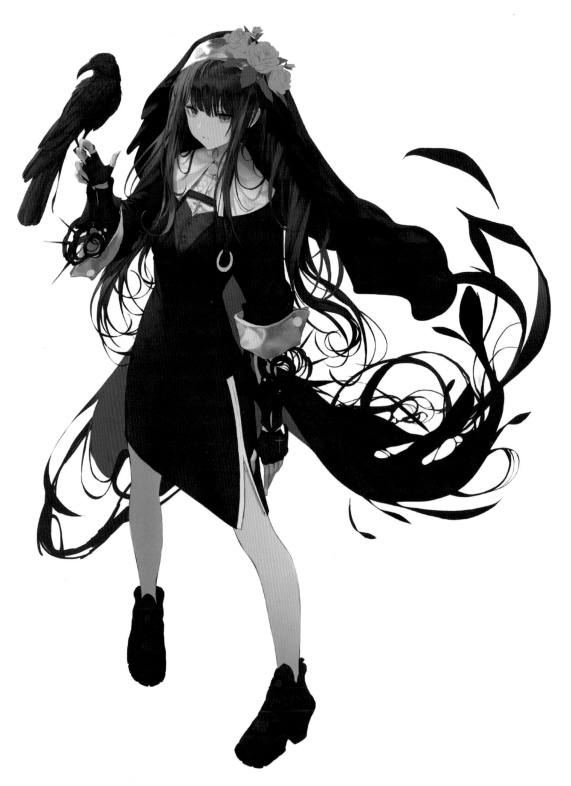

24 기초 음영작업을 마친 상태입니다. 좀 더 깊이 묘사되어야 할 부분을 점검하고 다음 단계로 진행합니다.

25 머리카락에 스며든 광원을 묘사합니다. 굴곡이 가장 높은 부분에 하이라이트를 넣어 그림자와 대조되도록 만들어줍니다.

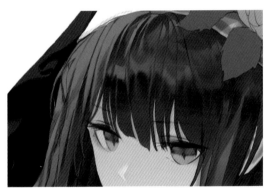 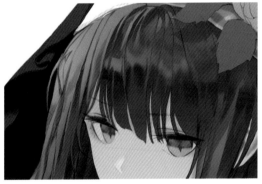

26 얼굴에 투영되는 빛을 추가합니다. 잎사귀 근처는 푸른 빛을 넣어 광원을 혼합하였습니다. 눈꼬리에 쉐이더를 추가하여 깊이감을 만들어주고, 광원을 더 뚜렷하게 만들기 위해서 빛을 더 강하게 설정해주었습니다.

밑색을 섞어준다

빛에의해 색이 변하는 것을 묘사하면 색감을 더욱 풍부하게 표현해낼 수 있습니다

실제 모든 사물은 빛에의해 다양한 색채를 갖고있습니다.
컬러링 작업에서 오브젝트를 단색으로 표현하면 공간의 사실감이 떨어질 수 있으니 색을 혼합해 표현합니다.

27 얼굴 톤을 조절합니다. 근처 청푸른색에 맞춰 유사한 느낌으로 변경해주었습니다. 눈매에 그림자를 추가해 깊이감을 추가했으며, 입술 색을 묘사해줍니다.

손가락도 굴곡에 맞춰 그림자를 추가해주었습니다.

28 다리에 음영을 추가합니다. 테두리를 어둡게 묘사해 입체감을 살려주었습니다. 왼쪽 상단에서 빛
이 내려오기 때문에 우측 하단으로 갈수록 그림자가 길어지는 형태로 묘사해줍니다.
무릎 하단을 어둡게 하여 관절의 느낌을 살려주었고, 치마 지퍼 밑에 그림자를 추가해주었습니다.

빛의 각도에 따른 차이점을 이해한다

<각도별 차이점>

같은 인물과 소재라도 빛에 따라 느낌을 바꿀 수 있습니다. 각도별로 어떤 효과가 있을지 생각하고 설계합니다.

① 정면

가장 표준의 빛 묘사입니다. 주로 배경없이 캐릭터만 그릴 때 사용합니다. 인물의 선명도가 높아 실루엣과 디자인을 명확히 보여주기에 용이하고, 그림자의 영역이 적기 때문에 전체 컬러 밸런스를 잘 파악할 수 있습니다. 인물에게 시선을 주목시키거나, 디자인을 어필할 때 사용합니다.

② 측면

빛의 방향을 쉽게 인식할 수 있어 그림의 몰입감을 높일 수 있습니다. 창문에서 새어나오는 빛처럼 환경에 의해 생성되는 연출을 표현하기에 용이합니다. 인물을 환경에 자연스럽게 스미게하여 그림 전체의 인상을 오래 남기게 합니다.

③ 상단

스포트라이트 효과로 인물을 돋보이게 하는 연출입니다. 시나리오 내에 주인공이라는 느낌을 살려줌으로써 인물을 장엄하게 보이게 하는 효과가 있습니다. 환경을 어둡게 하여 인물의 생기게되는 하이라이트를 더 눈에 띄게하고, 주변의 오브젝트로부터 분리시켜주는 효과가 있습니다.

④ 하단

익숙한 빛의 방향을 반전시켜 현장의 이질감을 느끼게하는 연출입니다. 그림자의 생성 지점이 아래에서 위로 비추어 원래의 인상을 반전시키는 효과가 있습니다. 주로 공포 상황이나, 낯선 인상을 주고 싶을 때 사용합니다.

⑤ 후면

인물의 실루엣을 밝게 처리하고 내용을 어둡게 표현합니다. 배경이 인물보다 밝게 되어 배경으로 분위기를 연출할 수 있고, 실루엣을 통해 신비감을 줄 수 있습니다.

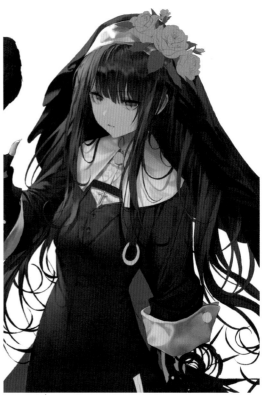

29 2차 빛 묘사를 진행합니다. 전체적으로 스며드는 주변광 임을 의식하면서 넓은 범위로 빛을 깔아 줍니다.

30 인물의 뒤 망토에도 빛을 추가합니다. 어둡고 밝은 톤의 차이로 입체감을 만들 수 있습니다.

31 조끼에도 높아진 빛의 강도에 맞게 광원을 추가적으로 넣어줍니다. 빛에 의해 색이 변화하는 모습을 담아내면서 색감을 풍부하게 만들어 주었습니다.

32 세부 파츠인 가죽끈을 묘사합니다. 재봉선을 그린 뒤에 빛의 혼합을 넣어주고, 머리기락에 의해 가려지는 그림자를 추가적으로 만들어주었습니다. 주변 환경에 따라 그림자가 변화한다는 것을 염두하면서 진행합니다

투명도 조절로 빛을 표현하자!

브러시 옵션 F5 에서 전송을 활성화하면 필압에 따라 투명도를 바꿀 수 있습니다. 이를 응용해 음영에 강약을 담아주면 같은 색상 안에서 여러 농도를 표현해낼 수 있어서 그림에 깊이감이 생기게 됩니다.

33 손가락으로 인해 생기는 그림자가 잘 드러나도록 손바닥에도 빛을 칠해주었습니다.

34 손목 파츠에도 빛을 표현해줍니다. 안으로 파고들수록 어두워지고, 빛이 닿는 시작점에 가까울수록 밝아집니다.

35 둥글게 말리는 형태에 맞추어 빛이 스미는 표현을 해주었습니다.

36 신발의 음영을 묘사합니다. 빛 방향에 맞춰 밝은 면을 칠해주고, 밑면으로 갈수록 어둡게 표현해 줍니다.

37 까마귀의 빛을 더 선명하게 묘사합니다. 어둠과 색을 뚜렷히 구분 시켜서 현장감을 살려줍니다.

38 중요도가 높은 머리와 오브젝트, 그리고 의상의 음영을 마무리한 모습입니다.

#4 소품 및 장신구 묘사

01 얼굴을 세부 묘사합니다. 진행된 주변 환경보다 밝은 채도를 사용해서 시선이 눈동자에 머물도록 유도합니다.

02 눈동자와 입술에 하이라이트를 표현하여 투명하게 반사되는 느낌을 살려줍니다.

03 단추의 세부 묘사를 진행합니다. 하이라이트의 밑부터 음영을 넣어주면 입체감을 살릴 수 있습니다.

04 머리 장식을 묘사합니다. 장미꽃의 형태를 고려하면서 음영을 넣어줍니다.
장미꽃의 음영처리 방법은 하단의 영상에 담겨져있습니다.

출처: 네오아카데미 유튜브 – 멜로초쌤의 장미 그리기 튜토리얼!

05 망토 안쪽의 음영을 추가합니다. 중력의 방향에 맞게 아래로 향하는 주름을 넣어 자연스러운 흐름을 유도합니다.

#
4

설 튜토리얼

한색 추가
#ab99c7

광원 추가
#504e37

06 소프트 라이트 ⌄ 레이어를 이용해 한색을 깔아 원경이 돋보이도록 수정합니다. 밝은 채도의 색상을 이용하면 공기의 원근감을 살려줄 수 있습니다.

07 색상 닷지 ⌄ 레이어를 이용해 금빛의 광원을 추가 해줍니다. 빛을 선명하게 하여 그림을 더 화사하게 표현 할 수 있습니다.

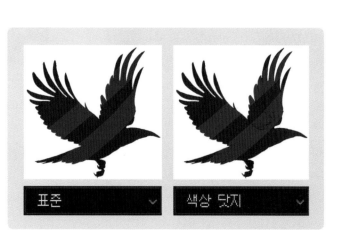

표준 ⌄ 색상 닷지 ⌄

원하는 채도로 조절하자

<보정 기능>

여러 색을 섞다보면 어울리지않는 색이 생기기 마련입니다. 포토샵의 보정기능을 이용하여 전체적인 분위기에 맞게 톤을 조절할 수 있습니다. 레이어창 하단의 아이콘을 클릭하여 원하는 형태의 보정툴을 활성화할 수 있습니다.

주로 사용되는 것은 명도/대비와 레벨, 곡선, 그리고 포토 필터가 있습니다. 본 튜토리얼에서는 섬세한 색채조절을 위해 포토필터를 사용했습니다.

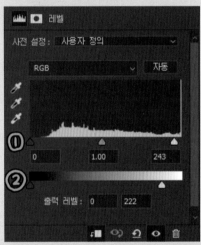

<레벨>

이미지의 콘트라스트를 조절할 수 있습니다.

색채를 흐릿하게 표현하거나 선명하게 구분 시킬 때 사용합니다.

① 화살표를 좌측으로 옮길수록 명암비가 강해집니다.

② 이미지의 명도를 조절합니다. 우측으로 갈수록 밝아집니다.

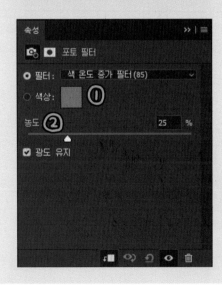

<포토 필터>

명도를 유지하며 색채를 변화시킬 수 있습니다.

① 필터링으로 덮어씌울 색상을 결정합니다.

② 필터의 색상에 영향받는 정도를 조절할 수 있습니다.

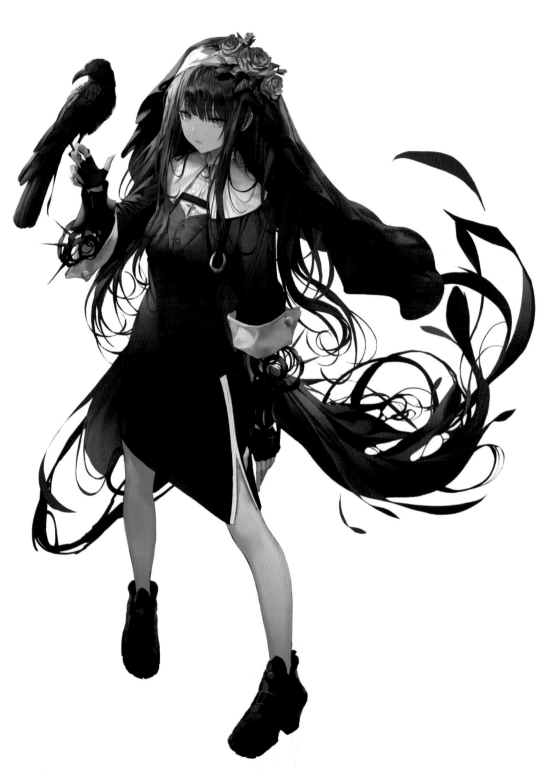

08 채색이 완료된 모습입니다. 추가해야할 요소를 점검하고 마무리를 합니다.

#5 마무리 단계

밀도 표현이 마무리 되었을 때, 포인트를 어떻게 부여해 시선을 살릴지 살핍니다.

전체적으로 어두운 톤을 사용했음으로 빛으로 포인트를 주고싶었습니다.

그리고 시선 배치에 빈 공간이 있어 집중이 깨지는 곳이 있나 점검해봅니다.

01 **가장 밝은 하이라이트를 넣는다.**

색상 닷지 레이어로 흰색을 깔아 그림의 외곽선이 되는 빛 부분을 더욱 선명하게 표현해주었습니다. 하이라이트는 무채색 계열을 섞으면 탁해보일 수 있기 때문에 광원에 맞는 유사 흰색을 사용하는 것이 좋습니다.

02 **실루엣을 채워준다.**

왼쪽 다리의 후면이 비어있어 심심한 느낌을 준다고 생각하여 추가적으로 라인을 그려주고, 깃털을 추가하여 설정을 면밀하게 표현했습니다. 디자인과 내용을 어떻게 더 잘 드러낼 수 있을까? 주변 소재를 고민하는 과정 또한 중요합니다.

03 **그림의 오류를 점검한다.**

원근에 맞게 다리 실루엣을 좀더 얇고 직선적이게 바꾸었습니다. 인물의 체격이 느껴지는 신체부분에서 어떤 표현을 넣을지에 따라 느낌이 달라지기도 합니다. 어색하다고 느끼는 실루엣을 바꿔주어 표현하고자 했던 느낌에 가깝게 수정합니다.

이게 내가 정말 표현하고자 했던 소재를 나타내는걸까?

여기서 더 좋은 표현법은 어떤 게 있을까 고찰할 필요가 있습니다.

특히 나타내고자했던 인상이 컬러에서 느껴지는지를 살펴봅니다.

04 최종 완성된 모습입니다.

ILLUST MAKER

NEOACADEMY ILLUST TUTORIAL BOOK SERIES

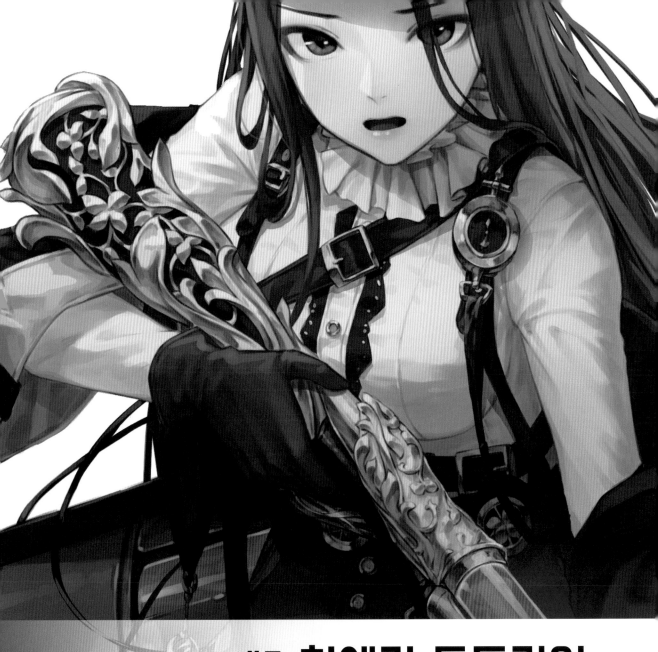

#5 히에라 튜토리얼

소품의 밀도를 통해 인물에 담긴 이야기를 표현해내는 것이 특징입니다.
인물 외적인 방법으로 묘사력을 올리는 고증과 방법에대해 자세히 다뤘습니다.

#1 인물의 정보에 대한 설계

표현하고 싶은 장르를 먼저 정하고 이미지를 구상합니다. 인물이 숨쉬는 공간을 먼저 머릿속에서 그린 뒤, 세계 속에 녹아 있을 키워드를 추려보고, 그에 맞는 아이템들을 상상해봅니다. 기본적인 소재에 어떤 상상력을 덧붙여 그림으로 표현해낼지 단계적으로 발상하며, 오브젝트로 세계관을 드러낼 수 있는 방법에 대해 고안해봅니다.

> 그리고 싶은 내용은 마법과 스팀펑크가 결합된 판타지 세계에요!
> 기계 도시에 마법의 힘을 간직한 물건을 갖고 살아가는 인물을 표현하고싶어요. 스팀펑크라는 장르가 19세기와 SF를 결합한 특성이 있으니 의상을 영국 신사풍의 모자와 멜빵으로 입히면 자연스럽지 않을까 생각이 드네요!
> 판타지스럽고 신비한 느낌을 담고 싶으니 오브젝트의 실루엣이 화려한게 좋겠어요. 너무 정적이지 않기 위해 인물이 상황 속으로 진입하는 느낌으로 표현하고싶네요.

세계관을 떠올리면서 얻은 키워드를 중심으로 시안을 구체화 시켜갑니다.

- **인물?** 마법의 힘이 담긴 무기를 든 소녀가 목적을 향해 전진하고 있다.
- **의상?** 영국 신사풍의 탑 햇과 멜빵, 그리고 섬세한 장식 파츠로 19세기의 느낌을 살려준다.
- **환경?** 마법 에너지가 격동하고 있는 공간이며, 무기를 통해 사건을 해결해야 하는 상황이다.
- **특징?** 결의에 찬듯한 동세와 비범함이 엿보이는 무기로 전후 상황을 표현해낸다.

출처: http://bitly.kr/PuDQj7

담고자 하는 세계의 소품 자료를 찾아보며 감성을 축적해봅니다. 그리게 된다면 어떤 표현을 유의하고 강조해야 할지 자료를 살피며 정리해봅니다. 사전에 자료를 연습해보는 경험을 쌓으면 그림의 표현력이 높아지게 됩니다.

모은 자료를 기반으로 공간에 대해 상상하는 습관을 들이면, 현장을 표현할 때 어떤 요소를 고려할지 쉽게 추려낼 수 있습니다.

6	2	1		4	5
의상 포인트	의상 서브색	의상 메인색	피부	장식 메인색	장식 서브색

그림에 진행될 컬러를 생각해봅니다. 이미지 같은 배열을 **톤 인 톤(Tone in Tone) 배색**이라고 합니다. 톤과 명도의 느낌을 인접한 계열로 유지하여 온화한 이미지를 전달하는 방법입니다. 한색 계열의 의상과 난색 계열의 장식을 섞는 느낌으로 점차 검정에서 하얗게 밝아지는 것을 목표로 설계합니다.

기계화된 도시라는 점을 생각해서 너무 화려한 컬러를 사용하기보다, 단조로운 색상을 베이스로 깔아 차분하고 온건한 느낌을 주려고 합니다. 그에 비해 무기에는 눈에 띄는 색을 넣어 상황의 반전이라는 극적인 느낌을 담기로 합니다.

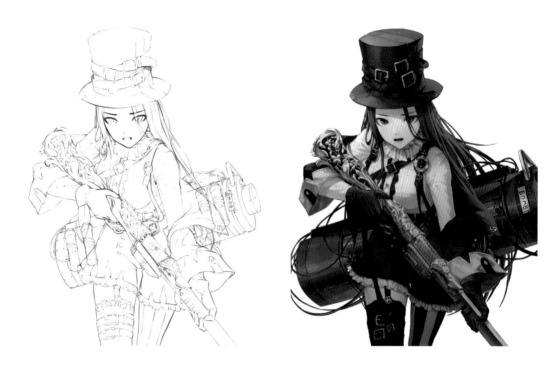

표현하고 싶은 상황을 먼저 머릿속에서 그려봅니다. 세계관 속 주인공이 무기를 들고서 앞을 향해 전진한다는 내용을 담으며, 그 속에서 긴장감과 희망이 느껴지도록 표현하고자 합니다. 총을 인물보다 앞으로 배치하여 가장 중요도가 높다는 것을 담아줍니다. 추가로 서포트 장비로 동력 장치를 등에 추가해보자는 발상을 했습니다.

포인트가 되는 부분은 '마법의 힘'이 느껴지는 에너지원으로 장비 안에서 밝은 빛을 뿜어내면서 위력 있게 보이면 좋겠다는 구상을 합니다. 포인트가 눈에 띄기 위해 전반적인 컬러를 차분하게 작업하는 것이 좋겠다 미리 설계를 잡고 작업에 필요한 세부영역을 추려봅니다.

이처럼 공간에서 벌어지는 상황을 떠올리며 인물을 설계하면 세계관 속 디테일을 좀 더 부각 시킬 수 있습니다.

첫째로 상상하는 배경과 세계관을 구체화 해보고,

둘째로 그 속을 살아가는 인물의 특성에 대해 생각해봅니다.

마지막으로 세계관과 인물을 연결시켜줄 아이템에 대해 구상해봅니다.

#2 러프 및 스케치

01 발상했던 이미지를 기반으로 인물의 동작을 잡아 줍니다. 앞으로 나아간다는 느낌을 담기 위해 카메라 방향으로 상체를 숙이고 전진하는 느낌을 살려주었습니다. 총의 실루엣을 잡고 그에 맞춘 손동작을 그려준 뒤, 의상과 머릿결을 넣어 러프를 구체화 시켜갑니다.

스팀펑크의 느낌을 살리기 위해 모자에 장식을 넣도록 합니다. 설정의 마법 에너지원을 표현하기 위해 등에 아이템을 매고 있는 모습으로 그려주었습니다.

02 실루엣이 단순한 것 같아 자켓을 추가적으로 넣어 캔버스에 빈 공간이 생기지 않도록 채워주었습니다. 러프는 자신의 발상이 어떻게 그림으로 표현될지 미리 설계를 해보는 과정임으로 수정을 반복해가며 원하는 형태를 잡아 가봅니다.

03 완성한 러프의 불투명도를 30%로 낮춘 뒤에 표준레이어 〔표준 ▾〕 레이어를 생성해 선화
를 진행합니다. 러프에서 드러나는 내용보다 얇은 선으로 정리해주면 보다 깔끔하게 전달이 가능
해집니다.

그룹화로 레이어를 정리하자!

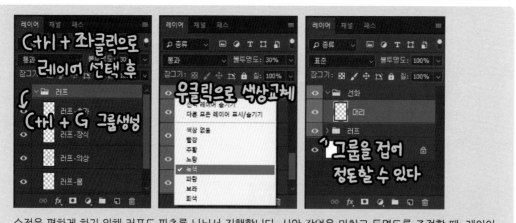

수정을 편하게 하기 위해 러프도 파츠를 나눠서 진행합니다. 시안 작업을 마치고 투명도를 조절할 때, 레이어
를 클릭한 뒤 Ctrl+G 를 눌러 그룹으로 묶어주면 불투명도를 일괄로 수정할 수 있습니다. 또한 진행 단계별
로 그룹의 테마 컬러를 바꿔놓을 수 있어, 레이어별 소속 그룹을 확인하기 쉽다는 장점이 있습니다. 레이어가
많이 들어가는 작업은 이처럼 그룹화 기능을 적극 활용해 작업 내용을 분간 지어두면 원하는 내용을 찾기가 수
월해집니다.

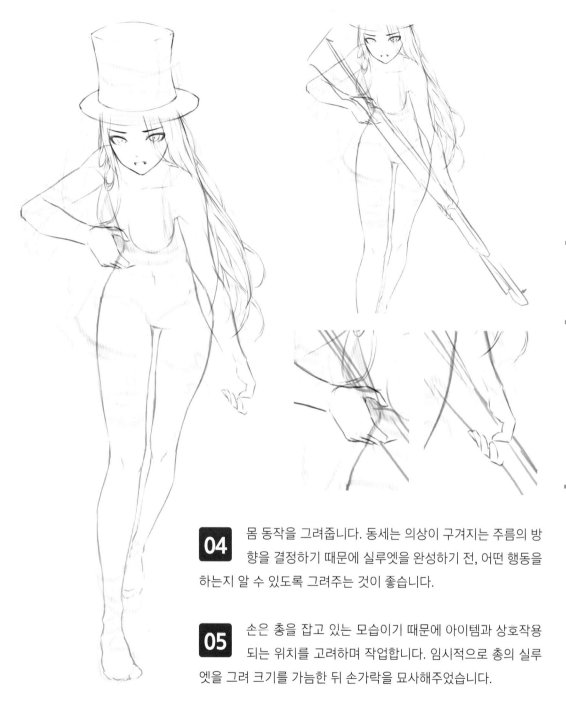

5

히에라 튜토리얼

04 몸 동작을 그려줍니다. 동세는 의상이 구겨지는 주름의 방향을 결정하기 때문에 실루엣을 완성하기 전, 어떤 행동을 하는지 알 수 있도록 그려주는 것이 좋습니다.

05 손은 총을 잡고 있는 모습이기 때문에 아이템과 상호작용 되는 위치를 고려하며 작업합니다. 임시적으로 총의 실루엣을 그려 크기를 가늠한 뒤 손가락을 묘사해주었습니다.

안정적인 자세를 고려하자.

인물이 공간 안에 서있을 때 균형이 너무 한쪽으로 치우지지 않게 표현하는 것이 중요합니다. 서있는 발 위치와 어깨의 축이 서로 크게 벗어나 있으면 안정감을 깨는 그림이 됩니다. 동작이 큰 행동을 하는 상황이 아니라면 무게 중심이 뒤틀리는 표현은 부자연스럽게 느껴질 수 있습니다.

06 의상 묘사를 해줍니다. 어떤 형태로 이루어져 있는지 알 수 있게 멜빵에 버클을 달아주고, 인물이 허리를 숙임으로써 흘러내리는 끈의 모습을 표현해줍니다. 연결된 바지에 프릴을 추가해 섬세한 느낌을 담아주었습니다.

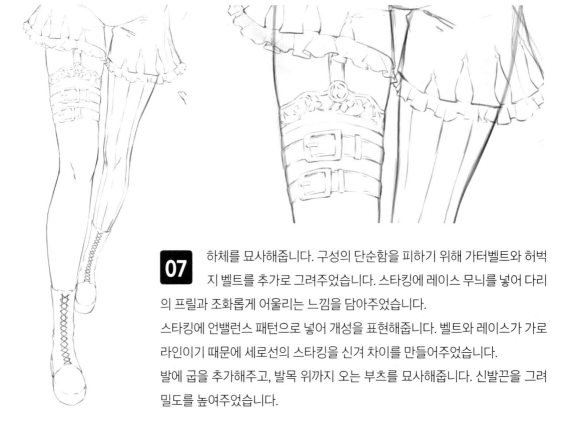

07 하체를 묘사해줍니다. 구성의 단순함을 피하기 위해 가터벨트와 허벅지 벨트를 추가로 그려주었습니다. 스타킹에 레이스 무늬를 넣어 다리의 프릴과 조화롭게 어울리는 느낌을 담아주었습니다.

스타킹에 언밸런스 패턴으로 넣어 개성을 표현해줍니다. 벨트와 레이스가 가로라인이기 때문에 세로선의 스타킹을 신겨 차이를 만들어주었습니다.

발에 굽을 추가해주고, 발목 위까지 오는 부츠를 묘사해줍니다. 신발끈을 그려 밀도를 높여주었습니다.

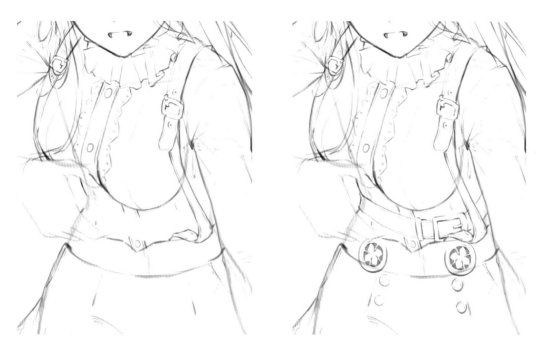

08 목의 프릴과 허리에 벨트를 추가해줍니다. 섬세한 파츠들로 구성을 채우면 그림 전체의 밀도를 높일 수 있습니다. 바지에 단추 장식을 추가하고, 허리에 금속 장식을 넣어주었습니다. 벨트가 직선적인 느낌이기 때문에 장식은 둥근 느낌을 담아 차이를 만들어 주었습니다.

09 총의 실루엣을 구체화 시켜줍니다. 쥐고 있는 손 위치에 맞게 러프하게 형태를 그려보고 투명도를 낮춰 선화 작업을 진행합니다. 자켓의 선화를 진행합니다. 아래로 흘러내려가는 느낌을 담아주어 몸에 걸쳐져 있다는 인상을 표현해줍니다.

10 총을 세부묘사 해줍니다. 확대 🔍 와 회전 🔄 을 반복하며 그리기 편한 각도에서 섬세하게 작업해 줍니다.

총의 몸체가 직선형이기 때문에 무늬를 둥글게 말려가는 느낌으로 표현해 시각적 차이를 주었습니다.

총의 중앙에 수정과 에너지원을 그려 넣어, 판타지한 세계관임을 표현해주었습니다.

총구 부분은 전투적인 느낌을 살리기 위해 장식을 최소화하였습니다. 스타킹에 묘사했던 레이스처럼 섬세한 무늬를 그려 넣어 인물의 스타일을 통일 시켜주었습니다.

11 등에 장식을 세부 묘사해줍니다. 총에 사용되는 에너지원을 매고 있다는 설정이기 때문에 총 다음으로 눈에 띄게 큰 실루엣으로 잡아줍니다. 물체를 고정해야 하기 때문에 매고 있는 밸트를 추가로 묘사해주었습니다. 물체가 들어갈 규격을 임시선으로 잡고 작업하면 보다 쉽게 묘사할 수 있습니다.

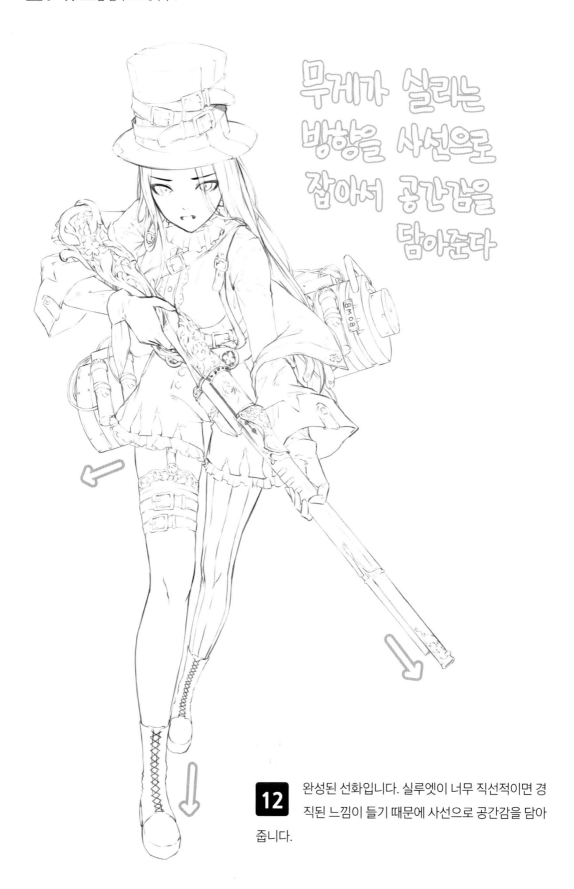

무게가 실리는
방향을 사선으로
잡아서 공간감을
담아준다

12 완성된 선화입니다. 실루엣이 너무 직선적이면 경
직된 느낌이 들기 때문에 사선으로 공간감을 담아
줍니다.

M #3 밑색

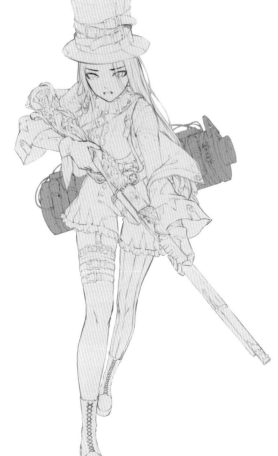

01 요술봉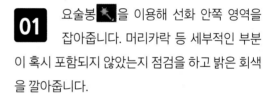을 이용해 선화 안쪽 영역을 잡아줍니다. 머리카락 등 세부적인 부분이 혹시 포함되지 않았는지 점검을 하고 밝은 회색을 깔아줍니다.

원경에 있는 장치는 색을 진하게 해서 쉽게 구분되도록 하였습니다.

회색을 까는 이유는 색이 칠이 된 영역을 쉽게 파악하기 위해서입니다.

02 영역을 잡아주는 색이 어둡거나 채도가 포함되어 있으면 밑색이 잘 구분되지 않기 때문에 꼭 밝은 회색톤으로 깔아줍니다

자동 선택 툴(요술봉)을 이용해 밑색이 삐져나가지 않게 한다!

밑색 작업을 할 때 배경으로 선이 튀지 않도록 칠 영역을 제한하는 것이 좋습니다. 자동 선택 툴 기능을 응용해 선화 안쪽 면에서만 작업이 가능하도록 영역을 나누면 밑색 작업이 수월해집니다.

영역 제한을 하지 않았을 경우

제한된 영역에서만 칠할 경우

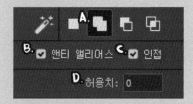

1. 먼저 자동 선택 툴 옵션을 맞춰줍니다.

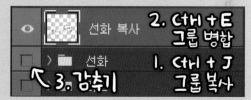

2. 선화 외곽선이 필요함으로 내용을 병합해줍니다.

A. 다중 선택 : 요술봉으로 여러 영역을 선택할 수 있게 해줍니다.

B. 앤티 앨리어스 : 경계선을 부드럽게 잡아 계단 현상을 줄여줍니다.

C. 인접 : 유사색을 선택 영역에 포함합니다.

D. 허용치 : 선택되는 허용폭을 조절할 수 있습니다.

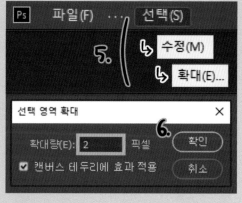

3. 칠이 필요 없는 배경 부분을 요술봉으로 클릭해줍니다.

손가락 사이 등, 선택이 되지 않은 배경을 꼼꼼히 채워줍니다.

4. 포토샵 상단 패널에서 [선택-수정-확대]를 클릭해줍니다.

확대량 2픽셀을 넣어 경계선의 오차를 줄여줍니다.

5. [Ctrl+Shift+I]를 눌러 선택 영역을 반전시켜줍니다.

[캔버스 우클릭-반전 선택]으로도 대체가 가능합니다.

6. 선화 안의 영역이 잡히게 되었습니다.

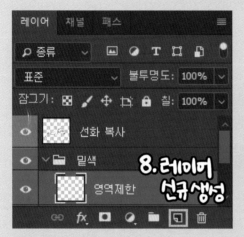

7. 밑색을 작업할 레이어를 생성해줍니다.

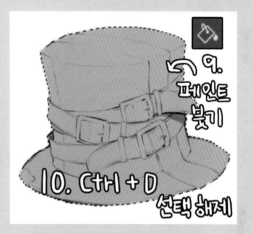

8. 페인트 툴로 선택 영역 안을 채워줍니다.

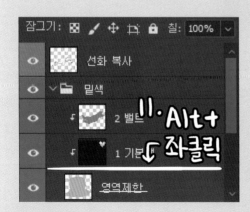

9. 레이어를 클리핑해 밑색을 깔아줍니다.

10. 큰 파츠에서 작은쪽으로 밑색을 채워갑니다

머리색

얼굴

영역제한

벨트	머리카락	피부
#554752	#665a6d	#fff4eb

03 표준레이어를 클리핑해 밑색을 깔아줍니다. 레이어 순서로 하위 내용을 감출 수 있기 때문에 상위로 갈수록 작은 파츠의 영역을 칠해줍니다. 하단 레이어일수록 넓은 면적을 포함하는 것이 좋습니다.

04 브러시로 칠하며 파츠를 나누기 힘든 부분은 올가미 툴을 이용해 영역을 잡고 페인트 툴로 채우며 진행합니다.

총이 인물보다 앞에 있는 오브젝트임으로 영역을 잡아 상위 레이어로 배치해주었습니다.

05 이처럼 인물과 구분해둬야 할 소품이 있다면 우선 톤을 나눠주는 것이 좋습니다.

예를 들자면 모자의 베이스 컬러는 브러시로 깔고, 섬세한 추출이 필요한 내부 밸트 모양은 올가미로 형태를 잡아 정확하게 채워주는 방식입니다.

벨트 레이어를 상위로 둬야 칠한 영역이 모자 색에 가려지지 않습니다.

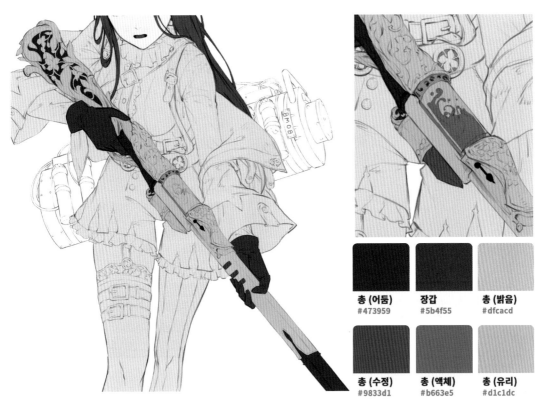

총 (어둠) #473959	장갑 #5b4f55	총 (밝음) #dfcacd
총 (수정) #9833d1	총 (액체) #b663e5	총 (유리) #d1c1dc

06 전경에 있는 총 파츠부터 밑색을 작업합니다. 먼저 몸체의 색을 베이지로 잡아주고, 무거운 느낌을 주는 보라색으로 무늬결을 채워 입체감을 부각시켰습니다. 밑색은 면적이 넓은 순서부터 차례로 진행합니다. 총의 임팩트가 흐려지지 않기 위해 포인트 부분을 밝은 보라색으로 채워주었습니다.

겉옷 #3c3343	소매 #b6a1b1

07 겉옷의 밑색을 작업합니다. 머리카락 색상보다 진한 톤을 사용하여 파츠를 분리시켜주었고, 접혀 있는 소매를 밝은 톤으로 배치해 대조되는 느낌을 살려주었습니다.

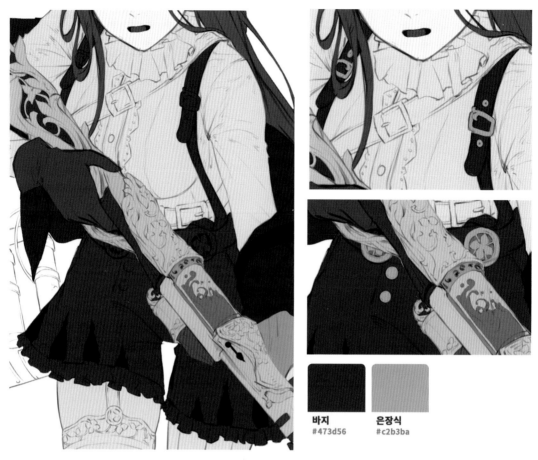

바지
#473d56

은장식
#c2b3ba

08 맬빵과 바지 밑색을 채워줍니다. 짙은 색으로 깔려 밝은 총신이 더 부각되도록 하고, 은색의 장식을 넣어 세련된 느낌을 살려주었습니다.

포인트 컬러는 어떻게 구분하나요?

주변색에 비해 눈에 띄는 색을 섞어 넣는 타이밍은 소재가 나타내는 정보나 감성이 강조되어야 할 순간입니다. 모자의 경우 주제의 보조 소품으로 튀는 색상보다 자연스럽게 어울리는 톤을 넣어 주었습니다. 총의 마법 에너지 부분은 주제와 가깝기 때문에 밝은 톤을 넣어 눈에 띄도록 하였습니다. 어떤 요소를 강조하냐에 따라서 그림이 말하는 메시지가 다르게 전달 될 수 있으니, 포인트가 될 지점을 미리 설계하고 작업하는 것이 좋습니다.

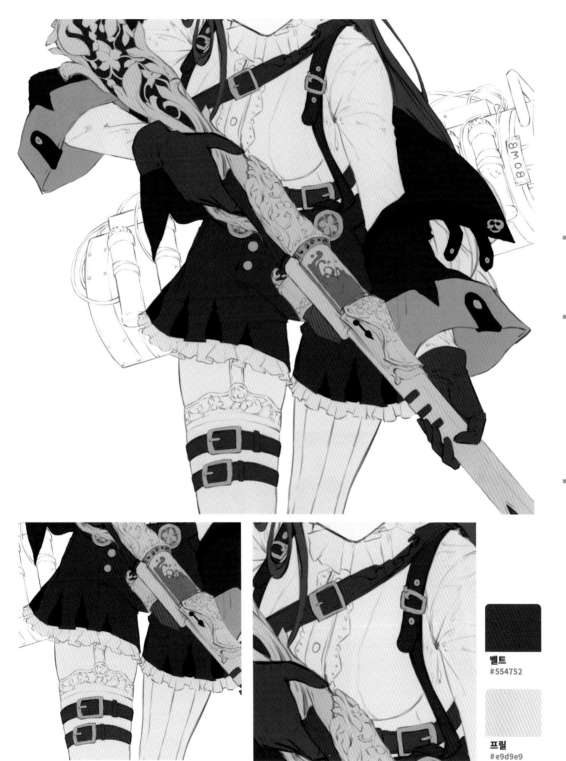

벨트
#554752

프릴
#e9d9e9

09 상의와 허벅지에 감긴 벨트를 칠해줍니다. 전체적으로 어두운 색이 많아 프릴은 밝은 색을 넣어 가시성이 좋도록 하였습니다. 상의의 벨트는 너무 튀지 않게 장갑과 비슷한 짙은 갈색을 사용했습니다.

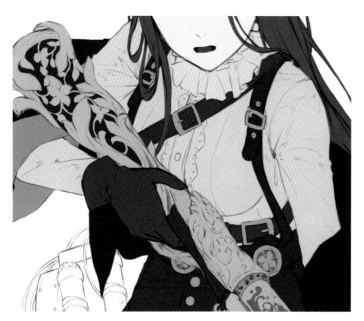

10 와이셔츠를 칠해줍니다. 밝은 톤을 넣어 주변의 어두운 색감과 대비시켜 줍니다. 근처에 있는 얼굴까지 한 번에 시선을 모으게 하는 효과가 있습니다. 셔츠의 레이스를 대조되게 칠해 의상의 디테일을 살려줍니다.

셔츠레이스
#453d5a

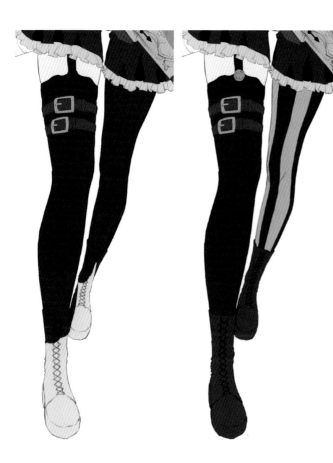

스타킹
#3a344a

신발
#4e4252

스타킹무늬
#cdbed0

11 허벅지의 피부색을 채워주고, 선으로 그려둔 줄무늬에 맞춰 스타킹을 칠해줍니다.

상의 묘사처럼 어두움과 밝은 느낌을 교차시켜 배색해 단순함을 피했습니다. 레이스를 추가하고 색이 튀지 않도록 검은 색으로 칠해주었습니다. 중앙에 금속 장식을 넣어 소재의 존재감을 부각 시켜주었습니다.

벨트와 장갑 등의 색에 맞춰 짙은색으로 칠해주어 통일감을 만들어주었습니다.

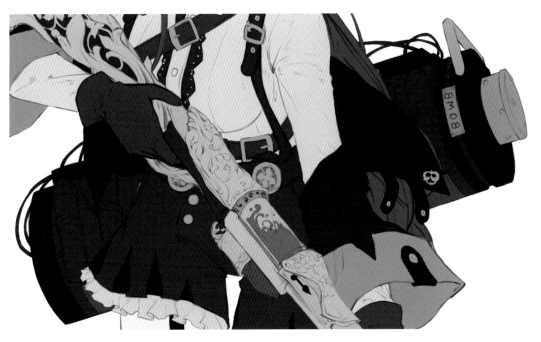

12 뒤에 매고 있던 액세서리의 밑색을 칠해줍니다. 기본색은 무채색에 가까운 회색을 깔았고, 묵직하다는 느낌을 표현하고 싶어 보조색을 짙게 잡아주었습니다. 손잡이를 비롯해 뚜껑 등의 상호작용이 가능한 부분을 짙은 은색으로 칠해 금속의 느낌을 살려주었습니다.

액체(초록)
#748f2e

액체(파랑)
#2e4289

액체(자주)
#8c3294

위험표시
#962543

13 전선을 가장 짙은색을 넣어 포인트로 잡아주었고, 병 안의 액체 색상을 모두 다르게 넣어 고유 효과를 간직한 것처럼 표현해주었습니다. 손잡이 근처 부분에 붉은 포인트를 넣어 위험한 에너지를 축적한 느낌을 살려주었습니다.

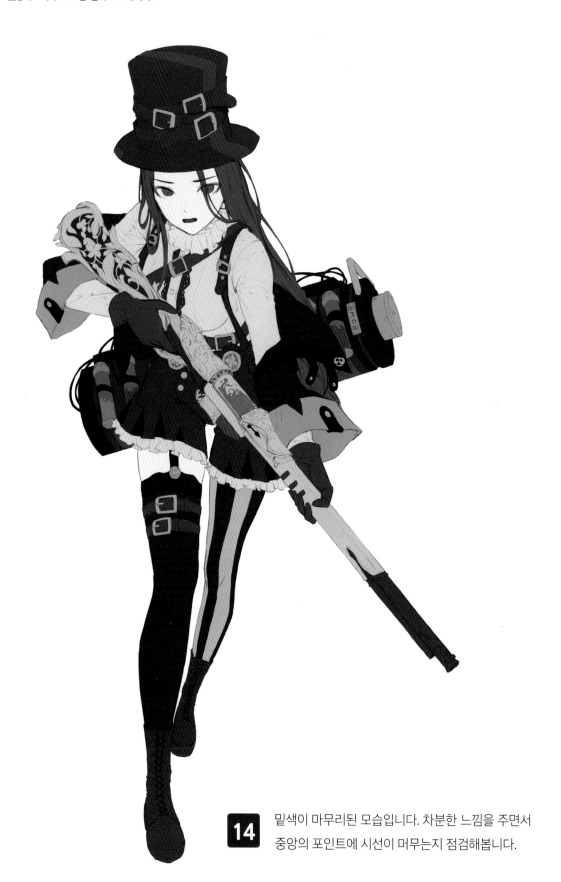

14 밑색이 마무리된 모습입니다. 차분한 느낌을 주면서
중앙의 포인트에 시선이 머무는지 점검해봅니다.

#4 세부 묘사 및 음영 묘사

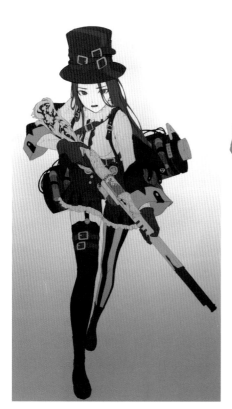

01 빛의 방향에 맞춰 멀어질수록 어두워지는 표현을 추가해줍니다. 밑색 레이어를 병합한 뒤, 곱하기 레이어로 그라데이션을 넣어 자연스러운 밑색 혼합을 해주었습니다. 작업한 밑색 레이어에 클리핑 해주어 영역을 인물 색상 안으로 제한 시켰습니다.

02 오버레이 옵션을 통해, 어두워지는 영역을 한색으로 빠지게끔 색상을 자연스럽게 바꾸어 줍니다. 터치를 좀 더 섬세하게 넣어줘야 할 때는 에어브러쉬를 사용하도록 합니다.

03 밑색에 색을 살짝 혼합하면 채도에 차이가 생기기 때문에 공간이 분리된 느낌을 줄 수 있습니다. 후경이 인물의 정면과 분간이 될 수 있게 푸른색을 섞어 주었습니다.

04 스크린 레이어를 이용해 다리 사이의 거리감을 표현해줍니다. 그라데이션으로 생긴 채도의 무게감을 조금 덜어내고, 시선처리를 정리해 주는 효과가 있습니다.

05 기본 밑색을 혼합했다면 다음으로 빛 방향에 맞춰 초벌 음영을 진행합니다. 1차적으로 그림자가 생길 영역을 잡아주고 진행하면 실수를 줄일 수 있어서 좋습니다. 곱하기 레이어를 생성해 크게 두드러지는 넓은 영역의 음영을 모자의 둥근 형태와 머리카락의 직선 형태에 맞춰 넣어 주었습니다.

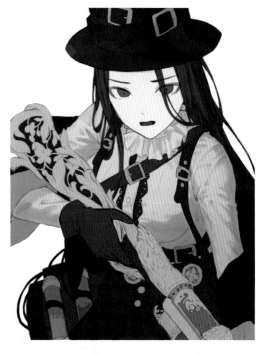

06 주름은 관절이 움직이는 부분으로 모여드는 특성이 있습니다. 근육이 움직여서 천이 당겨졌다가 이완되면서 생기는 여분이 주름을 만들기 때문입니다. 그 점을 염두해서 상의에 들어갈 주름의 방향을 잡고서 음영을 진행합니다.

07 소매와 장갑의 주름을 추가 묘사해줍니다. 빛이 닿는 부분은 밝게 표현해서 그림자의 영역과 구분되도록 하고, 전체적인 그림자 색에 맞게 한색으로 잡아주었습니다. 장갑은 손목 부분이 접히기 때문에 주름을 섬세하게 표현해주었습니다.

08 왼쪽의 자켓과 소매도 음영을 묘사해줍니다. 안으로 깊이 들어가 있고, 뒤에 있기 때문에 음영을 좀 더 깊게 표현해주었습니다. 밝을수록 앞으로 튀어나와있는 느낌을 주기 때문에 소매 쪽으로 갈수록 그림자의 양을 줄여 빛이 닿는 면적이 많다는 느낌을 살려주었습니다.
소매 안쪽은 가려지기 때문에 진하게 칠해주었습니다.
관절 형태에 맞춰 장갑에 주름 묘사를 넣어주었습니다.

09 바지에 생기는 음영을 넣어줍니다. 원통형의 다리를 감싼 형태이기 때문에 빛이 받는 부분과 어둠이 생기는 부분을 구분시켜줍니다. 왼쪽 다리에 좀 더 짙은 색을 깔아 떨어져 있는 느낌을 강조하였습니다.

10 허벅지와 다리의 곡선에 맞춰 음영을 넣어줍니다. 빛이 오는 방향은 남겨두어 그림자와 음영대비가 되도록 합니다.

11 벨트와 멜빵의 음영을 넣어줍니다. 가장 세부적인 부분이라 주변 어둠에 비해 튀지 않도록 신경 써 작업합니다.

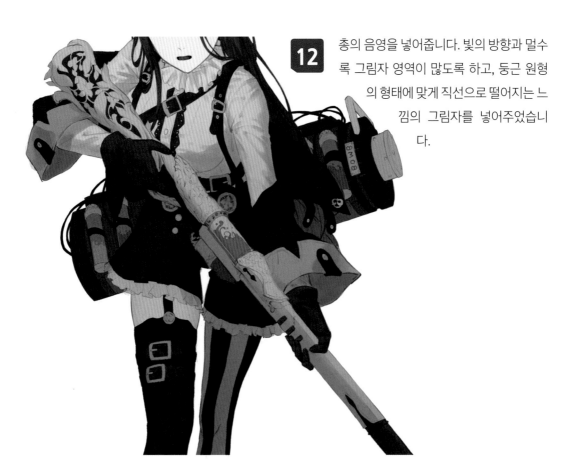

12 총의 음영을 넣어줍니다. 빛의 방향과 멀수록 그림자 영역이 많도록 하고, 둥근 원형의 형태에 맞게 직선으로 떨어지는 느낌의 그림자를 넣어주었습니다.

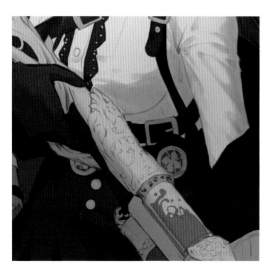 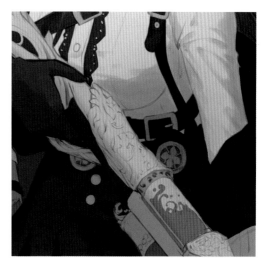

13 가슴 밑 부분에 한색 음영을 추가해 오브젝트와 인물 간의 거리감을 표현해주었습니다. 좀 더 푸른 빛을 사용해 의상에 들어간 그림자와 분리시켜주면서 공간감의 차이에 대한 인상을 남겨줍니다. 오브젝트가 밝은 색이기 때문에 뒷 배경에 음영을 넣으면 존재감을 더 부각시키는 효과가 있습니다.

레이어 병합은 어떨 때 할까?

작업을 진행하다 보면 너무 많은 레이어가 생겨 내용을 찾기 어려울 때가 있습니다. 또한 용도를 다한 레이어면 병합하며 아예 다음 작업부터 다시 레이어를 쌓는 편입니다. 필요한 레이어만 나눠 진행하면 작업의 렉 현상과 헤매는 시간을 줄일 수 있어서 좋습니다.

그래서 작업의 큰 단락이 끝나면 병합하여 다음 작업을 착수합니다.

진행 과정별로 정리해두자! (Bridge에서 보기)

과정을 가장 확실하게 보존하는 방법은 단계 진행할 때마다 다른 이름으로 저장 `Ctrl+Shift+S` 하여 파일을 분리시켜 두는 것입니다.

포토샵의 Bridge기능(p.25)를 이용하여 파일의 내용을 살필 수 있습니다.

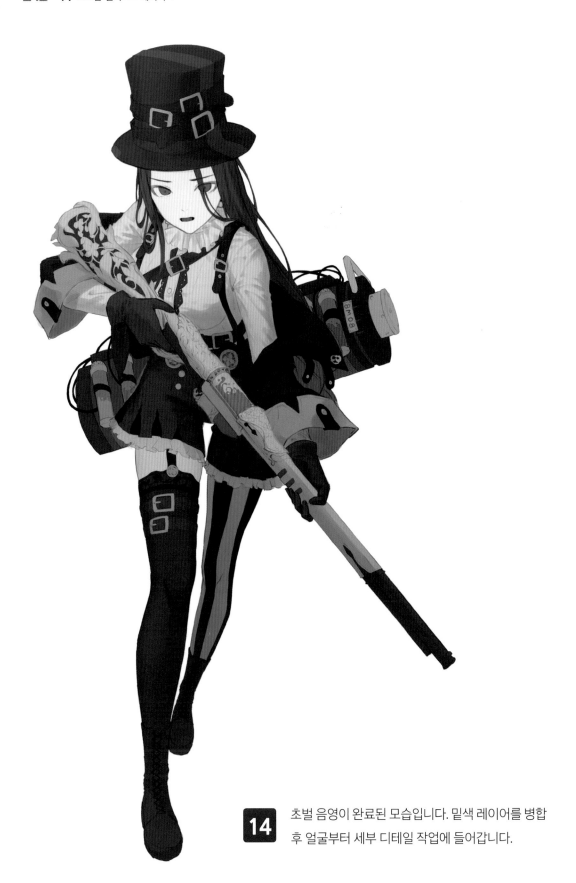

14 초벌 음영이 완료된 모습입니다. 밑색 레이어를 병합 후 얼굴부터 세부 디테일 작업에 들어갑니다.

15 얼굴은 인물의 정서상태를 드러낼 수 있는 중요한 부분임으로 1차 음영을 진행한 뒤 레이어를 보존하면서 작업합니다. 볼과 눈 주위에 불그스름한 색을 넣어주어 캐릭터에 생기를 불어 넣어 주었습니다.

16 얼굴의 입체감을 살리기 위해 콧등선과 눈두덩이 사이의 높이 차이를 명암으로 표현해주었습니다. 코 아래 부분과 얼굴 외곽 부분에 음영을 넣어 얼굴로 시선을 집중할 수 있도록 합니다.
눈 흰자에 그림자를 넣어주고, 눈동자를 세부 묘사해주었습니다.

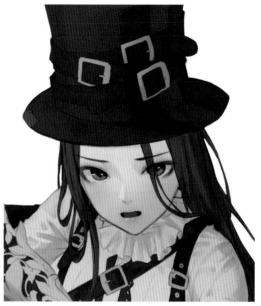

17 아래로부터 올라오는 그라데이션을 추가합니다. 면적이 좁기 때문에 에어브러쉬로 투명도를 조절해 톤을 조금씩 입혀줍니다. 자연스러운 음영을 넣어 턱보다 눈 쪽으로 시선이 가게끔 유도할 수 있습니다. 그 후 빛 방향에 맞춰, 코의 입체감이 드러나는 부분을 올가미툴로 영역을 잡아 살짝 지워줍니다. 눈 실루엣이 약해 보여 눈매에 어두운 색을 추가하고, 눈동자에 하이라이트를 추가하였습니다.

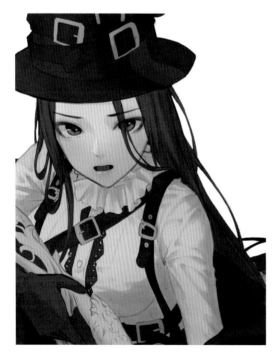
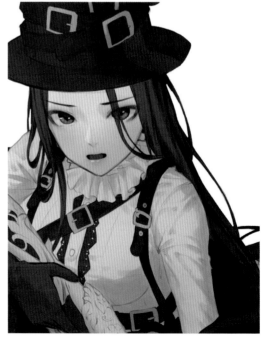

18 머리카락을 좀 더 선명하게 묘사합니다. 음영을 뚜렷하게 만들면서 머릿결의 방향이 아래로 흘러 내려가고 있음을 표현해줍니다.

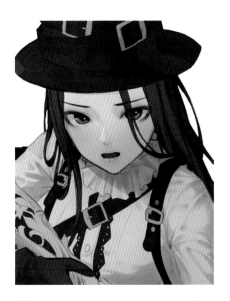
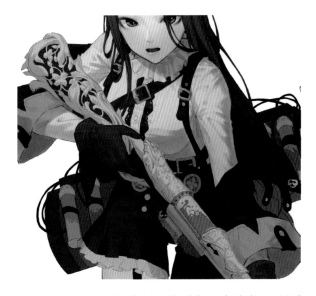

19 얼굴아래 그림자 지는 부분을 곱하기로 넣어주고 잠그기 기능을 사용해, 밝은 곳과 맞닿는 부분에 난색계열의 색을 사용해 에어브러쉬로 살짝 뿌려주어 빛을 받는 느낌을 더 주게끔 만들어 줍니다. 상의의 주름을 좀 더 선명하게 잡아주었습니다. 자켓은 뒤에 있다는 느낌을 살리기 위해 음영을 넓게 넣어주었고, 정면으로 올수록 그림자의 영역이 줄어들어 앞으로 튀어나와있는 느낌을 담아줍니다.

20 총의 결에 따라 음영을 넣어 입체감을 부각시켜줍니다. 몸체는 직선적인 형태의 그림자를 넣어주고, 장식이 있는 파츠는 빛의 방향이 드러나게끔 그림자를 넣어주었습니다.

21 모자에 빛을 묘사해준 뒤 파일을 따로 저장 후, 불필요한 레이어 관리를 줄이기 위해 인물의 초벌 내용을 병합해 주었습니다.

22 실루엣 임팩트를 점검하고, 머리카락을 전진하는 느낌에 맞게 좀 더 휘날리게 표현해주었습니다. 뒷 배경 오브젝트의 크기를 키우고 에너지가 휘감겨 오고 있는 듯한 느낌을 검은 선들로 살려주었습니다.

실루엣 점검으로 빈공간을 보완해보자!

캔버스 안의 내용과 여백을 살펴서 단순해 보이는 부분을 점검합니다. 아무리 밀도가 높게 묘사된다고 해도 전체적으로 보이는 실루엣이 적은 할당량을 갖고있으면 임팩트가 약하게 됩니다. 강조가 필요한 부분이 어디에 있을지 단색톤을 깔아 구분해보면 좋습니다. 적용 방법은 배경레이어를 끈 뒤, 일괄 병합 `Ctrl + Shift + E` 후 위에 검은색을 깔아 레이어를 클리핑해주면 가능합니다.

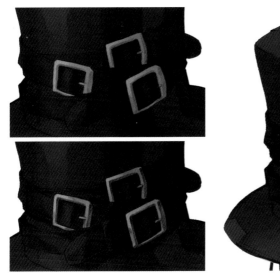
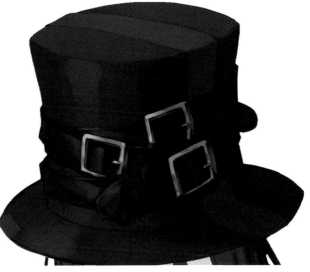

23 모자의 벨트를 묘사합니다. 빛과 어둠을 우선 나눈 뒤에 더 밝아지는 하이라이트와 짙은 그림자를 표현해줍니다.

24 모자의 세부 음영을 넣어주고, 형태를 다시 잡아주었습니다. 굴곡에 맞춰 접혀들어가는 부분은 짙게 표현해주고, 선을 보다 뚜렷하게 정리해주었습니다. 재봉선을 추가해 디테일을 살려줍니다.

 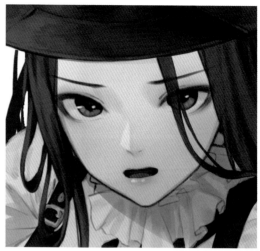

25 입 안의 그림자를 추가해주고 턱선이 찌그러진 부분을 수정해주었습니다. 언더라인의 경계를 곡선으로 표현해 자연스러운 눈매를 만들어 줍니다.

26 상의의 음영을 뚜렷하게 하고, 단추를 세부 묘사해주었습니다. 불필요한 선을 지워주며 다듬어 줍니다.

27 어깨에 메인 가죽끈을 세부 묘사해줍니다. 빛 방향을 고려하며 금속질감의 음영을 넣어주었습니다.

28 단추를 세부 묘사해줍니다. 밝고 어두운 대비를 강하게 하면 금속의 느낌을 살릴 수 있습니다.

29 바지의 디테일을 살려줍니다. 주름을 뚜렷하게 표현해주고, 레이스가 겹치며 생기는 음영을 넣어줍니다. 재봉선을 표현해 사실감을 담아주었습니다.

5 히에라 튜토리얼

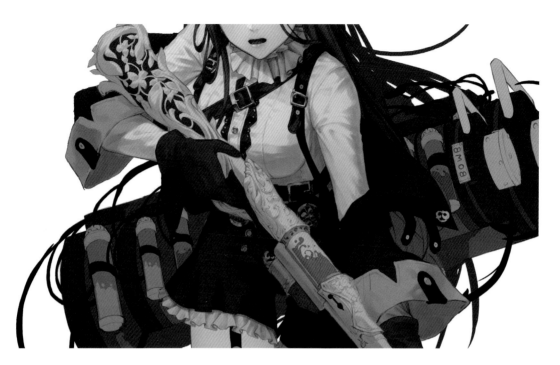

30 상의 음영이 진행된 모습입니다. 겉옷과 장갑 등 묘사가 부족한 부분을 점검합니다.

31 자켓의 주름을 뚜렷하게 표현해주었습니다. 접히는 곡선을 서로 연결시키고, 가려지는 부분을 전 체적으로 어둡게 칠해줍니다. 천이 접히는 부분에 재봉선을 표현해 의상의 디테일을 올려줍니다.

32 장갑을 세부 묘사합니다. 접히는 모습에 맞춰 탁한 광택을 표현해 가죽의 재질이란 느낌을 담아주었습니다.

33 무릎 뼈가 두드러지도록 음영을 넣고, 레이스에 가려지는 음영을 추가로 묘사해주었습니다. 신발에 광택을 넣어 고급스러움을 살려주었습니다.

34 총의 금속을 묘사합니다. 어둠이 생기는 면적을 크게 잡은 뒤, 영역을 좁혀 더 짙은 색으로 채워가
줍니다. 3차 음영까지 들어간 뒤 밑색과 색대비가 뚜렷한지 비교 후, 가장 밝은 광택을 넣어 금속
특유의 강한 음영 차이를 담아줍니다. 금속 파츠도 음영을 넣어 질감을 표현해주었습니다.

35 총 안에 든 에너지를 기체형태로 바꾸고 아래에 위치한 보석을 세부 묘사해주었습니다.

36 총을 멜 수 있는 가죽 끈을 추가해 실루엣을 늘려주고, 무게가 총구로 쏠리면서 자연스럽게 시선이 갈 수 있도록 유도해주었습니다.
가죽끈에 있는 금속 버튼을 세부 묘사해주고, 총의 윗부분에 닿는 곳은 밝게 빛이 닿도록 표현해주었습니다.

37 모자로 인해 생기는 그림자를 추가해주었습니다.

38 오버레이 레이어로 빛을 더 강하게 표현해주었습니다. 공간의 빛을 오브젝트에 섞어주면 좀 더 사실감 있고, 생동감 있게 표현이 가능합니다.

39 모자와 마찬가지로 자켓과 바지도 빛을 혼합해 음영 대비를 좀 더 뚜렷하게 해주었습니다.

40 머리카락에 푸른 광원을 넣어 정면과 후면의 영역을 분리해주었습니다. 한색의 외부광선이 기본
적인 빛 방향과 다른 느낌을 주면서 거리감이 나뉘어있다는 느낌을 줄 수 있습니다.

머리카락의 뒷 실루엣 부분을 채워주고, 묘사가 누락되었던 하단을 수정해주었습니다.

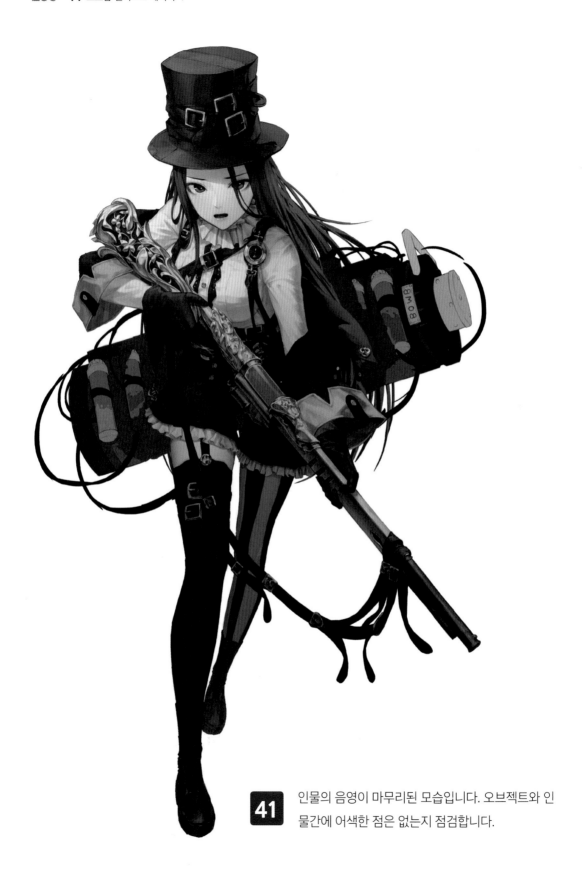

41 인물의 음영이 마무리된 모습입니다. 오브젝트와 인물간에 어색한 점은 없는지 점검합니다.

42 뒤 오브젝트가 그림의 통일성을 해치는 것 같아 내용을 바꿔주었습니다. 총에서 뿜어나는 마법 에너지를 담고 있는 느낌을 살리기 위해 보라색의 물질로 바꿔주었고, 후경에 너무 많은 시선이 머물지 않게 하기 위해 내용물을 강조한 단순한 형태로 바꿔주었습니다.

43 머리 뒤쪽에서 사용한 한색의 음영을 넣어 인물과 오브젝트의 공간을 분리시켜주었습니다.

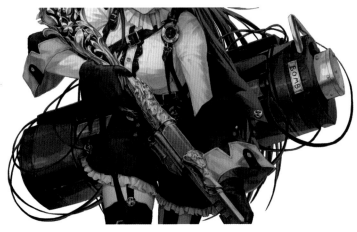

#6 마무리 단계

인물과 아이템을 결합할 때는 패턴의 느낌을 맞추는 것이 개연성을 높여줍니다.
포인트는 전체 배색과 다르게 잡아 시선을 이끌 수 있도록 해야 합니다.
그림 안에서 임팩트가 부족하다면 과감히 수정하는 것도 좋은 방법이에요.

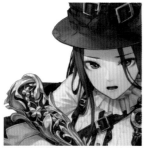

01 빛을 좀 더 강하게 한다.
가장 밝은 영역과 어두운 영역간의 차이가 그림의 깊이를 풍부하게 보이게 하기 때문에 마무리 작업으로 빛을 더 강조해주었습니다. 인물에 진행된 명암과 다른 색채를 사용하여 외부환경의 빛이라는 느낌을 담아줄 수 있습니다.

02 포인트를 빛나게 한다.
채도가 높은 광원은 이질감을 일으켜 돋보이게 하는 효과가 있습니다. 오버레이 레이어를 이용해 밝은 색의 광원을 칠해주면 임팩트를 살려줄 수 있어 좋습니다. 빛이 뿜어져 나온다는 느낌을 전달해, 강력한 포스를 표현해주었습니다.

03 포토 필터로 마무리한다.
난색의 광원을 추가했기 때문에 주변의 색채도 색상을 혼합해줍니다. 넓은 영역에 영향을 줄 수 있도록 포토 필터 기능(p.208)을 응용해 빛 바랜 느낌을 표현해주었습니다.

집중해 밀도를 쌓는 자세가 가장 중요합니다.
네오아카데미 유튜브 채널의 [히에라] 재생목록에서 튜토리얼 채색의 페인팅 영상을 보실 수 있습니다!

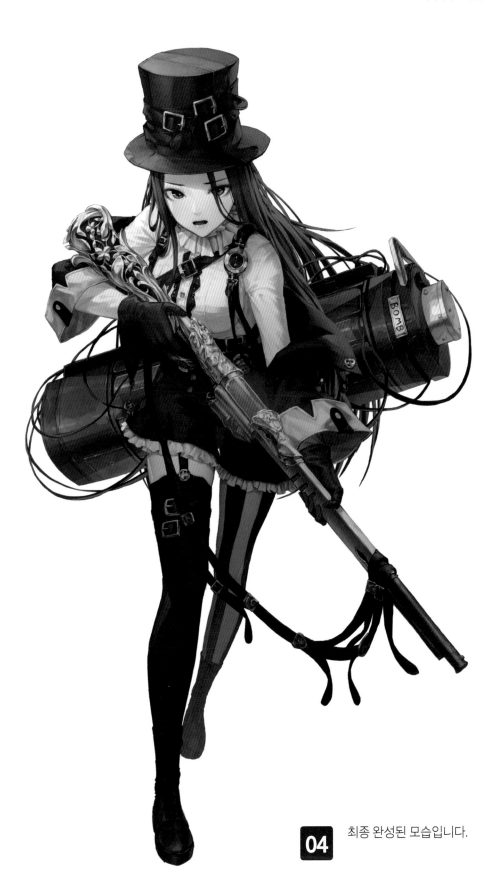

04 최종 완성된 모습입니다.

ILLUST MAKER

NEOACADEMY ILLUST TUTORIAL BOOK SERIES

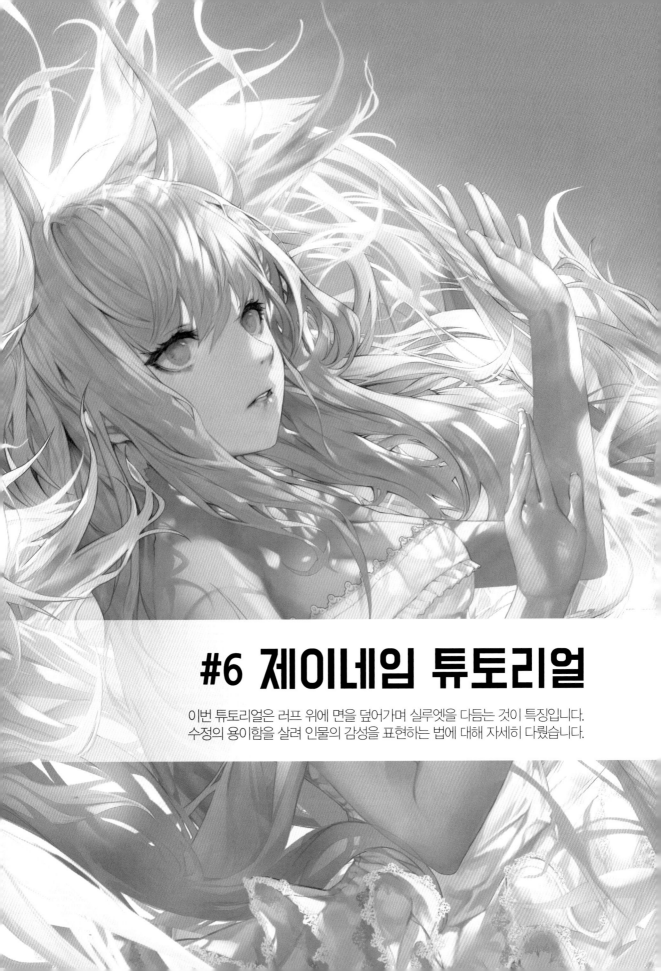

#6 제이네임 튜토리얼

이번 튜토리얼은 러프 위에 면을 덮어가며 실루엣을 다듬는 것이 특징입니다.
수정의 용이함을 살려 인물의 감성을 표현하는 법에 대해 자세히 다뤘습니다.

#1 인물의 정보에 대한 설계

추상화되어 있는 감성을 의인화시켜 구체적인 그림으로 표현해봅니다. 평온하고 고요한 세계에서 느껴지는 온화한 감성을 전달하고 싶기 때문에 밝은 빛을 이용해 따스한 느낌을 살려보도록 합니다. 작품에서 안정감이 느껴지도록 인물을 사선 구도를 잡아주고, 햇살과 어울리는 밝은 금발의 머리로 설계해보았습니다.

> 이번 작업에서 메인으로 다룰 컬러는 햇살이 연상되는 차분한 노랑빛입니다. 하늘 위에서 쏟아지는 빛에 집중하는 소녀와 빛을 머금어 밝게 빛나는 세계 같은 감성을 표현하고 싶으니, 빛이 적게 닿는 부분도 크게 어둡지 않은 것이 좋겠습니다.
>
> 물 속에 있는 것처럼 인물 주변에 머리카락들이 흩날리며 색채의 변화를 보여주고, 인물의 시선을 빛의 방향에 맞춰 '쏟아져 내리는 빛'의 존재감을 강조할 계획입니다.
>
> 전체적으로는 빛이 주는 따스함과 그를 바라보는 인물의 안정감을 담을 것입니다.

담아내고 싶은 감성에 걸맞는 컬러를 골라 어떻게 시각적으로 표현해갈지 시안을 구체화 시켜갑니다.

- **인물?** 신비감이 느껴지는 풍성한 금발과 밝은 색의 눈동자가 빛을 머금고 밝게 빛나고 있다.
- **의상?** 천사가 연상되는 부드러운 천 종류의 하얀 드레스에 레이스가 섬세히 세겨져 있다.
- **환경?** 심상 세계가 연상되는 무중력 공간에 밝은 빛들이 사방으로 스며들어 오고 있다.
- **특징?** 빛에 의한 자연스러운 컬러 변화로 맑고 투명한 느낌을 전달한다.

출처: http://bitly.kr/g7CJeY

빛으로 표현하는 감성이라는 테마에 맞게 다양한 조명 자료를 보고 빛의 분산에 대해 연구해봅니다. 자신의 그림에 대입해볼 때 어떤 색으로 표현하고 싶은지, 현실과 예술에서 영감을 받아 소재들을 추려봅니다.

어떤 요소가 감성을 자극하는지 키워드를 추려 정리해보면 표현을 위한 아이디어와 학습이 필요한 부분을 쉽게 추려낼 수 있습니다.

빛이 연상되는 따스한 컬러를 중심으로 잡고, 짙은 색은 무게감을 위한 붉은색을 선택했습니다. 위 같은 배열을 **포 카마이유(Faux Camaieu) 배색**이라고 합니다. 색상이 거의 비슷하지만 미묘한 차이를 줌으로써 통일감과 안정감을 느끼게 할 수 있는 배열입니다. 피부는 붉은색에서 옅어지는 느낌을 주고, 머리카락은 노란 햇살에 의해 점차 밝아지는 느낌으로 목표를 설계합니다.

빛이라는 소재와 어울리는 인물을 표현할 것이기 때문에 포용력 있어 보이는 인상과 풍성한 머릿결을 발상했습니다. 환경과 잘 어울려야 하기 때문에 폐쇄적인 느낌을 배제하기로 하고, 되도록 의상 장식을 적게 하기로 합니다. 주된 시선은 머리카락에 머물기 때문에 의상의 포인트를 하단에 두어 밀도를 맞추기로 합니다.

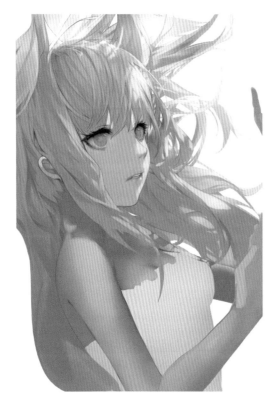

소재에 대한 느낌을 다시 한 번 상기해보면서 머릿속에 그려지는 이미지에 감성을 부여해봅니다. 자유롭게 상상하며 맘에 드는 포인트를 잡아봅니다. 화면 안에서 어떤 일들이 일어나는지 키워드를 추린 뒤, 그 표현법에 대해 생각해봅니다. 흩날린다는 느낌을 어떻게 하는 것이 좋을지, 동작에 의한 느낌을 점검하고 시작하는 것이 실수를 줄일 수 있어 좋습니다.

상상 속에서 대상이 움직이는 모습을 그려봅니다. 그 중에서 가장 인상 깊은 순간을 포착해 화면에 담으면 작품에 대한 깊이 있는 표현이 가능해집니다. 머리카락이 사방으로 흩어지는 순간을 떠올리며 빛이 찬란하게 퍼지는 것을 연상했습니다.

첫째로 표현하고자 하는 주제를 추리고, 사용할 색감을 추려봅니다.
둘째로 주제를 강조해주는 그림의 소재를 발상해봅니다.
마지막으로 생동감 있는 장면을 떠올리며 포인트를 찾아봅니다.

M #2 러프 및 초벌 음영

01 그림에 진행될 실루엣을 잡아줍니다. 인물의 구도와 전체적인 색감을 담아 표현하며 머리카락은 유동적으로 변할 수 있기 때문에 머리에 가까운 부분과 뒷머리를 레이어 영역을 나눠 진행하였습니다.

인물의 인상을 좀 더 밝게 표현하고 싶어 밝은 색의 안구로 바꿔주었고, 팔 사이의 간격을 좀 더 펼쳐 인물의 행동이 눈에 들어오도록 바꿔주었습니다.

뒤쪽 팔과 색감을 다르게 배치하여 멀리 떨어져 있다는 느낌을 살려주었습니다. 전체적인 실루엣을 보며 작업합니다.

피부 빛
#f9e8e1

피부 밑색
#dcb3b1

피부 어둠
#c08587

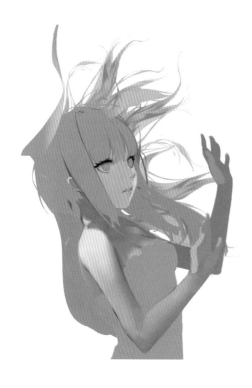

02 머리카락이 흘날리는 모습을 표현해줍니다. 빛이 스미는 곳이기 때문에 밝은 톤을 사용하여 영역이 분리되도록 표현해주는 것이 면러프의 핵심입니다.

모두 동일한 색을 사용하지 않고, 어둠과 빛에 의한 차이가 구분될 수 있도록 나눠 진행합니다.

물 속에서 머리카락이 공중으로 부유하는 느낌을 주고 싶기 때문에 위로 많이 흘날리도록 표현하였습니다.

더 많은 파츠는 중심이 되는 헤어스타일을 완성 후 오브젝트처럼 후가공으로 추가해주기로 합니다.

머리 밑색
#c1a695

머리 빛
#dec7b5

눈 밑색
#c0a8be

선화 러프와 면 러프의 차이점

선러프는 칠을 할 영역을 잡아주고 진행할 수 있어 파츠간의 구분이 쉽고, 완성까지의 변형이 적습니다. 표현하고자 하는 대상이 뚜렷할 때 선을 살려 진행하면서 정보 전달력을 높일 수 있습니다.

면러프는 사용될 컬러를 잡아주고 실루엣을 수정해가며 진행합니다. 따라서 한 눈에 들어오는 인상의 차이를 디테일하게 잡기가 쉽고, 완성까지의 수정이 용이합니다. 대상의 분위기와 배경 등, 환경을 표현할 때 편리합니다.

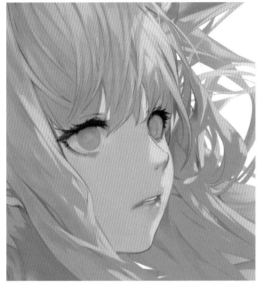

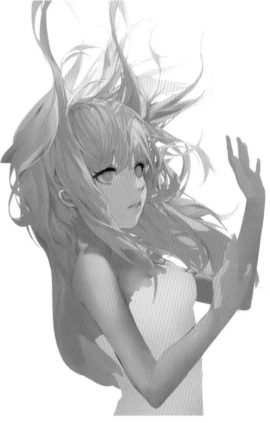

03 머리카락의 층수를 쌓아 디테일을 올려 줍니다. 빛을 받는 뒷면의 머리카락을 밝게 표현하여 영역을 분리시켜줍니다.

인물의 얼굴에 가까운 부분은 시선 집중이 많이 되는 곳이기 때문에 머릿결 파츠를 섬세하게 나눠 디테일을 살려주었습니다.

옆머리 부분은 앞머리를 강조시킬 수 있게 보다 단순한 형태로 그려주고, 큰 그림자로 부분부분 넣어 묵직한 느낌을 담아주었습니다.

어둠
#967371

중간
#c2a796

밝음
#d6c1ae

6
제이네임 튜토리얼

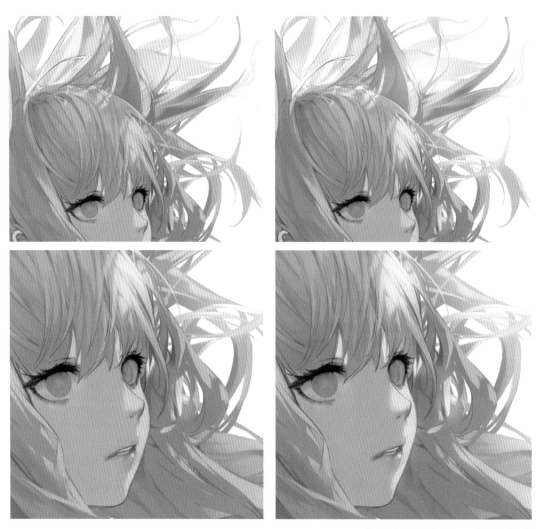

04 위에서 쏟아지는 빛을 표현해줍니다. 노란색이 밝게 빛나도록 레이어를 이용해 주황빛을 깔아주었습니다. 얼굴도 마찬가지로 빛이 닿는 부분을 뚜렷하게 표현해줍니다.

선형 닷지
#2f1e13

빛을 표현하기 좋은 레이어

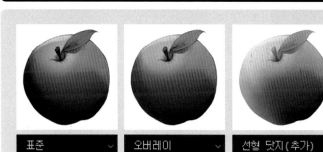

채색된 사과에 레이어 효과로 주변 환경광을 표현할 때 차이점입니다.

- **오버레이** : 밑색을 더 화사하게 만드는 효과가 있습니다.
- **선형 닷지(추가)** : 칠하는 색의 영향이 강하기 때문에 빛을 표현하기 좋습니다.

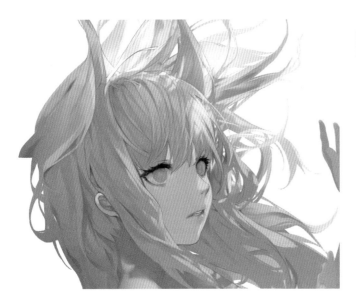

05 뒷머리에 레이어로 빛을 강조시켜 줍니다. 변화되는 컬러폭을 확인하면서 자연스러운 빛을 만들어주고, 얼굴에 스미는 색채보다 더 강렬한 느낌을 주기 위해 넓은 영역을 칠해주었습니다.

빛
#2f1e13

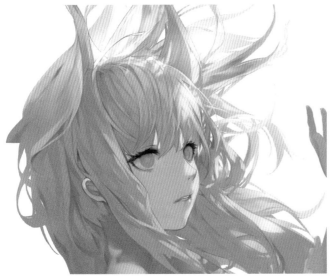

06 뒤로 흩날리는 파츠는 머리카락의 밀도가 낮고 가볍게 흩날린다는 느낌을 살려주기 위해 빛의 투과율을 높여 밝게 표현해주었습니다.

뒷머리에도 살짝 빛이 스미는 것을 표현하여 공간감을 살려주었습니다.

경계 빛과 퍼지는 빛

경계가 보이는 빛
얼굴처럼 오밀조밀한 영역은 빛의 방향과 양이 잘 분간이 되도록 표현해 입체감을 살려줍니다

경계가 잘 안 보이는 빛
주변 환경의 영향을 크게 받는 곳은 경계를 흐리게 하고, 넓은 영역으로 칠해줍니다.

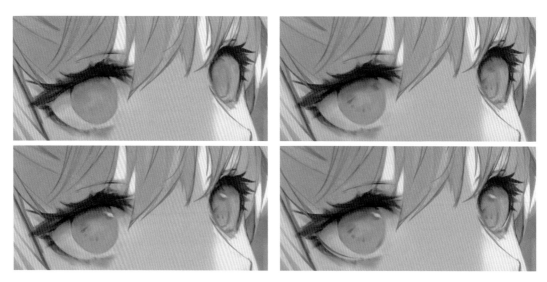

07 눈을 세부 묘사해줍니다. 눈동자 밑의 언더라인을 선명하게 잡아주고, 빛이 오는 방향에 맞춰 하이라이트를 넣어 시선의 방향을 잡아주었습니다. 눈가에 그림자를 그려주면 좀 더 깊이감 있는 눈매를 표현해낼 수 있습니다.

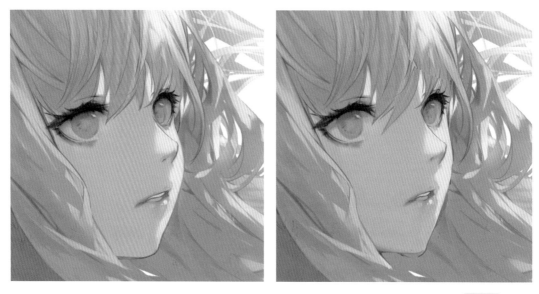

08 얼굴 형태를 좀 더 일직선으로 깎아주고, 입술 영역을 올가미로 잡은 뒤, 자유변형 Ctrl+T 을 이용해 바뀐 얼굴 윤곽에 맞도록 형태를 수정해주었습니다

09 머리카락을 세부적으로 다듬어 주었습니다. 좀 더 굴곡이 선명하게 드러날 수 있도록 옆머리의 볼륨을 늘려주고 선 색을 진하게 잡아, 존재감을 뚜렷이 만들어 주었습니다.

6

제
이
네
임
튜
토
리
얼

10 색으로만 잡혀 있던 머리카락 영역에도 선을 입혀 파츠를 구분시켜줍니다. 얼굴에 가까울수록 짙은 색을 넣어 피부와 구분될 수 있게 하였습니다.

어둠
#ad7b80

11 선색은 피부와 머리카락 사이에서도 구분이 될 수 있도록 짙은 색을 사용해줍니다. 검은색 선은 자칫 탁해 보일 수 있기 때문에 채도가 포함된 선으로 다듬어줍니다.

선색
#a2746c

12 뒷머리와 옆으로 말려들어가는 머리카락도 세부 묘사해줍니다. 선이 서로 만나는 부분은 두껍게 표현하여 깊이감을 살려주고, 위로 흘러가는 파츠는 자연스러운 시선 유도를 위해 선의 밀도를 풀어주었습니다.

13 머리카락 묘사를 마치고, 시선에 거슬리는 점은 없는지, 빛의 방향이 맞는지 점검해봅니다.

무테의 선색을 고르는 팁

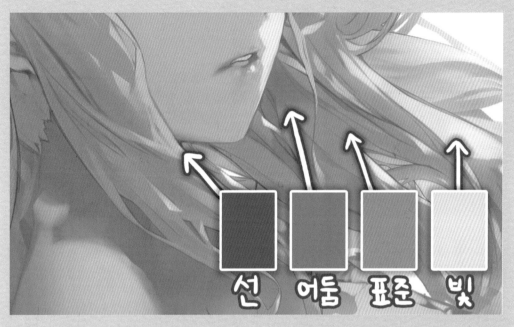

선　어둠　표준　빛

무테는 색과 음영으로 영역을 나누기 때문에 상호 구분이 잘 되면서 어울리는 색을 골라줘야 합니다.

밑색
bda291

기준 ▸

밝은색
f5e9cf

올라간다 ▸

어두운색
ad867f

내려간다 ↓

더 어두운 색
936862

많이 내려간다 ↓

색상표를 이용한다

컬러 색상표의 활용 방법을 익히고 색을 선택하는 능력을 기르면 헤매는 시간을 줄일 수 있어 좋습니다. 아직 미숙하다면 Ctrl + U (채도 변경)를 이용해 색을 바꿔가며 진행해도 괜찮습니다.

<사각 색상표>

포토샵CC버전부터 기본적으로 세팅되어있는 색상표입니다. 창을 닫거나 뷰어가 활성되지 않았다면 포토샵 상단 패널의 [창-색상]을 클릭해 활성시킬 수 있습니다. 창의 크기를 조절해 사각형의 영역을 크게 늘릴 수 있으며, 배경색과 전경색을 바로 확인할 수 있습니다. X 키를 눌러 상호 위치 반전이 가능하기 때문에 두 가지 색을 번갈아 쓸 때 편리합니다.

<원형 색상표>

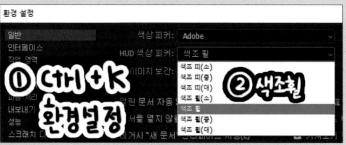

원형으로 이뤄진 색상표입니다. 포토샵 플러그인을 다운받아 활성하거나, 환경 설정(Ctrl + K 을 킨 뒤 HUD색상 피커를 색조 휠로 변경 설정 후, 브러시 상태로 Alt + Shift + 우클릭 하여 사용할 수 있습니다. 크기가 일정하게 정해져 있고, 키보드와 연동해야 하기 때문에 작업에 다소 불편한 점이 있습니다.

<영역별 차이>

① **밝음** : 색이 하얗게 변하는 가장 밝은 영역입니다.

② **짙음** : 검정색에 가까워지는 짙은 영역입니다.

③ **고채도** : 색채가 뚜렷하며 밝습니다.

④ **저채도** : 색채가 있으나 탁하고 무겁습니다.

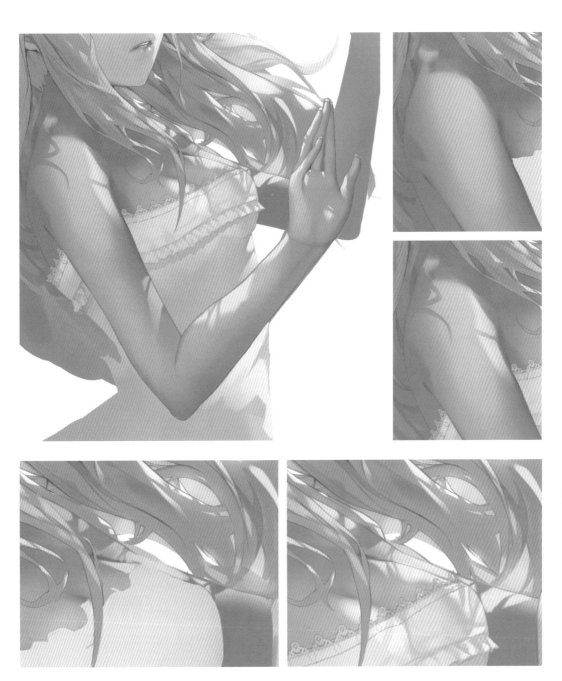

14 피부에 빛을 넣어 생기를 표현해 줍니다. 머리카락에 의해 생기는 그림자는 형태를 넣어주면 현장감 있는 표현이 가능해집니다. 빛은 `선형 닷지(추가) ∨` 레이어를 생성해 묘사해주고, 중간에 그림자로 인해 가려지는 표현은 올가미로 영역을 잡아 지워가며 표현했습니다.

15 손을 묘사해줍니다. 인접한 면이 많기 때문에 외곽선을 따서 파츠를 구분시켜 주었습니다. 손톱은 피부보다 얇아서 빛의 영향을 더 많이 받기 때문에 보다 밝은 색상을 사용해 주어 투명한 느낌을 살려 주었습니다.

16 의상을 묘사해 줍니다. 레이스 하단의 그림자를 표현해 입체감을 만들어주었습니다.

17 팔과 의상에 스미는 빛을 표현해주었습니다. 피부와 천이 구분되도록 선을 묘사해주고 매끄러운 느낌으로 다듬어 주었습니다.

18 자유변형을 이용해 그림의 각도를 45도 뒤틀어 주었습니다. 사선형 배치는 시선을 좀 더 머물게 하고, 극적인 효과를 살려줄 수 있습니다.

직선적인 동세는 정적인 분위기를 만들기 때문에 가급적이면 피해주는 것이 좋습니다.

활동성을 느껴지는 머리카락이 강조되는 구도로 잡아줍니다.

1

2 머리카락 묘사 복붙

19 머리카락 묘사된 파츠를 올가미로 긁어 복사한 뒤 옆으로 붙여 넣어줍니다. 레이어를 뒤로하여 후면에 배치하면서 자연스럽게 만들어 주었습니다.

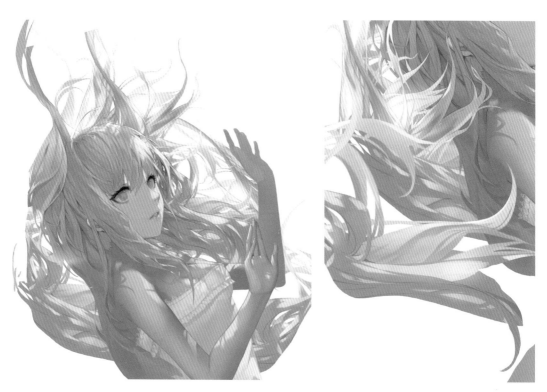

20 앞으로 흩날리는 모습을 넣어줍니다. 머리카락 위로 흩날리는 파츠를 복사해 붙여넣어, 자유변형으로 형태를 늘려가며 진행해주었습니다.

21 레이스는 형태를 섬세하게 만들어야 하기 때문에 스케치로 실루엣을 잡아주고 진행합니다. 물에 의해 위로 흩날리는 형태이기 때문에 나풀거리는 느낌을 살려 위로 올라가고 있는 형태로 표현해주었습니다.

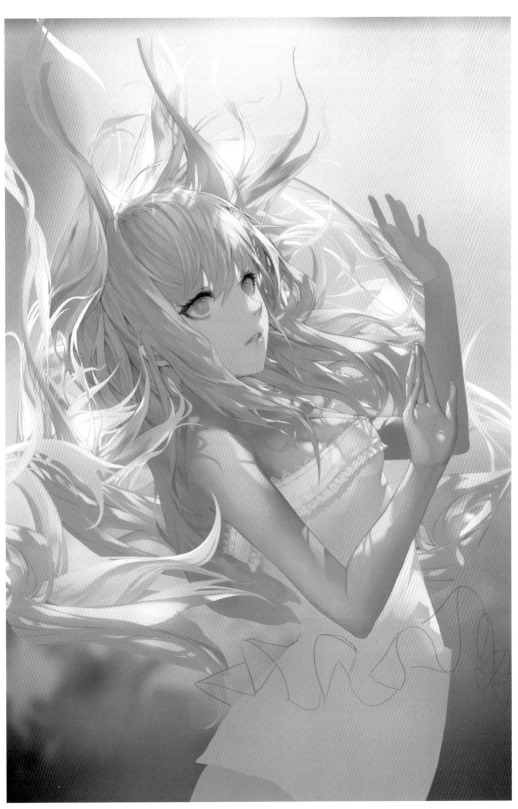

22 초벌 음영이 완성된 모습입니다. 임시 배경색을 깔아 전체적인 분위기를 점검합니다.

M #3 디테일 묘사

01 회전하면서 짤리게 된 내용을 새로 덧 그려줍니다. 빛이 닿는 곳을 밝게 표현해주었습니다.

02 왼손의 실루엣과 음영을 추가로 묘사해줍니다. 손가락에 의해 가려지는 그림자를 넣어주고, 손목의 움푹 파인 부분을 그려주어 손과 팔의 파츠를 분간시켜주었습니다.

03 머리카락과 인접한 팔에 그림자를 추가로 묘사해줍니다.

04 영역을 뚜렷하게 나누기 위해 선화를 덧발라 파츠를 구분시켜줍니다. 선화로 입술과 머리카락의 형태를 뚜렷하게 만들어 주었습니다. 선화가 모이는 곳은 깊이감 있게 표현할 수 있기 때문에 면 작업 이후에 선화를 넣어주는 것이 좋습니다.

05 눈에 난색을 섞어 색을 다양하게 표현해줍니다. 붉은 기를 넣어 주변색과 유사하게 만들어주고, 속 눈썹을 갈색빛으로 묘사해 피부와 어울리도록 만들어 주었습니다.

왜 검은색으로 선화를 하지않나요?

무테는 선화 또한 그림의 색채중 하나이기 때문에 주변색과 어울릴 수 있는 짙은 색을 사용해줍니다. 무테의 선이 주변색을 고려하지 않고 흑색으로 이뤄져있다면 그림이 자 연스러워 보이지 않고, 컬러 밸런스를 망칠 수 있습니다. 면으로 실루엣을 잡아 준 뒤 어 울리는 색을 골라 선화로 다듬어주는 것이 그림을 살리기에 용이합니다

06 머리카락의 하단도 복사해 묘사된 모습으로 바꿔줍니다. 자유변형을 응용해 실루엣을 맞춰주었습니다.

07 인물 레이어를 끈 뒷 머리카락의 상태입니다. 가려지는 부분을 이용하여 복사한 흔적을 최소화시켜줍니다.

08 뒤로 빠지는 머리카락을 세부 묘사해주고 겨드랑이 부분에 팔로 가려지는 그림자를 추가해주었습니다. 상체에 빛과 음영의 색을 나눠 추가 묘사해주고 레이스 레이어를 켜서 실루엣을 담아 묘사를 해주었습니다.

09 스케치로 잡았던 레이스의 실루엣을 세부저으로 뮤사해주고, 빛 방향에 가까울수록 밝은 톤을 이용해 입체감을 표현해주었습니다. 깊이감 있는 색으로 주름을 표현해주면 가장 밝은 영역과 명도 차이를 보이며 밀도감 있게 표현할 수 있습니다.

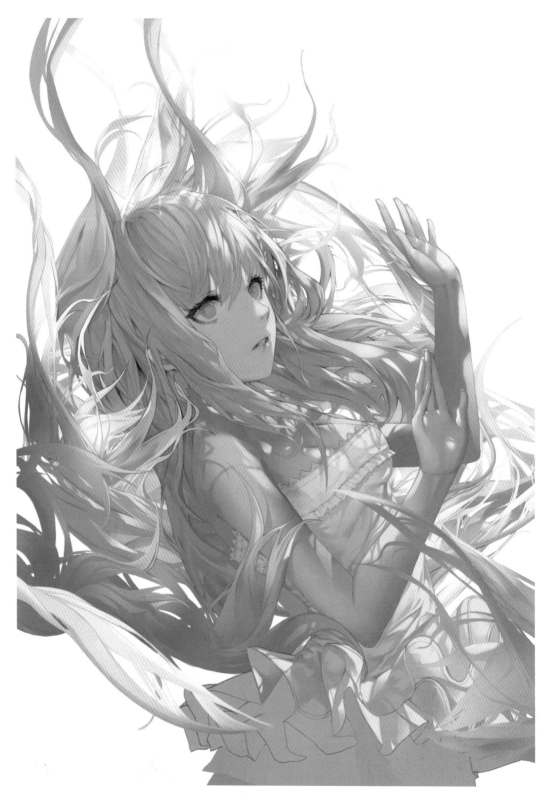

10 음영이 진행된 중간 모습입니다. 점검을 하며 의상의 디테일과 빛 묘사를 더 강조하기로 합니다.

11 묘사되지 않은 레이스 부분을 마저 다 들어주고 인물의 등 뒤로 갈수록 빛의 양을 적게해 빛의 방향이 잘 드러나도록 만들어 줍니다.

12 레이스를 추가해줍니다. 패턴을 그린 뒤 자유변형으로 치마 곡선에 맞춰 형태를 붙여주었습니다.

13 자유 변형으로 반복되는 레이스 패턴을 이식하면, 접히는 방향에 맞게 뒤틀어서 정교한 보양을 표현힐 수 있는 동시에 작업 소요시간을 절약할 수 있습니다.

14 레이스 레이어를 복사해 어둡게 한 후 측면으로 옮겨 그림자로 표현해줍니다. 비어있는 공간에 그림자 색을 넣어 채워주었고 그로 인한 입체적인 표현이 가능합니다.

레이스 만들기

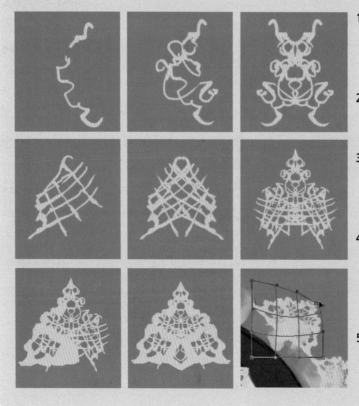

1. 레이스의 중심이 되는 실루엣을 톱니바퀴 모양으로 잡아줍니다.

2. 내부 묘사를 한 뒤 복사하여 연결시켜줍니다.

3. 퍼져나가는 느낌을 묘사하기 위해 선 부분을 작업하여 복사로 하단 영역을 채워줍니다.

4. 겉 테두리에 굵은 선으로 연결시켜 레이스의 뼈대를 만들어준뒤 복사 붙여넣기로 대칭을 만들어줍니다.

5. 자유변형을 통해 원하는 각도로 조절해 사용합니다.

15 자유 변형을 통해 얼굴의 윤곽을 좀 더 작게 바꿔주었습니다. 배경을 검게하여 빠져나온 것은 없는 지 점검하고 다음 작업을 합니다.

16 인물 묘사가 완료된 모습입니다. 부족한 임팩트와 빈 실루엣을 어떻게 채울지 고려하며 진행합니다.

#4 후보정

01 사방에 빛이 흩날리는 글리터를 표현해줍니다. 빛의 느낌이 들도록 밝은 주황색을 사용하였습니다. 작은 파츠부터 생성한 뒤에 서서히 큰 파츠를 넣어주면 효과를 과하지 않고 꼼꼼하게 채울 수 있습니다.

02 레이어를 더블 클릭하여 스타일을 활성화하고, 외부 광선으로 글리터 주변 반경에 주황빛이 드러나도록 설정해줍니다. 글리터에 흐림 효과가 있으면 빛이 사방으로 번져가는 느낌을 살릴 수 있습니다.

레이어 스타일로 보정한다.

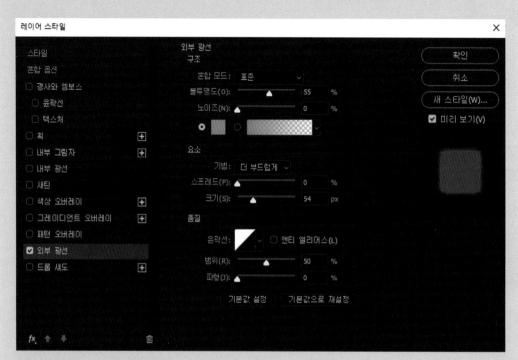

<레이어 스타일?>

레이어별로 어떻게 표현할지 이중 속성을 설정할 수 있습니다. 레이어에 투명한 부분을 제외한 모든 실루엣에 적용되니 필요한 부분만 레이어로 나눠 속성으로 보정시키는 방법으로 활용합니다.

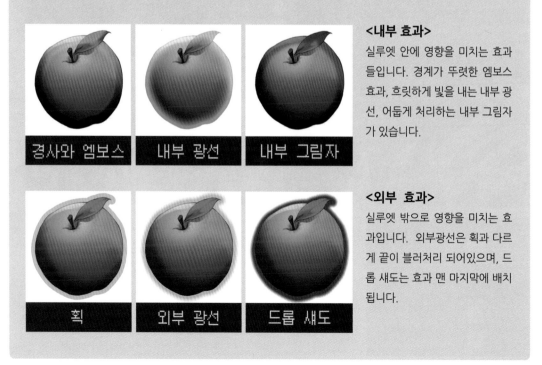

<내부 효과>

실루엣 안에 영향을 미치는 효과들입니다. 경계가 뚜렷한 엠보스 효과, 흐릿하게 빛을 내는 내부 광선, 어둡게 처리하는 내부 그림자가 있습니다.

<외부 효과>

실루엣 밖으로 영향을 미치는 효과입니다. 외부광선은 획과 다르게 끝이 블러처리 되어있으며, 드롭 섀도는 효과 맨 마지막에 배치됩니다.

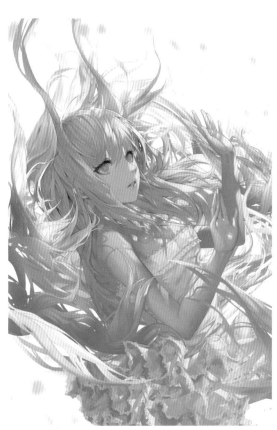

03 전체적인 윤곽을 살피고 오류가 없는지 점검합니다. 머리카락이 인물을 너무 가리는 것 같아 팔부분을 수정해주었습니다.

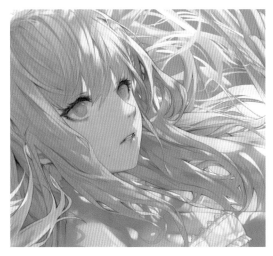

04 레이어를 이용해 색을 좀 더 선명하게 보정해주었습니다. 채도를 높여 색이 밝게 빛나는 것이 더 눈에 띄기 때문에 보정은 마무리 단계에서 꼭 진행시켜줍니다. 임팩트가 약한 부분을 점검하는 것이 중요합니다.

레이어 속성으로 보정한다.

레이어 속성과 불투명도 조절을 이용해 하단 레이어에 보다 밝거나 어두운 효과를 넣어 줄 수 있습니다.

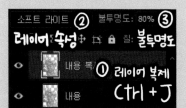

효과가 필요한 영역의 **레이어를 복제** Ctrl+J 해 준 뒤 속성을 설정해 효과의 종류를 결정해줍니다. 불투명도를 조절해서 강도를 원하는 만큼 맞춰주면 간편하게 보정을 할 수 있습니다.

표준

레이어 효과가 드러나지 않습니다.

오버레이

색을 더 뚜렷하게 표현합니다.

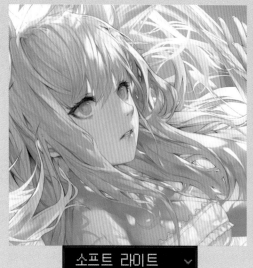

소프트 라이트

오버레이 보다 약한 강도로 부드럽게 표현합니다.

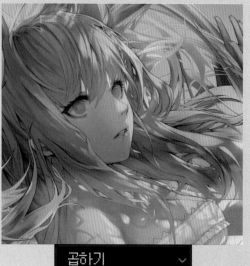

곱하기

빛을 줄이고 더 무겁게 표현합니다.

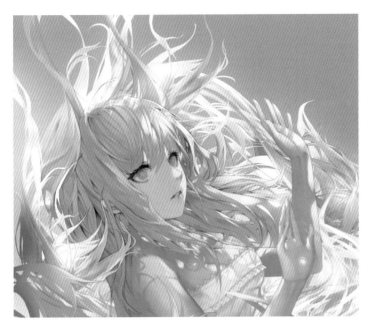

05 후광으로 뻗쳐 나오는 광선의 임팩트가 부족하다 생각하여 좀 더 강조해주기로 합니다. 인물 레이어를 병합한 뒤에 선형 닷지 레이어로 빛처럼 밝게 만들어줍니다.

인물의 시선이 빛의 방향을 보고 있기 때문에 쏟아져 오고 있다는 느낌을 더 강조할 수 있습니다.

생성한 레이어를 동작 흐림 효과를 사용해 선형으로 번지게 표현해줍니다.

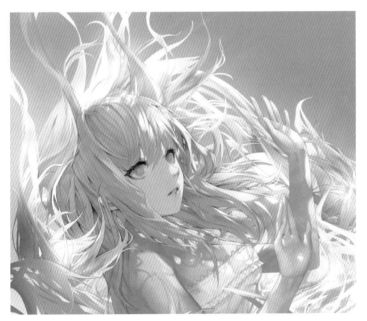

06 불투명도를 조절해 원하는 양으로 만들어주고, 레벨값으로 세부 조절하였습니다.

6
제이네임 튜토리얼

동작 흐림 효과를 사용해서 빛이 퍼지는 느낌을 표현한다.

동작 흐림 효과는 포토샵 상단 패널의 [필터-흐림 효과-동작 흐림 효과]를 통해 사용할 수 있습니다.

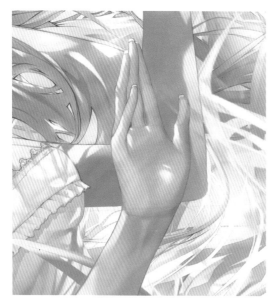
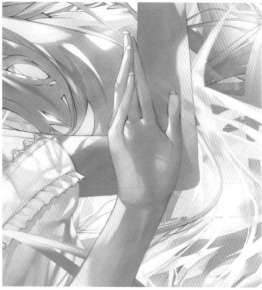

07 손의 크기를 얇게 줄여주고, 빛의 양을 줄여주었습니다. 피부는 머리카락처럼 투과되지 않기 때문에 빛이 닿아도 반사되는 양이 비교적 적습니다.

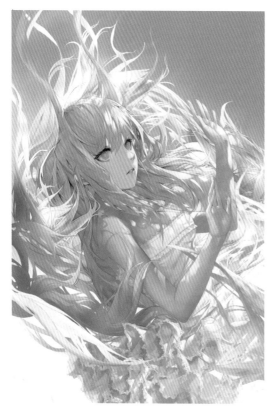
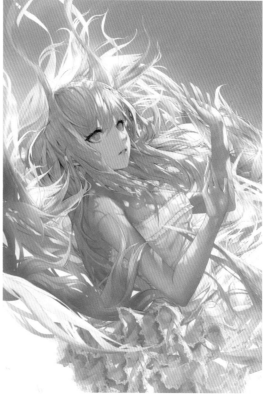

08 그림이 왼쪽으로 치우쳐져 있어 자유변형으로 늘려주었습니다. 시선 안에서 중요한 포인트는 1/3지점에 배치해주어 안정감을 주며 강조하는 것이 좋습니다.

흐림 효과로 빛의 분산을 표현한다

그림의 실루엣에 흐림 효과를 넣어 경계를 뽀얗게 만들면 형태를 더 강조할 수 있습니다

필터-흐림 효과-가우시안 흐림 효과
반경 옵션을 활용해 흐려지는 양을 조절합니다.

필터-흐림 효과-동작 흐림 효과
각도로 방향을 설정하고 거리로 양을 조절합니다.

표준레이어
효과가 적용되지 않은 사과입니다.

표준+오버레이 레이어
레이어를 복제한 뒤 오버레이로 속성을 바꿔주었습니다. 색상이 더 선명해지는 효과가 있습니다.

표준+오버레이+가우시안 블러
오버레이 레이어에 블러를 넣어 뽀샤시한 효과를 만들어 주었습니다.

표준+오버레이+동작 흐림 (수직)
사과가 수직으로 떨어지는 느낌이 들도록 표현이 가능합니다

표준+오버레이+동작 흐림 (사선)
옆으로 던져지는 느낌이 들며 빛이 사선으로 퍼지는 느낌을 줍니다.

효과 사용 전　　　**사용 후**

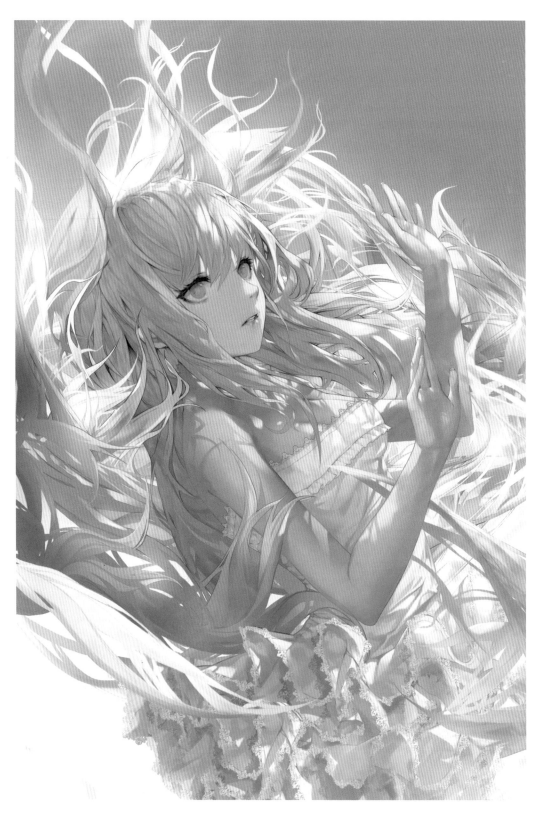

09 최종 완성된 모습입니다.

#5 마무리 단계

그림은 발상도 필요하지만 중요한 건 소재를 자신의 해석으로 표현하는 방법입니다. 원하는 느낌을 전달하기 위해 자신이 어떤 작업 스타일로 진행할지 설계합니다. 어떻게 그려나가느냐에 따라 종착점이 다르기 때문에 표현의 연구를 해봅니다.

01 선을 먼저 그릴 것인가, 아닌가?
그림의 실루엣을 먼저 만들고 밀도를 쌓으면서 영역을 나눠주는 것이 무테 채색법입니다. 선을 먼저 그려 두면 스케치에 형태를 맞추게 되기 때문에 덧그리기를 통한 잦은 수정이란 장점의 활용도가 낮아지게 됩니다. 선을 어떻게 추가할지 판단하며 작업을 진행합니다.

02 그림이 전달하는 핵심이 무엇인가?
천사 같은 소녀의 이미지와 빛에 의해 서서히 변하는 온화한 금발을 표현하고자 했습니다. 컬러의 변화폭을 부드러운 느낌으로 잡고, 인물의 시선을 빛이 쏟아지는 방향으로 설정해 주제를 강조할 수 있도록 하였습니다. 소재를 설계하고 구체화해 가는 것이 좋습니다.

03 색이 흐려 보이지는 않는가?
마지막으로 전체 색상의 임팩트가 약하거나 혹은 너무 강렬해 보는 시선이 불편하지는 않은지 점검을 합니다. 난색이 주는 포근함을 표현하기 위해 보정으로 좀 더 색채를 살려주었습니다.

완성된 작품을 두고서 부족함을 느낀 게 무엇이었는지, 또 만족스럽다고 여긴 부분은 어떤 것이었는지, 자신의 그림을 보고 데이터를 쌓아갑니다. 강점과 약점 모두 현재의 그림 안에서 표현되기 때문에 점검은 중요합니다.

스마트폰을 사용해
QR코드를 인식하면
1편으로 연결됩니다!

매주 토요일
업데이트!

http://cafe.naver.com/neoaca

네오아카데미 네오툰

일러스트레이터 선생님들의 유쾌한 일상툰!

카툰 작가와 프로 일러스트레이터 선생님들의 유쾌한 만남!
입사 첫 날부터 수업 중에 일어난 에피소드까지 모두 즐거운
네오아카데미의 소소한 이야기 일상툰!

https://www.youtube.com/c/네오아카데미

네오아카데미 생방송

매주 화, 금요일 오후 8시에는? 그림 생방송!

네오아카데미의 스트리머와 함께하는 즐거운 그림 방송!
생방송에서 진행되는 실시간 이벤트에 참여하고
같은 콘텐츠로 함께 그림 그리는 그림메이트가 되어보세요.

네오아카데미

그림으로 더욱 즐거워지는 그림 커뮤니티 카페!

쟈캐, 합작 등의 콘텐츠로 모든 그림쟁이가 함께 즐기는 커뮤니티 활동!
이와 동시에 현직 일러스트레이터 강사 선생님의 테크닉과 노하우를 담은
그림 생초보 ~ 프로 단계의 강의 교육이 운영되고 있습니다.

네오아카데미

다양한 그림 콘텐츠를 즐길 수 있는 유튜브 채널!

강사 선생님들의 그림 팁과, 인터뷰 영상!
이외에도 다양한 시도를 해보며 개성있는 그림을 그려내는
즐거운 콘텐츠 영상들이 늘 새롭게 게시되고 있어요.

QR코드로
네오스토어에
접속해보세요!

다른 곳에는 없는 특별한 마켓
네오스토어

Q. 네오스토어가 무엇인가요?

네오스토어는 독자적인 일러스트 상품을 한정 판매하는 스토어예요.
http://smartstore.naver.com/neoaca 에서 확인 가능합니다.

Q. 스토어에는 무엇이 있나요?

프로 일러스트레이터, 네오아카데미 선생님이 직접 집필하신
일러스트 가이드북과 일러스트 굿즈가 등록되어 있으며,
오직 네오스토어 한정으로만 만나 보실 수 있습니다.

손그림 메이커, 손그림 메이커 ~SD 캐릭터 그리기~

네오스토어에서 사은품과 함께 만날 수 있어요.

튜토리얼북

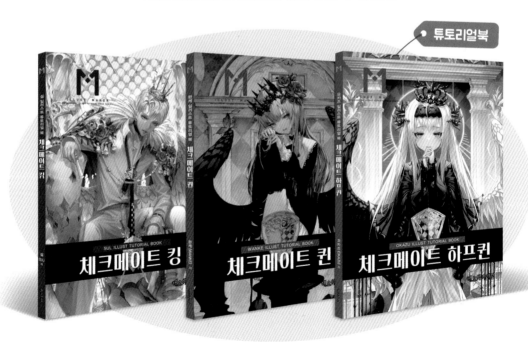

선생님 일러스트 튜토리얼북

아카데미 선생님이 자신의 노하우를 직접 전해주는
다양한 스타일의 CG 일러스트 가이드북